影响二十世纪中国美术发展之雕塑篇

天津人民美术出版社

序 言

　　20世纪是涵盖了三大社会历史形态的中国社会重大转型期，社会生活的各个层面无不具有着鲜明的时代特色和深刻的形态烙印。美术作为反映社会现实的一种文化形态在这个过程中也占据着重要地位，而雕塑作为切实反映人类文明前进发展和社会形态交替变更的文化艺术形式，在本世纪的特殊历史背景和环境下也呈现出相应的艺术特点，为我国雕塑艺术事业今后的发展奠定了里程碑式的坚实基础，具有不可磨灭的重要意义。

　　我国雕塑艺术的历史源远流长。回顾本世纪初我国雕塑艺术的发展状况，传统雕塑艺术占统治性地位。宫殿、石窟、寺庙、陵墓以及民居建筑和日用器皿上栩栩如生、巧夺天工的传统雕刻作品，无不彰显着我国雕刻艺术的悠久历史和高超水平，深刻的传统思想和文化理念也在这些作品中体现得淋漓尽致。伴随着以宣扬西方民主与科学为宗旨的辛亥革命的爆发和"五四"新文化运动中新思潮的掀起，我国的文化艺术事业也在此历史大潮的影响和推动下发生了翻天覆地的变化。以李金发、王静远、梁竹亭、陈锡钧、金学成、李铁夫、刘开渠、程曼叔、王临乙、萧传玖、王之江、滑田友、张充仁、曾竹韶等为代表的，远赴重洋留学的新一代艺术学子，胸怀满腔爱国热忱相继回国，用所学知识报效祖国和人民，从国外引入以法国为代表的西方古典雕塑传统。在他们的努力和推动下，诸如上海美术专科学校、北平国立艺术专科学校、国立杭州艺术专科学校、广州市立艺术专科学校等艺术院校如雨后春笋般相继成立并设立雕塑学科，西方雕塑理念也首次被运用于日常教学当中。这一创举不仅开创了我国雕塑事业发展的先河，而且为雕塑事业以后的发展做了很好的铺垫，为新中国培养了一大批优秀的雕塑艺术人才。同时，他们还创办

雕塑刊物、建立雕塑工作室、兴办雕塑铸铜厂，成为中国新兴雕塑事业当之无愧的倡导者和先驱者。这个时期可谓是中国现代雕塑的萌芽期，也是中国传统雕塑艺术和西方写实主义艺术紧密结合、融会贯通的开端，引领着中国雕塑艺术事业未来的发展道路。

　　20世纪中叶新中国成立，这一历史性的巨变为中国雕塑艺术的发展再次注入新鲜的血液。以毛泽东文艺思想为指导的文化艺术事业得到了空前的发展，雕塑艺术事业也乘风破浪，高潮迭起。经中国人民政治协商会议第一次全体会议商议决定，决定在北京天安门广场建造人民英雄纪念碑。在奉行以法国写实风格为雕塑主流的代表刘开渠先生的主持设计下，历时六年集体创作完成的人民英雄纪念碑浮雕带，以中国近现代革命为主题，按照历史顺序分别从东南西北四面以雕刻的形式呈现出曾竹韶先生创作的《焚烧鸦片》、王丙召先生创作的《金田起义》、傅天仇先生创作的《武昌起义》、滑田友先生创作的《五四运动》、王临乙先生创作的《五卅运动》、萧传玖先生创作的《南昌起义》、张松鹤先生创作的《抗日游击战》及刘开渠先生创作的《胜利渡长江，解放全中国》、《支援前线》、《欢迎解放军》等画面，完美描绘了中国人民坚持不懈的奋斗历程和最终取得革命胜利的辉煌战绩，充分表现了中国人民顽强不屈的民族精神。此浮雕带在艺术构思和形式表达上充分将中国古代传统雕刻艺术与欧洲写实主义艺术完美结合，在汲取外国先进经验和艺术精髓的基础上，达到了二者的完美统一与融合。可以说，人民英雄纪念碑是新中国雕塑和建筑艺术的里程碑，更是东西方文化艺术水乳交融的结晶。而北京建筑艺术雕塑工厂，正是在新中国专门为建造人民英雄

纪念碑培养的一批优秀的雕刻技术工人汇聚组建下应运而生的，象征着我国雕塑艺术事业已成体系，初具规模。此外，还有"锦州解放纪念碑"、"苏军烈士纪念碑"、"抗洪胜利纪念碑"、"辽沈战役纪念碑"等优秀纪念性雕塑作品相继问世，成功写下了中国现代雕塑艺术的伟大篇章。1949年后，社会主义现实主义的雕塑作品占据主导地位。这类作品是新中国成立后中国雕塑的主流，其代表作有：王朝闻的《刘胡兰》、潘鹤的《艰苦岁月》等等，集英雄主义、理想化、史诗性等造型特点为一体，给人耳目一新的感觉。

进入20世纪50年代，随着前苏联对中国第一个五年计划的援助的开始，我国通过派遣留苏学生和聘请苏联专家举办雕塑研究班、讲座、策划展览等形式在国内拉开了在雕塑界推广苏联雕塑模式教学的序幕。钱绍武先生是最早一批留苏学生之一，其后是董祖贻先生，随即王克庆、司徒兆光等先生和我也被选拔前往苏联学习。苏联雕塑的写实模式注重基础知识和训练，讲究解剖、形体、结构、比例等方面的协调呼应，注重雕塑和日常生活的关系，主张雕塑应深入生活、表现生活、服务生活。与此同时，必须紧扣时代脉搏，明确主题思想要为政治服务的主流意识，充分揭示了这个特定历史时期雕塑艺术的时代性和象征性。

时值新中国成立十周年之际，在首都建造十大建筑（人民大会堂、中国国家博物馆、中国人民革命军事博物馆、全国农业展览馆、北京工人体育场、民族文化宫、民族饭店、钓鱼台国宾馆、北京火车站、华侨大厦）的雕塑群系列，再次掀起了我国雕塑事业发展的新高潮，代表着新中国成立以来我国城市雕塑建设的再次飞跃。十大建筑雕塑的建造，既切合环境和主题要求，又

体现了新中国成立以来我国雕塑事业的发展轨迹、所取得的成就和学术造诣，构图严谨、造型优美、气势雄伟、振奋人心，获得美术界的一致好评，被舆论推崇并享有"时代精神的讴歌和写照"、"新中国雕塑艺术代表作之一"、"革命现实主义与革命浪漫主义相结合的雕塑艺术典范"等美誉。而1965年四川雕塑家创作的由114个与真人等大的泥塑组成的、具有情节性的雕塑《收租院》更是雕塑艺术家们汲取民间雕塑经验、用艺术表现真实生活的一次重要尝试。1966年5月至1976年10月的"文化大革命"，使党、国家和人民遭到建国以来最严重的挫折和损失，包括雕塑在内的整个文化艺术领域遭受重创，一批优秀的雕塑作品惨遭摧毁。但此期间也不乏精品，如1974年中央美术学院创作的《农奴愤》及由盛杨等同志负责创作的毛主席纪念堂前四组群像，均达到很高的艺术水平，在艺术界和人民群众中均反响强烈。

度过"文革"的大劫难后，文化艺术事业逐步复苏，1978年十一届三中全会标志着改革开放新时期的开启，沐浴着改革开放的春风，中国的文化知识形态发生了翻天覆地的变化。一些新思想、新观念、新做法渗透于文化艺术发展的各个方面，创新、变革成为引导文化艺术方向的主流。1979年3月，广州雕塑家唐大禧尝试在作品中加入象征的方式，以与"四人帮"作斗争的女英雄张志新为原型，塑造了一个跪骑在腾空跃起的骏马上，张弓搭箭、愤然疾射的裸体少女形象，在当时引起了很大争议，社会反响强烈。随后雕塑界又涌现出一批强烈反映当时社会背景的现实主义作品，例如：《强者》（王克庆）、《党的好女儿张志新》（孙家彬）、《宁死不屈》（张秉田）、《为什么》（陈淑光）、《玉碎》（王官乙）等，均深刻体现了社会主义现实主义

艺术手法在新时期的延续和转化。1979年6月，在中国美术馆举办的"小型雕塑展"展出苏晖、冯河、张德蒂、司徒兆光、周国帧、刘政德等人创作的以表现人性、人情题材为主的作品共计421件。其中作为此时代表人物之一的刘焕章，于1981年在中国美术馆举办个展，共展出作品372件，如《摔跤手》、《顽童》、《新书》、《无题》、《儿时的回忆》等，在当时也产生很大的影响。1979—1981年间以第五届全国美展为契机举办的一系列雕塑展览与艺术活动，均呈现出欣欣向荣的景象，探索创新的势头已初见端倪。雕塑家们解放思想，逐步倾向将中国传统造型手法与西方现代雕塑理念相融合，用全新的雕塑语汇诠释自己的艺术视角与思想见解，以抽象形式演绎现代雕塑语言的探索也已起步。1982年，中国美术家协会提出《关于在全国重点城市进行雕塑建设的建议》，经国家批准后，成立了全国城市雕塑规划组和全国城市雕塑艺术委员会，领导着全国城市雕塑创作活动，开辟了城市雕塑发展的新纪元，树立了20世纪中国雕塑发展史上又一座重要的里程碑。从此，我国城市雕塑事业便像雨后春笋般蓬勃发展、迅速崛起。在此前后，全国各地兴造了很多纪念碑、园林环境雕塑和名人纪念像，对美化环境、改变城市景观、对人民进行爱国主义教育都起着重要的作用。与此同时，硬质材料的架上雕塑、小型雕塑也有很大发展。此外，中国雕塑家还应外国邀请或作为国家赠礼创作了一些大型雕塑作品，矗立在海外。1984年由国家建设部、文化部和中国美术家协会召开的全国城市雕塑第一次规划会议、1985年相继召开的全国城市雕塑第一次工作会议、"全国城市雕塑设计方案展"的举办、1986年召开的全国城市雕塑第二次规划会议以及1987年举办的"首届全国城市雕塑评奖活动"均对全国城市雕塑的发展和促进精神文明建设起到积极

的推动作用。其他形态的雕塑作品也在基础造型、材料运用、表现手法、探索创新等方面较前有了很大的改观和发展，雕塑的语汇和思想外延有了很大的拓展。回顾20世纪80年代，雕塑的"形式语言"概念被引入雕塑创作的范畴，得到大家的一致认可接受，雕塑家们大胆探索新的表现形式，不仅撰写了大量关于探讨"形式"问题的文章，如章永浩的《雕塑语言的探索》、胡博的《雕塑的形的探讨》、何力平《中国雕塑形式语言发展的艰难选择》等，而且将理论和实践相结合，力求用自己特有的雕塑语言形式来表达自己的创作理念，从而有针对性地解决了雕塑界一直以来亟待解决的艺术语言粗糙、材料单一、不讲究造型规律、不研究艺术问题、作品千篇一律等诸多的问题，并逐渐形成了对于雕塑形式美系统化和理论化的认知。另外，仔细研究也不难发现此阶段雕塑的表现对象也有了新的转变，雕塑家们注重从传统、民间或少数民族艺术的精髓中吸收形式、语言和表现方法营养，并将其融入到他们的创作中，从而更好地表现古代的人物、故事以及民间的或地域的人物、故事，民族化和本土化的传统资源得以在雕塑作品中得到淋漓尽致的表现。例如：田世信创作的反映贵州少数民族人物风情的作品《侗女》、《苗女》、《高坡上》，何力平反映四川地域文化特色的作品《日暮黄昏》、《生命船》、《鬼怪和尚》，曾成钢用现代手法表现创作的作品《动物系列》、《水浒人物系列》、《古代神话系列》以及其他雕塑家创作的优秀作品均体现了他们孜孜不倦的探索精神。当然这其中也不乏有一些观念性、批判性较强的雕塑作品，"观念"成为了指导创作的核心，却弱化了雕塑的"形式美"，形成了中国雕塑的"当代"意识形态。总之，80年代是中国雕塑重要转型期和突破期，为中国雕塑的转型建构及发展创新，开启了一个多元化方向的大门。

步入20世纪90年代，伴随着由国际文化背景跟自身审美经验交互渗透而建构起来的新的土壤和语境，中国社会发生了翻天覆地的变化，作为反映中国文化意识形态之一的雕塑艺术，也紧扣时代脉搏，顺应时代的发展潮流，将古典、传统、学术的视角同现代意识主流相融合，在融合与超越中寻求独特的艺术价值与审美价值并更上一层楼，迈入蓬勃发展的活跃期，多元化的发展趋势也愈发明显。雕塑艺术家们在立足传统写实的基础上，不断探索创新，以饱满的时代精神为契机，全新的创作理念为指导，多样的新型材料为依托，丰富的表现手法为尝试，无论从时间跨度、空间维度乃至观念范畴，都以其自身的方式，产生出新的艺术语言表达系统、价值观念认知系统和文化意识形态系统，在继承和发扬我国传统文化艺术精髓的基础上，不断借鉴和汲取国外文化艺术发展的先进经验和优秀成果，创作出一批批高水准的雕塑作品。仔细研究对比，我们不难发现雕塑家们本着对生活的深刻体悟和对人民的真挚情感，秉承立足生活、服务生活的至高理念，在雕塑作品中融入人文内涵的全新概念，使得作品更加有亲切感和人情味，也更符合当今时代将物质文明和精神文明发展相结合的主题要求。他们不仅能自如运用传统的泥、木、石膏及各种现代材料，探索出相应材料的处理与加工技术，而且雕塑的语言形式也由最初的写实逐渐演变出抽象、变形、概念、实验、装置等新颖语汇，室内架上雕塑也逐渐走出美术馆等封闭空间，逐渐和自然及城市环境亲近，参加相继在国内外举办的各种雕塑展览，并在国内外舞台上频获奖项、大放异彩，逐渐以傲人的姿态跻身备受世界瞩目和赞誉的雕塑行列，象征着中国雕塑正以前所未有的、势不可挡的力度和规模融入和国际接轨的雕塑主流大潮之中。虽然伴随着雕塑概念本体内涵及外延的延伸发展，以及雕塑家水平良莠不齐的情况，但雕塑艺术事业的发展状况还是使人欣慰的。随着各种雕塑展览的成功举办、雕塑公园的策划兴建及相关雕塑的学术交流互动，中国雕塑不断推陈出新，在实践中探索创新、取长补短。可以说，20世纪90年代是一个世纪以来中国雕塑梳理、总结、发展的集大成时期，老、中、青三代雕塑艺术家并肩努力的格局体系已日臻完善。造诣深厚、功绩卓著的老一辈艺术家们为国内外创作的艺术精品，表现出他们炉火纯青的娴熟技艺和饱满旺盛的创作状态。中青年雕塑家们更以其活跃的艺术思维、开阔的艺术视野、创新的艺术理念、孜孜的艺术追求及吃苦耐劳的奉献精神，呈现出具象的、抽象的、民族的、传统的、现代的、国际的等风格迥异、丰富多样的雕塑形式，成为未来中国雕塑艺术发展的强有力保障力量，中国雕塑艺术的发展前景灿烂辉煌！

20世纪不仅是中国历史上最具变革意义的一百年，也是中国雕塑从萌芽启蒙、转型建构到繁荣辉煌的发展历程。纵观一个世纪以来，中国雕塑的发展皆与社会历史发展进程相贴合，紧扣时代发展的脉搏而呈现出不同的主题思想及潮流趋势，在社会这个大环境的孕育培养下，人才辈出、佳作涌现，中国的雕塑艺术日臻成熟，处于日新月异、生机勃发的状态之中。在我们分享这一优秀成果的喜悦之时，雕塑艺术家们应该更好地提高自身修养，也应该戒骄戒躁，取长补短，注重质量，不断推进和完善对雕塑本体概念内涵与外延的认识，使以实践为主要特质的雕塑艺术在明晰理智的学术背景下发展并有所建树，真正实现自身意义上的飞跃。

写此序时，正值先师曾竹韶先生仙逝，我的心情甚为沉痛，借此深切缅怀先生。最后衷心祝愿适逢盛世的中国雕塑明天更加灿烂辉煌！

曹春生
2012.4

目 录

曾竹韶

曾用名：曾朝明（1908—2012），福建厦门同安人，缅甸华侨。1927年回国，1928年初考入杭州国立艺术院雕塑系，1929年秋赴法国留学。先后在里昂美术学校和巴黎国立艺术学院学习雕塑，在雕塑家布夏的工作室学习。同时在巴黎西赛芳音乐学院学习小提琴，前后达10年之久。学习期间曾遍访埃及、希腊、意大利、英国、德国、奥地利、比利时等地考察艺术，对西方雕塑传统作了广泛深入的研究。1932年参与发起组织了中国留法学生巴黎艺术学会。1933年与冼星海、郑志声等人组织留法音乐学会，与在法同学共同切磋艺术并积极参与抗日救亡运动。1936年组织留法巴黎艺术学会，全体成员到英国伦敦参观"中国古代雕塑艺术展览会"，曾竹韶为祖国杰出的传统文化所动，立志学习并发扬民族的传统雕塑艺术。1939年，在第二次世界大战法国沦陷前夕，离开欧洲经缅甸回国。历任重庆国民政府教育部音乐教育委员会委员，重庆国立艺术专科学校教授，重庆大学建筑系雕刻专业教授。建国初期，于1950年3月到京参加中国革命博物馆筹备工作和天安门广场人民英雄纪念碑的建设，并在中央美术学院任雕塑系教授。曾任北京市第二、三、四届人大代表和北京市第五、六、七届政协委员，任历届全国城市雕塑规划组艺术委员会副主任、北京市人民政府专业顾问等职。

从教半个多世纪以来，曾先生培养了大批雕塑人才，创作了许多影响广泛的优秀作品，其中不乏传世之作。如50年代参加天安门广场人民英雄纪念碑的建设，并创作了浮雕《虎门销烟》，这是他尝试将西方雕塑与民族传统技法有机融合，创作新题材雕刻作品的开端。他的肖像创作注重个性与内心刻画，追求神韵，结构严谨，大气磅礴，其中的代表作有现立于北京中山公园的《孙中山立像》和立于各地重要纪念地、博物馆、著名大学的《李四光胸像》、《何叔衡半身像》、《蒲松龄半身像》、《蔡元培半身像》、《竺可桢半身像》、《郭沫若半身像》、《杜甫半身像》、《李清照立像》、《陶铸全身坐像》、《贝多芬头像》等。

在进行教学和创作的同时，他还致力于对城市雕塑和中国古代雕塑艺术的研究，在这一些领域发挥了重要的作用。五十多年来，他在借鉴国外雕塑艺术，继承和发扬民族优秀传统雕塑艺术，促进建筑与雕塑相结合发展我国城市雕塑等方面作了大量深入系统的调查研究，有着独到见解。著有《中国古代雕刻风格演变》、《中国雕刻史》，发表了有关介绍和评论西方艺术（如希腊雕刻、米开朗基罗、罗丹、布德尔等）、中国古代雕塑、城市雕塑与建筑的关系等方面的学术研究论文数十篇，并积极倡导在城市规划和重点建筑布局时充分发挥城市雕塑特有的作用，主张结合城市重点建筑工程有计划地建设一批反映和代表我国民族光辉历史和内在精神的大型纪念性雕塑。在80年代的时候，他不顾年事已高，始终不懈地关心我国雕塑事业的发展，特别对于建立中国古代雕塑博物馆，继承发扬民族雕塑优秀传统，提高全国人民的文化素养问题倾注了极大的心血。联合许多艺术家和建筑学家多次向国务院和有关部门倡议在首都建立中国古代雕塑博物馆，使之成为保护珍贵的雕塑遗产、研究和发扬传统艺术、培养中国古代雕塑艺术研究人才的基地和向世界展现我国民族雕塑辉煌成就的窗口。

2002年5月14日，曾竹韶获得文化部颁发的首届"造型表演艺术创作研究成就奖"。2003年12月10日，由中国文联、中国美术家协会联合授予曾竹韶"中国美术金彩奖"，暨"中国美术专业终身成就奖"。

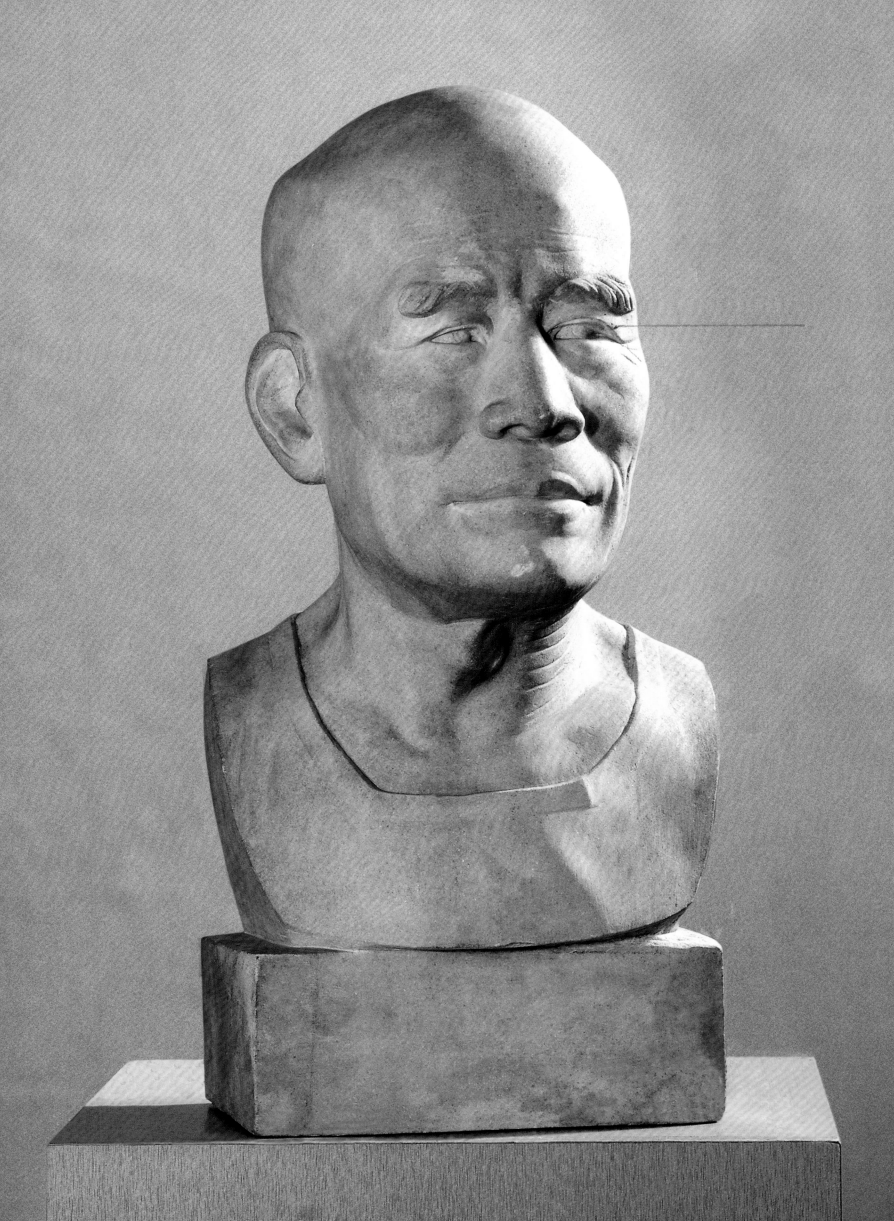

《老边像》
大理石／高50cm／1952年
中国美术馆收藏

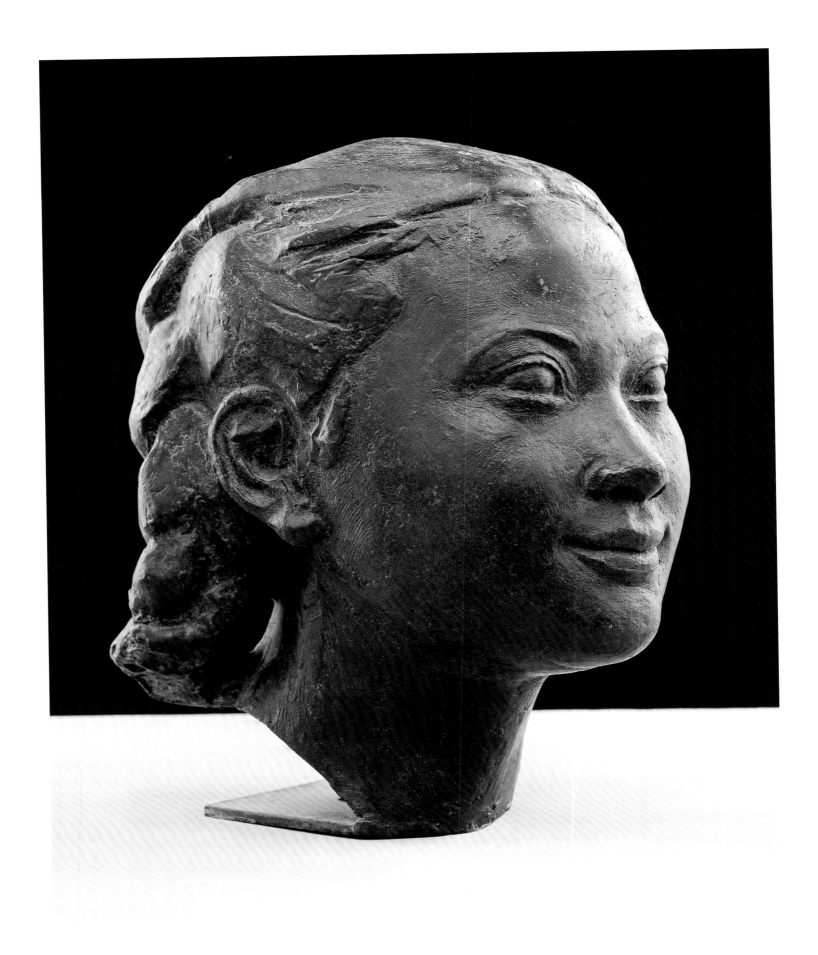

《曾澜像》 铜／25cm×17cm×20cm／1955年

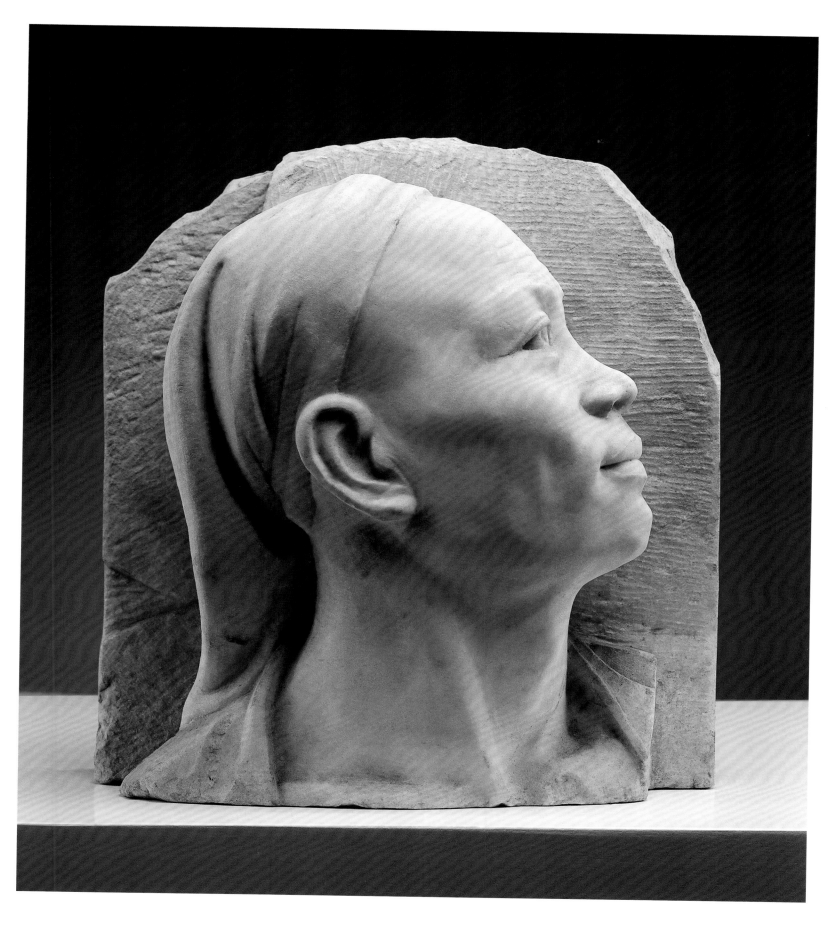

《人民英雄纪念碑——虎门销烟》（局部）高29cm

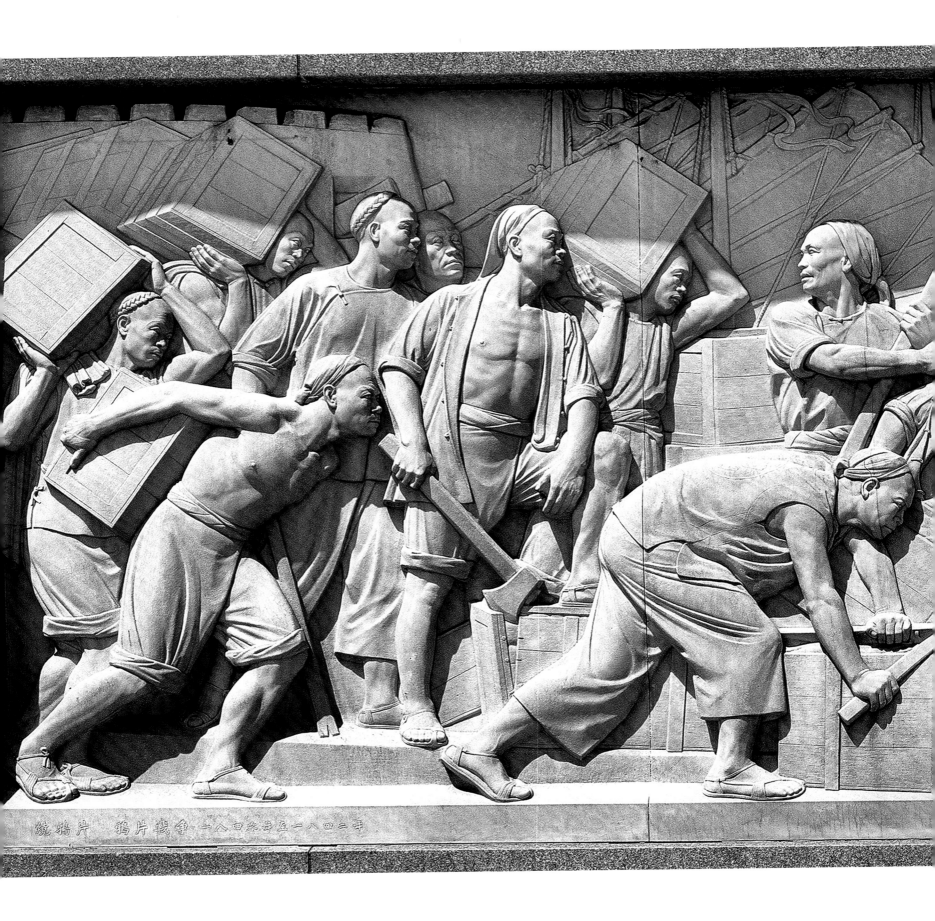

销鸦片　鸦片战争一公四一年甘五至一八四二年

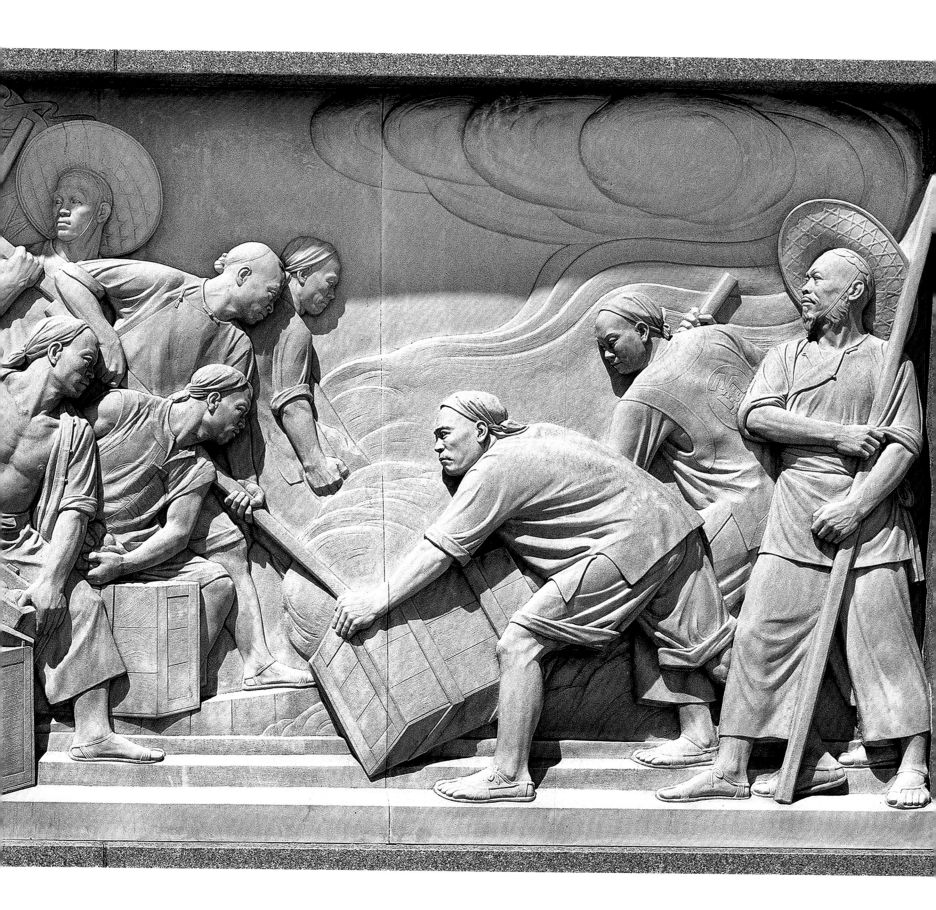

《人民英雄纪念碑——虎门销烟》

大理石／高200cm／1958年

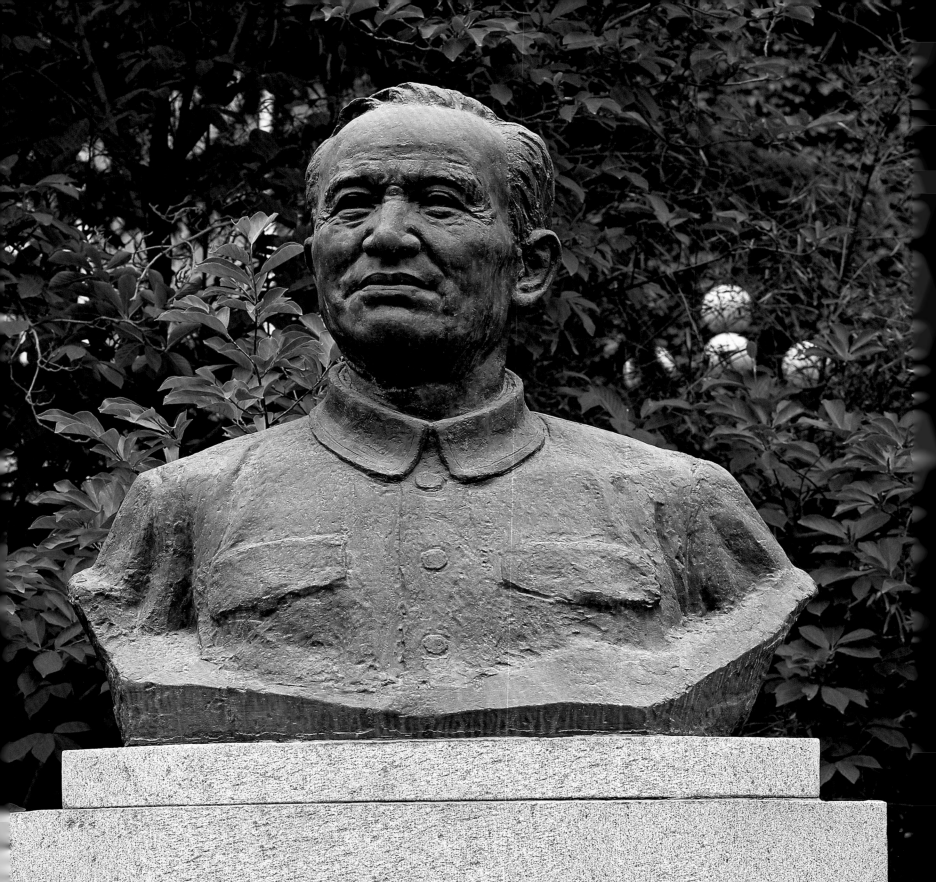

李四光

李先念 题

1889—1971

《李四光像》 铸铜 / 高89cm / 1978年 / 李四光故居收藏

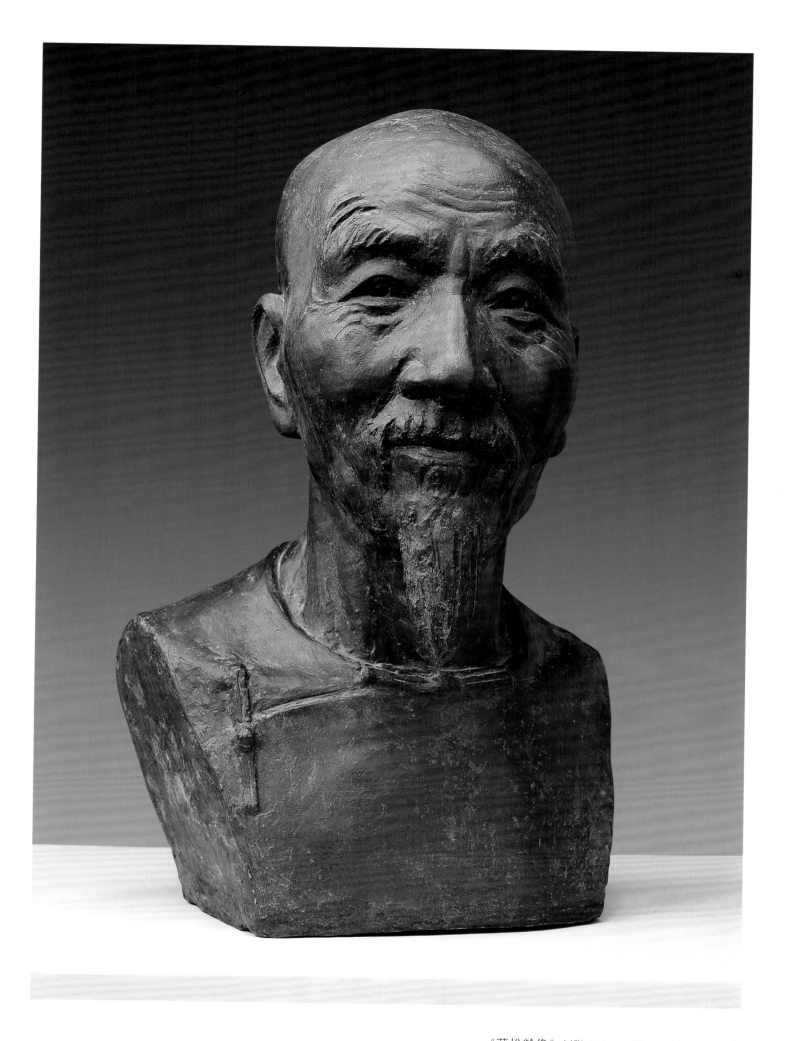

《蒲松龄像》 树脂／46cm×25cm×31cm／1979年

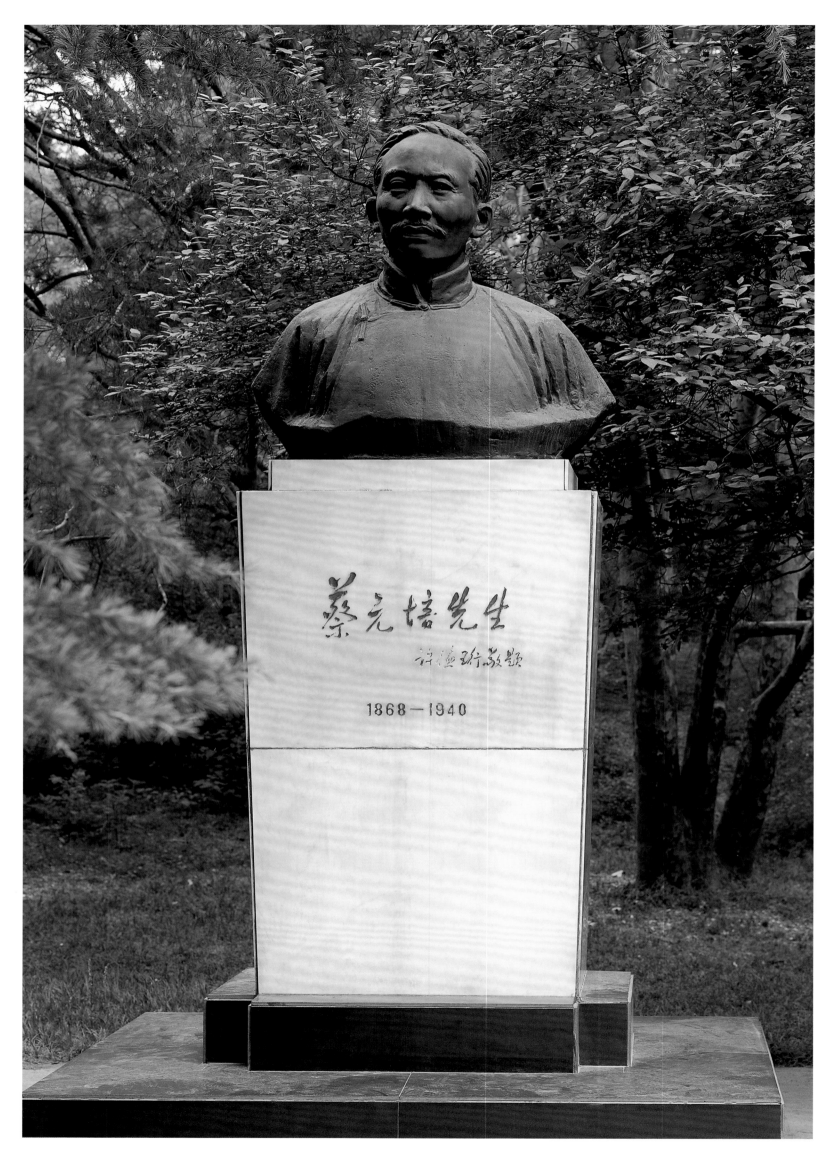

《蔡元培像》铸铜／高130cm／1983年　　北京大学、中国美术馆收藏

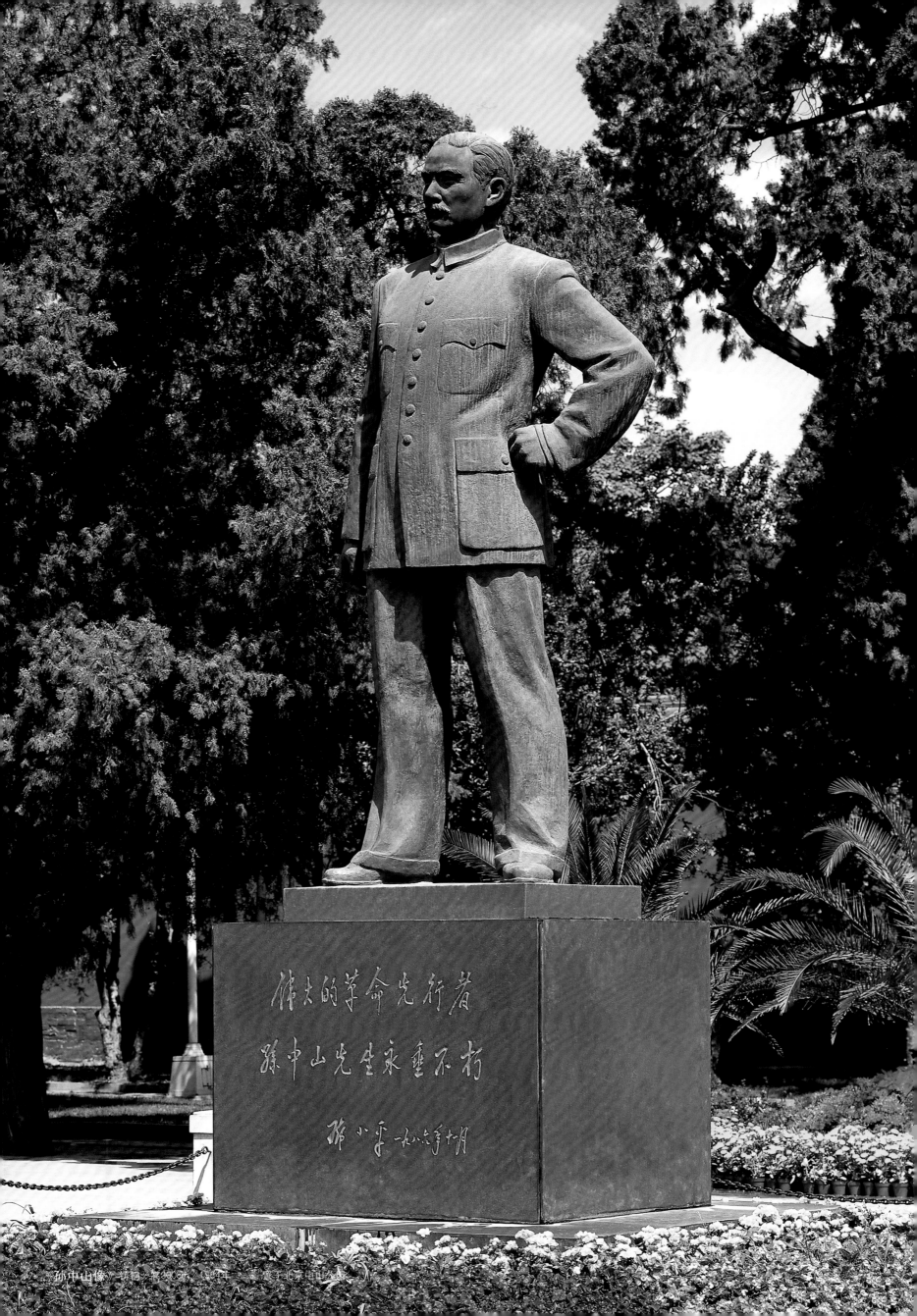

《孙中山像》 青铜 高300cm 1986年 立于北京中山公园

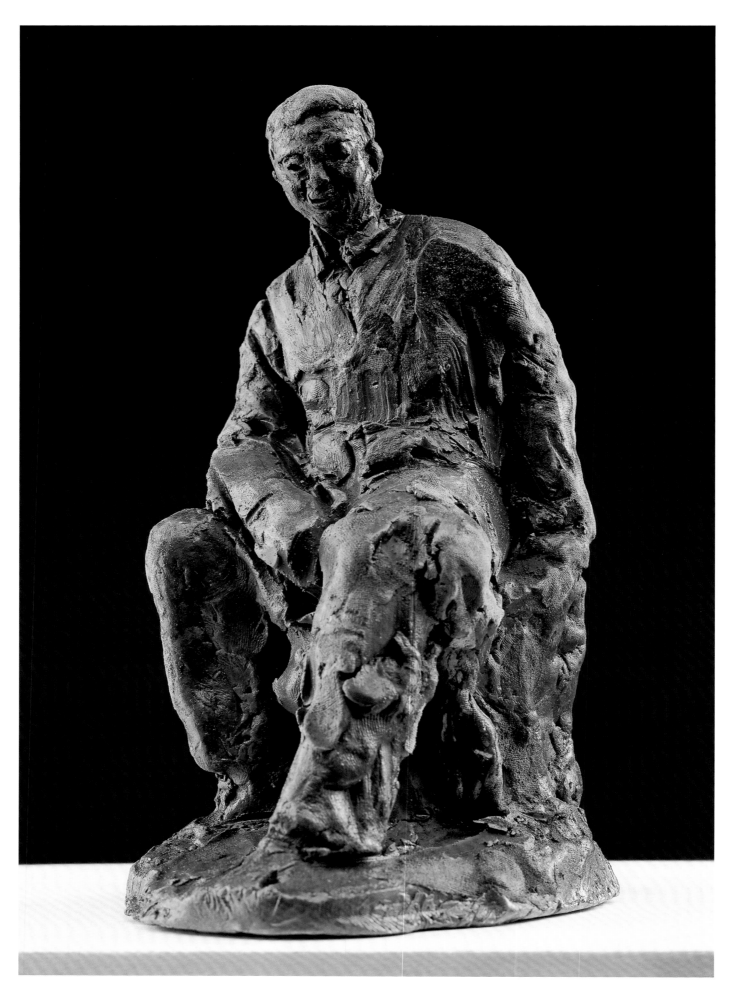

《陶铸坐像》 石膏着色 / 高70cm / 1985年

《武则天像》 石膏／高30cm／1986年

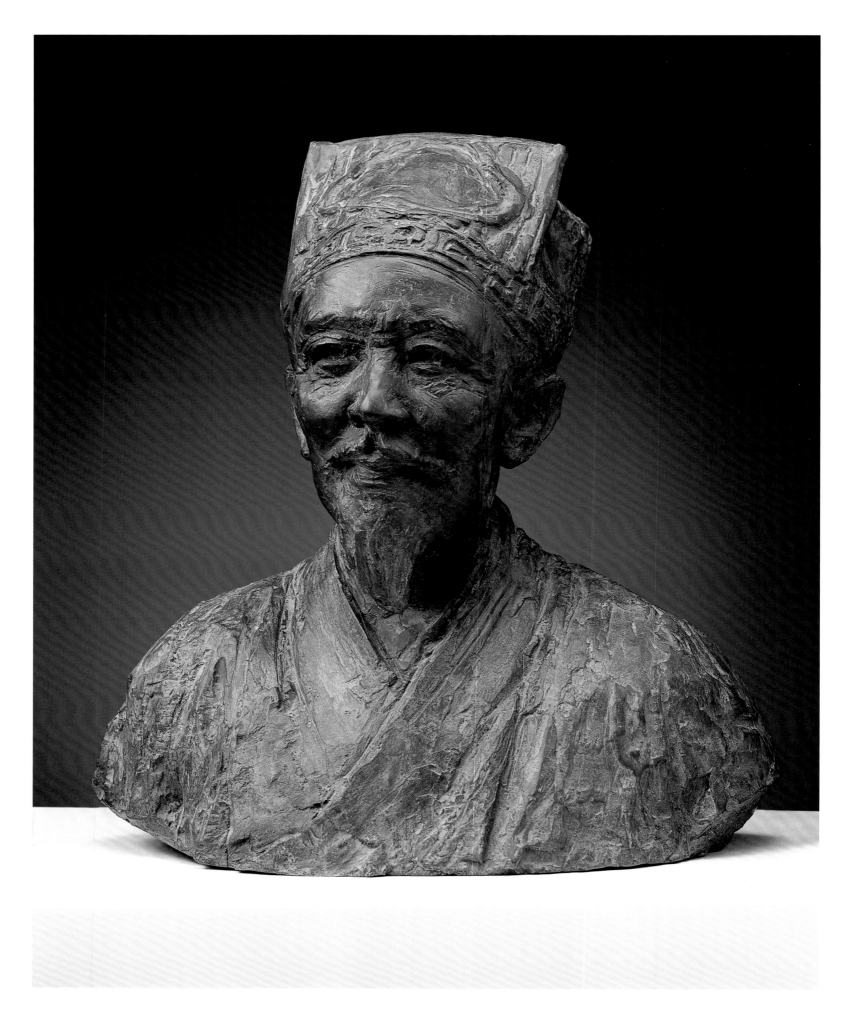

《朱载堉像》 铸铜 / 高50cm / 1986年

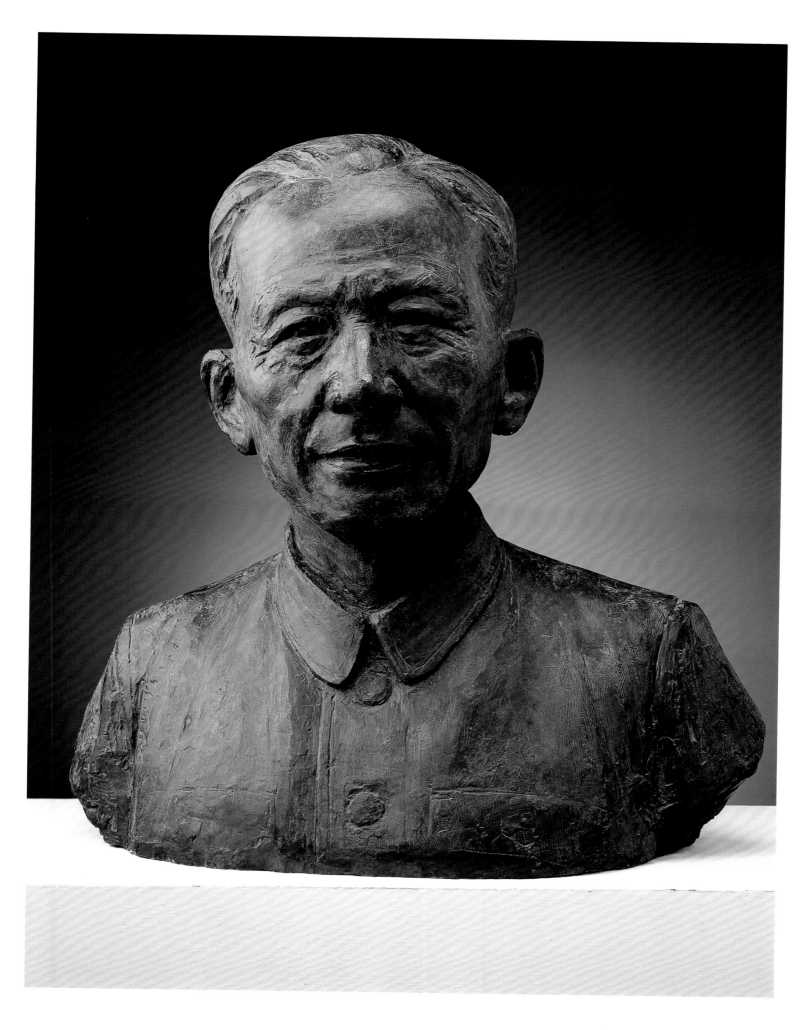

《竺可桢像》 铜 / 79cm × 74cm × 40cm / 1990年

潘 鹤

1925年生于广东省广州市。1940年开始从事艺术活动,现为广州美术学院终身教授,广东省美术家协会名誉主席。在七十多年的艺术生涯中,创作了一百多座大型户外雕塑作品,分布于国内68个城市的广场,其中多座作品获国家级最高金奖和最佳奖,数十座室内雕塑分别被国家级美术馆、博物馆及省市级公共美术馆收藏。

代表作品:50年代有《艰苦岁月》、《课余》,60年代有《洪秀全》、《省港大罢工》,70年代有《眯你都傻》、《广州解放像》、《珠海渔女》,80年代有深圳《开荒牛》、张家界《贺龙像》、华清池《杨贵妃》、广州《南越王宫博物馆外墙》、福建《陈嘉庚像》、日本《和平少女》,90年代有内蒙古《和亲》、《不作奴才才有明天》、《自我完善》、《重逢》、《虎门销烟》,21世纪有广东《抗非典纪念碑》、新疆《水来了》。

主要成就:1980年被国务院授予"国家级中青年有突出贡献专家"称号、全国总工会授予"国家级五一劳动奖章"及"全国优秀雕塑家"称号;艺术成就分别载入前苏联国家科学院、美术院编撰出版的《世界美术史》及《中国美术史》,传略被收入《中国当代名人录》及《国际名人录》;1956年创作的《艰苦岁月》于50年代收编入全国小学课本并延用至今; 1997年广东省政府倡议建立了"广东美术馆潘鹤雕塑园";2003年获中华人民共和国文化部颁布的"造型艺术终身成就奖"并获"广东省文艺领军人物"称号;2008年广州市政府在海珠区建立了占地40亩的"潘鹤雕塑艺术园";2009年获中华人民共和国文化部、全国文联及中国美术家协会共同颁布的"首届中国美术奖终身成就奖"。

突出贡献:在1980年,户外雕塑在20世纪被遗弃、全国高校雕塑课程已转型为以民间工艺三雕为主课程的历史背景下,当即提出"雕塑主要出路在室外"、"社会主义是城市雕塑的最佳土壤"等观点,同时还将城市雕塑创作课程引入高等艺术教育范畴,并于1984年首创美术学院雕塑系,与华南理工学院合办二年制的美术与建筑设计相结合的选修班课程,被誉为"全国雕塑教育改革的先行者"。

《艰苦岁月》

铜 / 180cm × 160cm × 120cm / 1956年

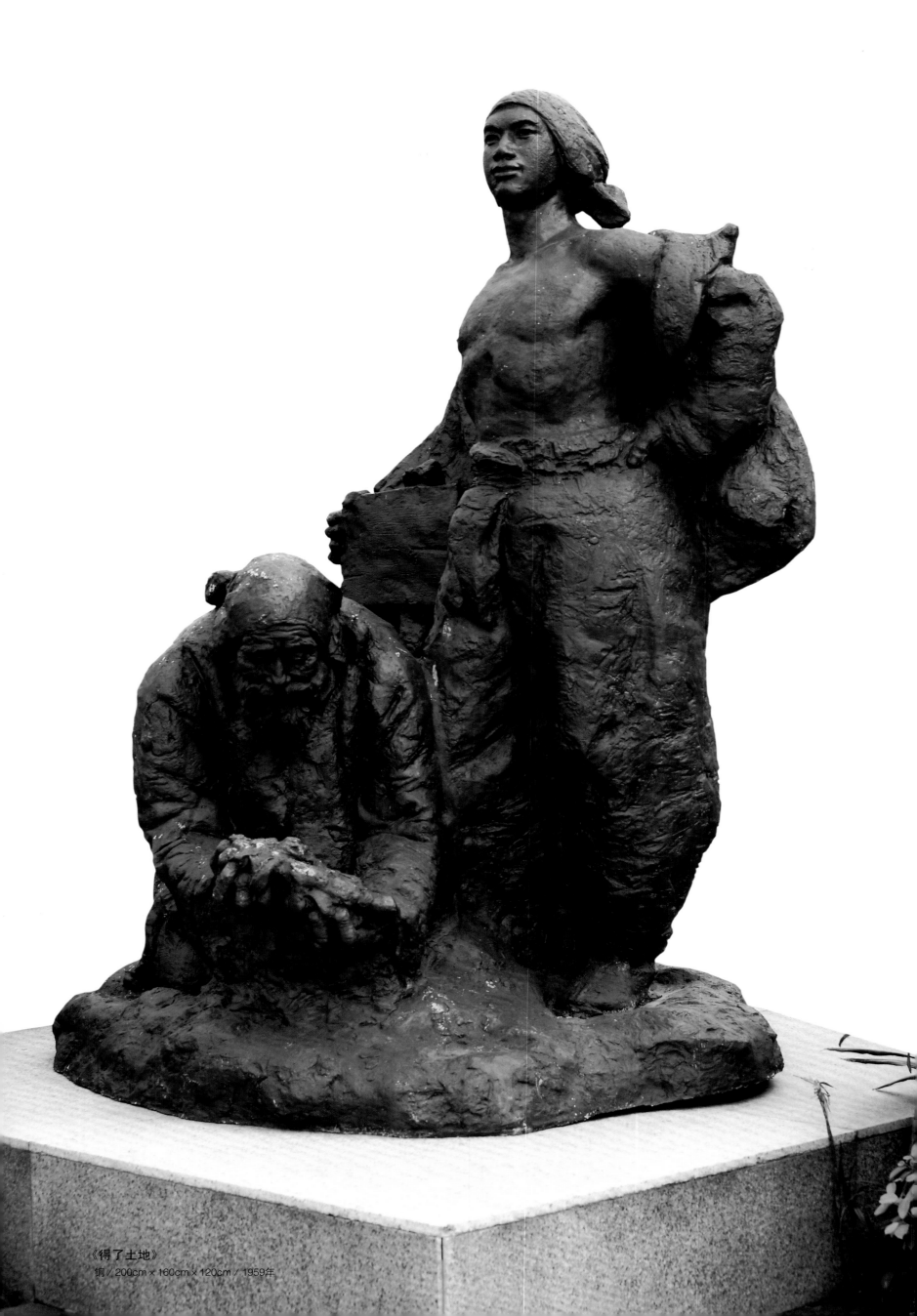

《得了土地》
铜／200cm × 160cm × 120cm ／ 1959年

《省港大罢工》

铜 / 220cm × 120cm × 80cm / 1960年

《怒吼吧！睡狮》
铜／600cm×350cm×220cm／1987年

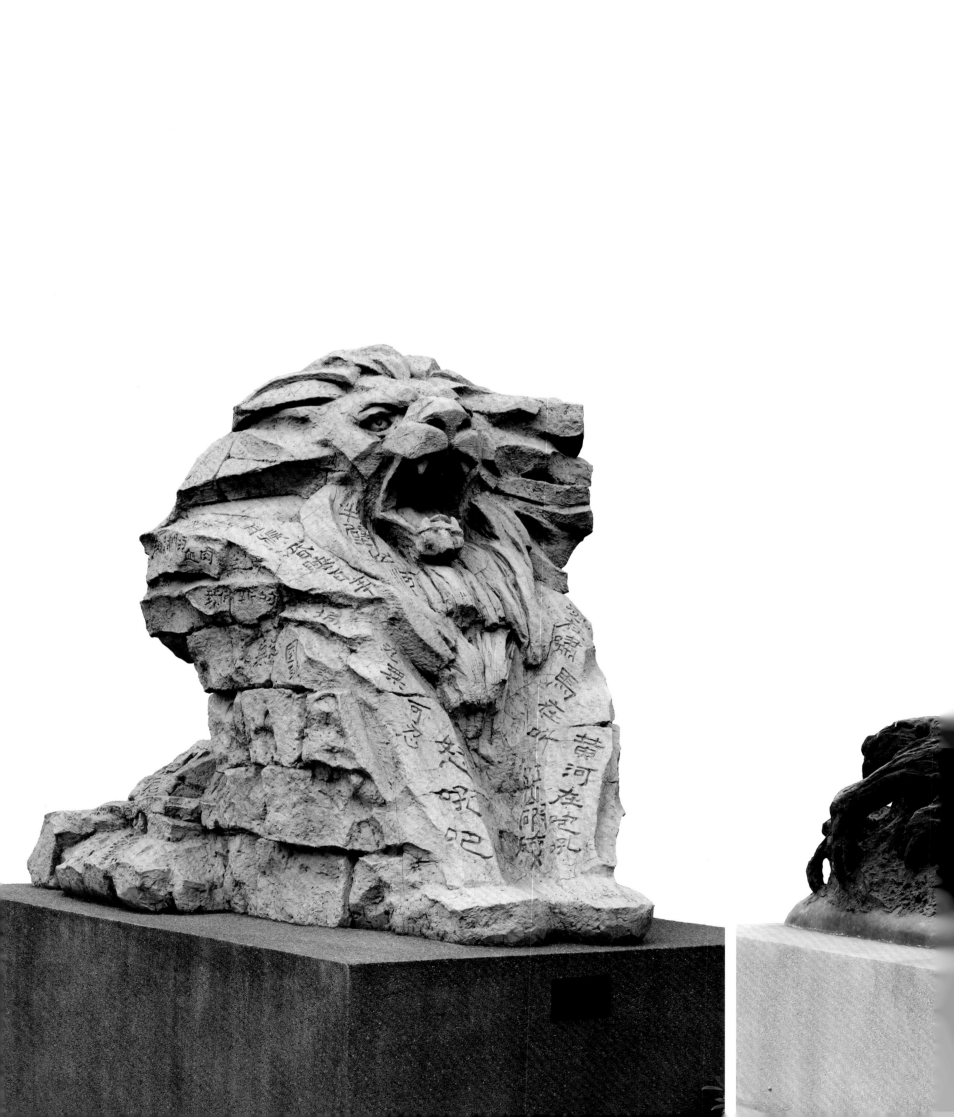

《开荒牛》
铜 ／ 600cm×250cm×120cm ／ 1983年

《黄河在咆哮》

汉白玉／600cm×400cm×40cm／2002年

《舵手》
铜／2500cm×150cm×100cm／2005年

《和平少女》

汉白玉 / 350cm × 200cm × 120cm / 1985年

《香格里拉》
铜／90cm×100cm×60cm／2009年

盛 杨

1931年3月生于江苏南京，汉族。

1938年起分别在重庆市、上海市上学，1948年秋参加工作，

先后在中国人民解放军十四兵团、中国人民解放军空军政治部任职。

1956年秋至1961年夏在中央美术学院雕塑系学习，

毕业后在中央美术学院任教，直至1995年离休。

曾任中央美术学院雕塑系负责人，

中共中央美院党委书记，

首都城市雕塑艺术委员会副主任，

中国城市雕塑艺术委员会顾问，

中国美术家协会雕塑艺术委员会首届艺委会主任。

《**徐特立**》青铜／80cm×40cm×60cm／1988年

《民间演唱》槐木／45cm×25cm／1984年　　　　　　　　　　　　　　《傅雷》青铜／30cm×25cm／2008年

《罗贯中》 青铜／100cm×45cm／2002年

《奥斯维辛的前夜》 青铜 / 90cm×45cm / 2005年

《曹雪芹》泥塑／高200cm／2008年

《卓玛》
青石
160cm × 130cm
1984年

抗日纪念园群雕之一《战地救护》
青铜
450cm×250cm
1999年

《屯垦戍边 千秋伟业》
青铜、花岗岩
80cm×1300cm
2008年

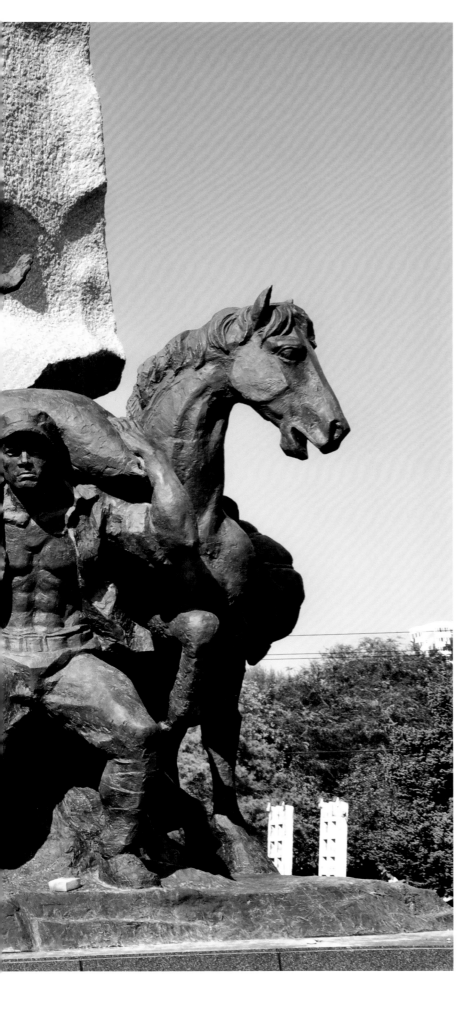

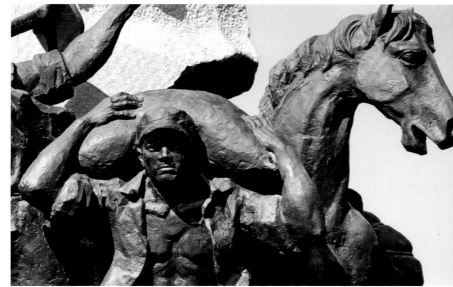

叶毓山

1935年6月2日出生于四川省德阳市柏隆乡。

1956年毕业于四川美术学院,

1963年毕业于中央美术学院雕塑研究生班。

1979年任四川美术学院副院长,

1983年任四川美术学院院长、教授,

1994年辞去院长职务,被聘为四川美术学院终身荣誉院长。

历任四川省文化厅艺术委员会主任,

四川省美术家协会名誉主席,

全国城市雕塑艺术委员会常务理事,

中共第十一大、十二大代表,

全国第八届人民代表大会代表,

国家级有突出贡献专家。

代表作品有:

北京毛主席纪念堂汉白玉《毛主席坐像》,《大地》,《歌乐山烈士群雕》(与江碧波合作),分别获1987年"全国首届城市雕塑最佳作品奖"、"新中国城市雕塑建设成就奖";

《红军突破湘江纪念碑》获"新中国城市雕塑建设成就奖";

《独立·民主》、《解放·建设》获"上海全国评选主题雕像一等奖",与《万众一心》一并获"新中国城市雕塑建设成就奖";

《洱海女儿》、《风、花、雪、月》、《沙壹母》1995—1999年立于云南大理;

《杜甫》2000年立于成都杜甫草堂;

《李白》2002年立于美国西雅图;

2003年长春国际雕塑公园主题雕像《和平·友谊·春天》(与潘鹤、程允贤、王克庆、曹春生合作)获"新中国城市雕塑建设成就奖"。

《新生——新北川抗震纪念园主题雕像》
花岗石／高2500cm
2010年
置于四川新北川

《井冈山时期毛泽东》
青铜／高200cm
1993年
置于江西井冈山

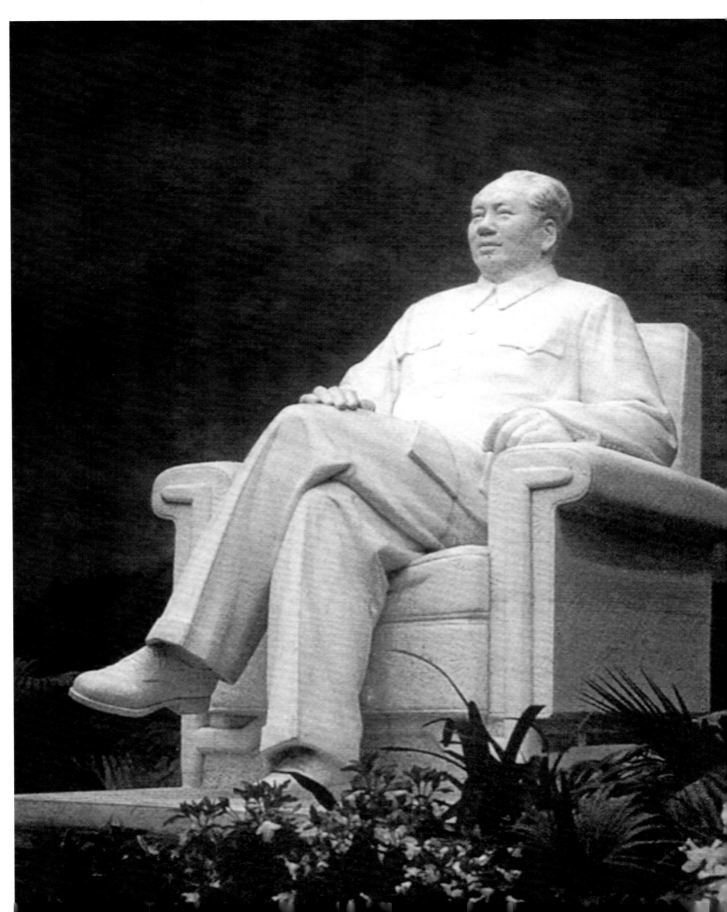

《毛主席像》
汉白玉／高350cm
1977年
作者：叶毓山、张松鹤等
置于北京毛主席纪念堂

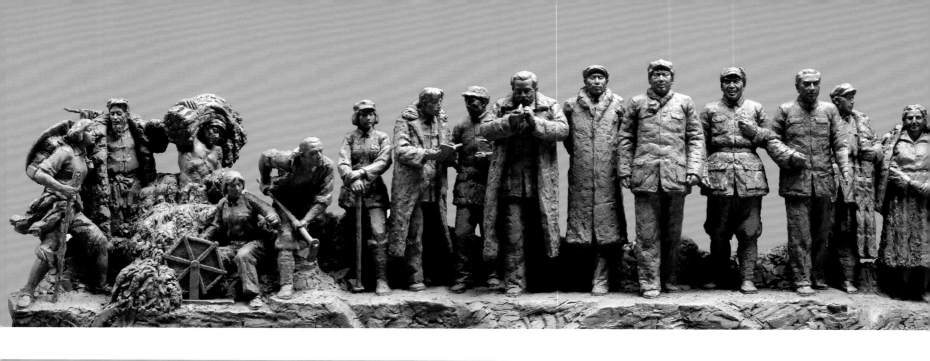

《红星照耀中国》
泥塑小稿／360cm×3000cm
2009年
置于延安革命纪念馆序厅

《红军突破湘江纪念碑》
花岗石／1350cm×400cm
1993年—1996年
置于广西兴安县湘江边

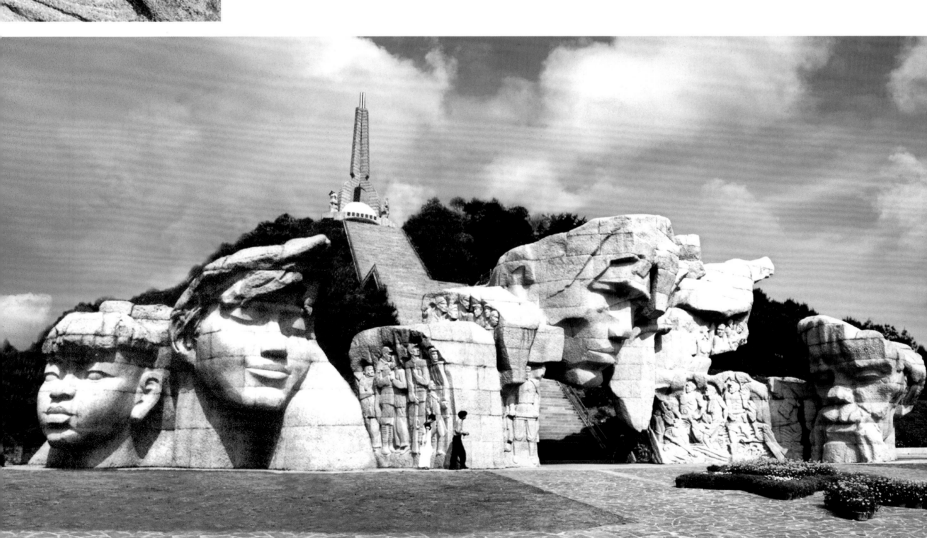

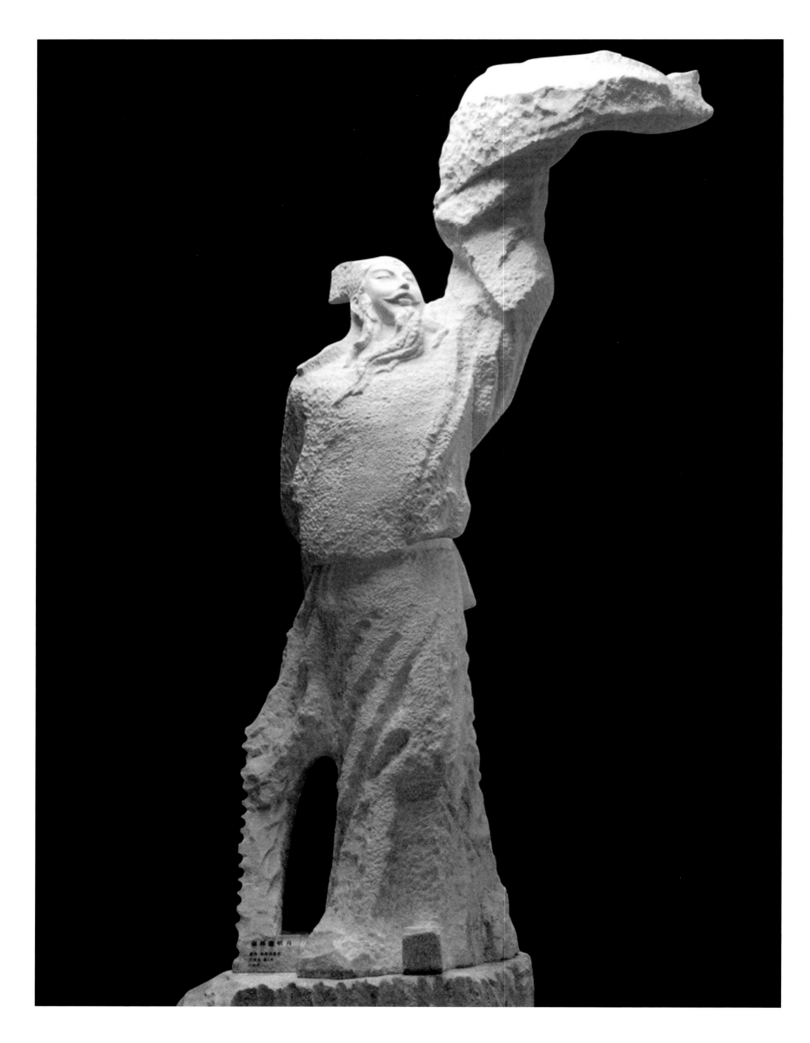

《举杯邀明月——李白》

汉白玉 / 高380cm

1996年

置于美国西雅图、成都杜甫草堂博物馆、叶毓山雕塑馆

《杜甫》
青铜／高250cm
1998年
置于成都杜甫草堂博物馆

卢琪辉

中国女雕塑家，出生于1936年4月，1955年毕业于中央美术学院华东分院。1955年—1961年为中国雕塑工厂华东工作队专业雕塑家。1961年—1965年中国美术专科学校教师。1965年—1993年上海油画雕塑院专业雕塑家。现为国家一级美术师，中国美术家协会会员。

卢琪辉是一位创作了很多优秀作品的艺术家。她的众多作品来自对生活的真诚感悟，是她艺术天分的体现。她的早期作品《采茶女》和《插秧》展出于第六届全国青年美展，是其中最优秀的作品之一，显示了浓烈的生活情趣和诗意的本质。

另外两件作品《罢工》和《轧钢工人》传递了一种勇敢和流畅的风格，赋予了她的作品充沛的活力和丰富的精神内涵。

自从1980年，卢琪辉数次远行至中国西北高原。途中，当地的风土人情唤起了艺术家的灵感，促使她创作出一系列的作品：

《怒向刀丛觅小诗》，1980年展出于纪念鲁迅诞生一百周年国家大型展览会。

《中国古代艺术家——八大山人》（1987年作，铸铜），被选入中国当代油画展赴美国纽约展出，以自然而流畅的线条表达了中国的民族风格。

《牧驼人》（1982年作），卢琪辉在一块60cm2的四方形厚重木桩上，切削出了一位风尘仆仆牧民形象，展现了南北朝时期北朝的鲜卑族民歌《敕勒歌》所描述的"天苍苍，野茫茫，风吹草低见牛羊"的诗情画意，鼓舞了西北的少数民族，成功地表达了牧人的勇敢和理想，用她的刀塑造出朴素和充满活力的牧民形象。

《高原晨曦》（1986年作，石雕），卢琪辉抓住了少女背水上肩的瞬间，朦胧的晨曦中少女青春的激情给作品带来生命。这件优秀的作品感动了有鉴赏力的人们，被选入中国首届艺术节，同时由中国美术馆收藏。

卢琪辉的作品也扩展到为公众社会设计，并得到群众的认可和欣赏。1960年为全国工业展览馆序馆设计的《男女工人像》稿子中选（集体放大）。1976年参加北京天安门毛泽东纪念堂门前雕塑群像集体创作。1993年开始，做了一批铜铸肖像：其中有《画家王个簃像》"似乎是在与我们谈心，仍然活在我们当中"；《花鸟画大师吴昌硕》共三座，一座在吴昌硕的纪念馆，另外两座分别在吴昌硕的家乡安吉和日本福冈县北九州赖田风景区。对于这座雕像，吴昌硕的孙子吴长邺说："不仅貌似，而且神似"。2004年《花鸟画大师吴昌硕》入选中国雕塑百家联展。做《巴尔扎克像》时，她没有抄袭罗丹的造像，而是找到了旧像片重新处理，做出中国人能接受的一代文豪的风貌。1997年《神笔马良》入选"九七香港回归全国书画大展"。

卢琪辉所具有的天分和敏锐的观察力，应该并已经为业界所肯定。1979年，她的作品《鲁迅像》，刊登于中国雕塑家杂志创刊号，更多的作品发表于人民画报、人民日报、上海画报和北京周报。其中各五件作品被选入了中国女雕塑家选集和中国女画家作品选集（1995年）。

人们可以发现，卢琪辉的作品中，具有传统的中国美，看起来深沉而有内涵，这是一种艺术家在现实主义方法上的坚忍不拔的表达，在自然中具有强大精神力量的感觉。她追求着吸引人类的和谐的美。

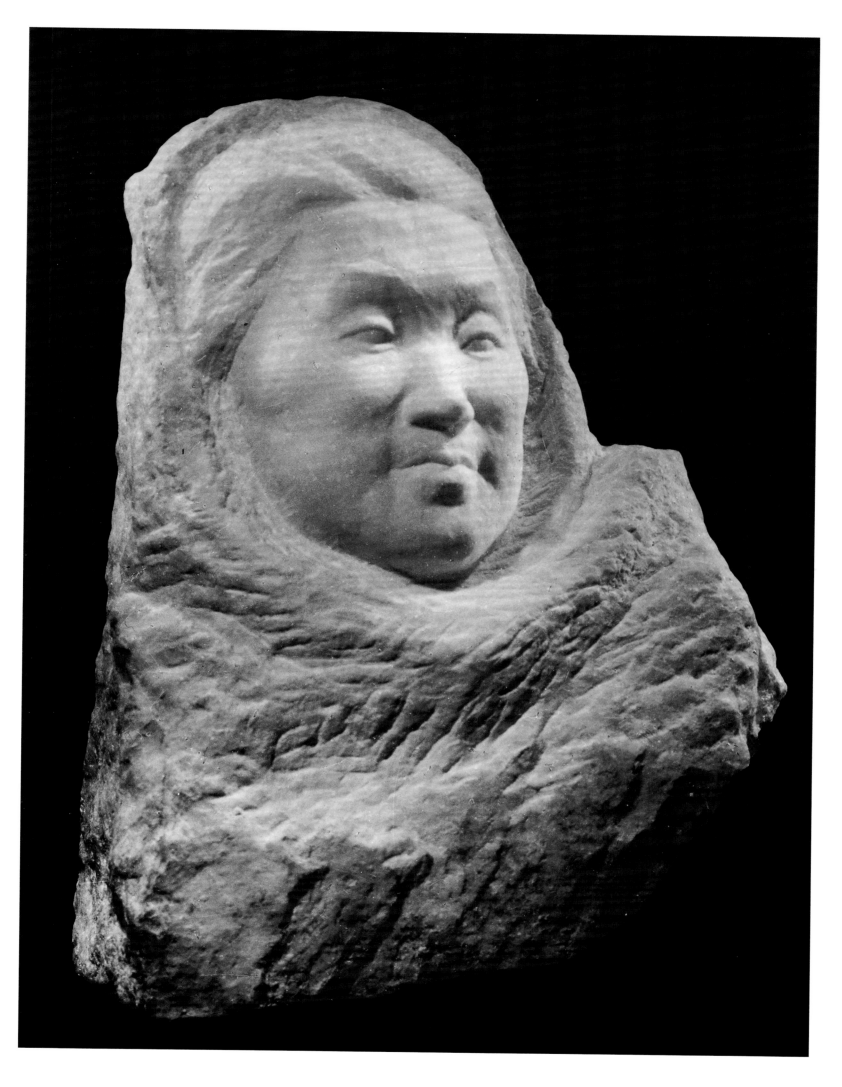

《蒙古姑娘》 大理石 / 1977年

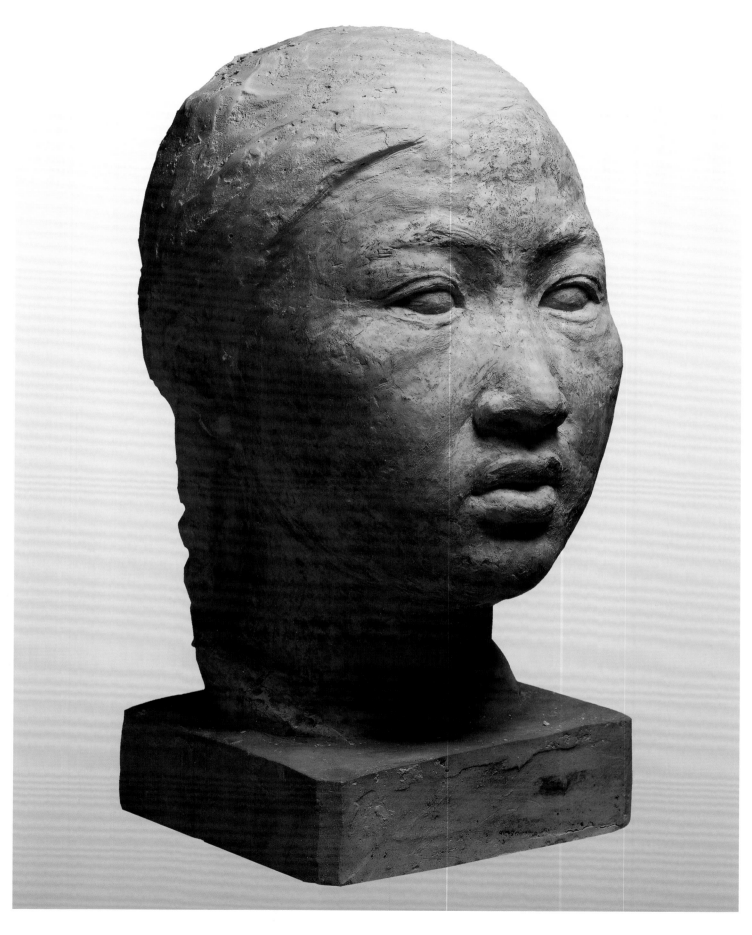

《村姑》（学生时代习作）石膏／高35cm／1953年

《洗》白色大理石／高60cm／1982年

勤奋的人，高雅的艺术
Diligent people　　Elegant art

记得那是20世纪70年代末，正值我在北京，卢琪辉老师邀我去北京建筑雕塑工厂看她尚未打好的大理石头像。当时，我脑海里立即浮现出一位文静端庄的女子在抡大铁锤的不协调形象——当已经站在了石雕像面前时，我还是很难把这粗犷、豪放、留着明显斧劈凿痕的头像与卢老师联系起来，只有在卢老师的满身石粉和被大理石粉末染成灰白的头发上，才证实了这石像的确出自卢老师之手。打造石雕，即便对一个壮汉来说，也是个重体力活、脏活，且不说这飞扬的石灰对女性容貌的威胁，也不说每天千百下沉重铁榔头的锤击，那大小石块像榴弹片般的飞溅，时不时砸向体肤，导致衣衫划破，指掌流血生茧，不少雕塑家对打石头望而生畏。但是，卢老师却选择了艰辛、勇敢地去穿越艺术征途上的荆棘丛林，锻炼着自己的意志和毅力。

雕塑艺术是立体的诗。人说诗如其人，那么雕塑作品也必然渗透着雕塑家浓浓的个性。卢老师作为我国为数不多的、具有一级美术师职称的高资历雕塑家，她作品的亮点是深沉而有内涵，飘逸而含智慧，率真而露真情，恬淡而显诗意。

她不顾自己的体力条件，年近不惑却还跑到北京学习石雕，之后又学习木雕。此后的作品如《牧驼人》，在一块六十平方厘米、四方形的厚重木桩上，卢老师利索地切削出了一位风尘仆仆的牧民形象，刀法坚定又富于变化，表达了牧人的勇敢和理想，朴实而充满活力。这一作品的创作是受中国少数民族民歌《敕勒歌》里"天苍苍，野茫茫，风吹草低见牛羊"的诗情画意所启迪，拨动了艺术家的心弦。

一位成功的中国本土艺术家，他必然会从中国五千年文明历史中汲取文化艺术的滋养，会在世界艺术遗产宝库里寻觅借鉴契机。卢老师于1987年创作的《八大山人》（铸铜），就是她对中国传统文化积淀的认识、理解和诠释。她运用娴熟的西洋雕塑技法，以体、线、面糅合在三维空间中的起承转合，使作品自然地散发出东西方文化交融的意蕴，恰到好处地体现了八大山人"栖隐奉新山，一切尘事冥"，再现了其隐居山林的沉重心情和倔强的亮节性格。

熟悉卢老师的人，都知道她对衣着外貌不尚修饰习以为常，她粗看不苟言笑，却不难感受到她内心对人的热情、诚恳。她一生追求着人类所共同被吸引的无声的和谐美和自然中有冲击力的美的感觉。

艺术作品切忌流俗、媚俗。在卢琪辉的作品中，我们能看到的是民族精神的流露，人性美的表达以及雕塑艺术独具的力与美的结合的表现。在将近半个世纪的岁月中，卢老师以顽强的意志，用她的青春之美、人格之美，铸成了她的雕塑之美，使这美永留人间。祝卢老师艺术青春永驻！

【文】唐锐鹤

一位对事业执着奋进的艺术家，总是热爱生活，贴近民众的。自1980年起，她数次跋涉祖国山川。西北高原的风土人情，唤起了艺术家的创作灵感，促使她创作出了一系列反映牧民生活的作品。且看《高原晨曦》（石雕），她抓取藏族女孩背水为题，让这一高原牧民生活中司空见惯的平凡形象升华为艺术形象，揭示了生活的美——在朦胧的晨曦中，女孩富于韵律的身姿，给作品染上了一层高原神秘幽静的诗意气氛，浓重的中国西部风情使这件清新的作品散发出沁人心脾的高原空气的馨香。

一位求知欲强烈、永不满足已有成绩的艺术家，总是不断追求着、磨砺着他的专业技巧，探求着艺术的真谛，这真谛其实不在于追求形式，也不在于死下苦功，至关重要的是在于去掌握艺术之"道"，这雕塑艺术之"道"便是对雕塑艺术本质的感悟，由此方能触类旁通、得已兼通。

卢老师从1955年起，即以专业雕塑家身份从事着雕塑创作，其深厚的雕塑基本功为她铺垫着一条通晓"雕"与"塑"全面专业技能的道路，使她似乎能一蹴而就地、自如地选择木、石、青铜抒发自己的心愿。

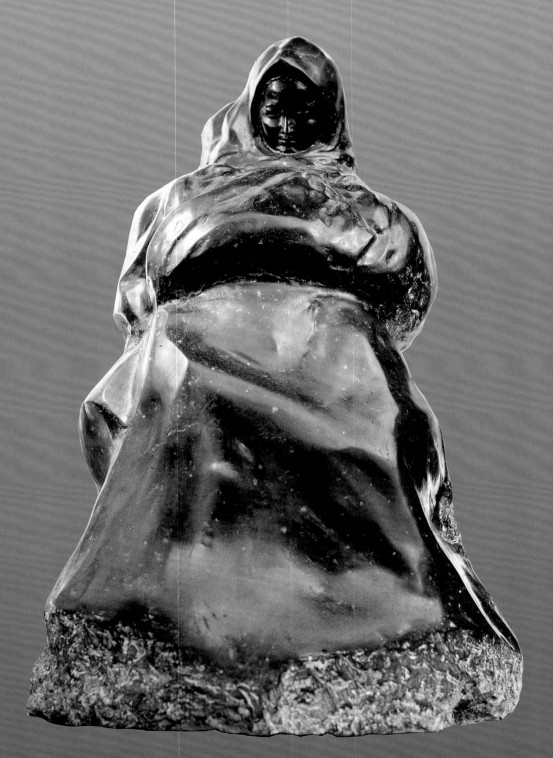

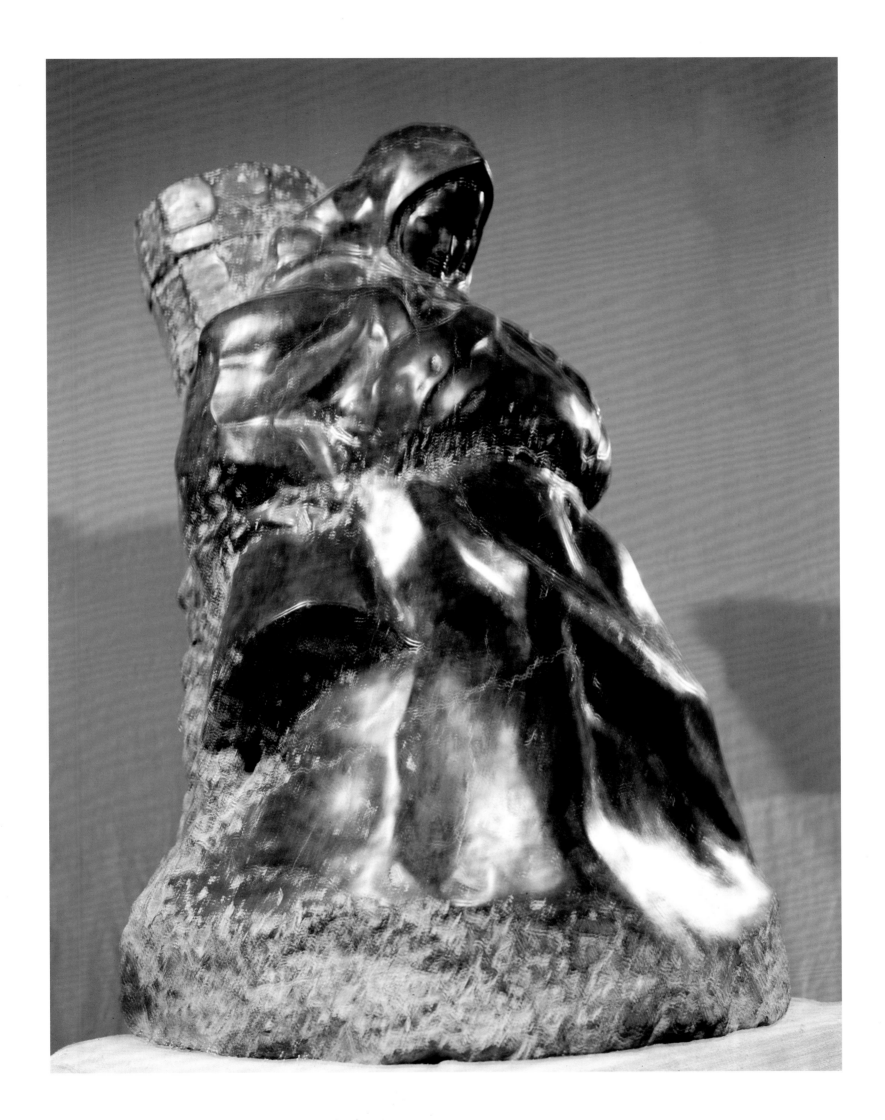

《高原晨曦》——以藏族女孩背水为题。在朦胧的晨曦中，女孩富于韵律的身姿，给作品渲染了一层神秘幽静的高原诗意气氛。浓重的中国西部风情，使这件清新的作品散发出沁人心脾的高原空气的馨香。作者匠心独具，使这一高原牧民生活中司空见惯的平凡形象升华为艺术形象，揭示了深刻的生活之美。

——唐锐鹤

（上海大学美术学院原雕塑系主任·中国美术家协会雕塑委员会委员）

《高原晨曦》
黑色大理石
23cm×17.5cm×80cm
1983年
1986年被中国美术馆收藏

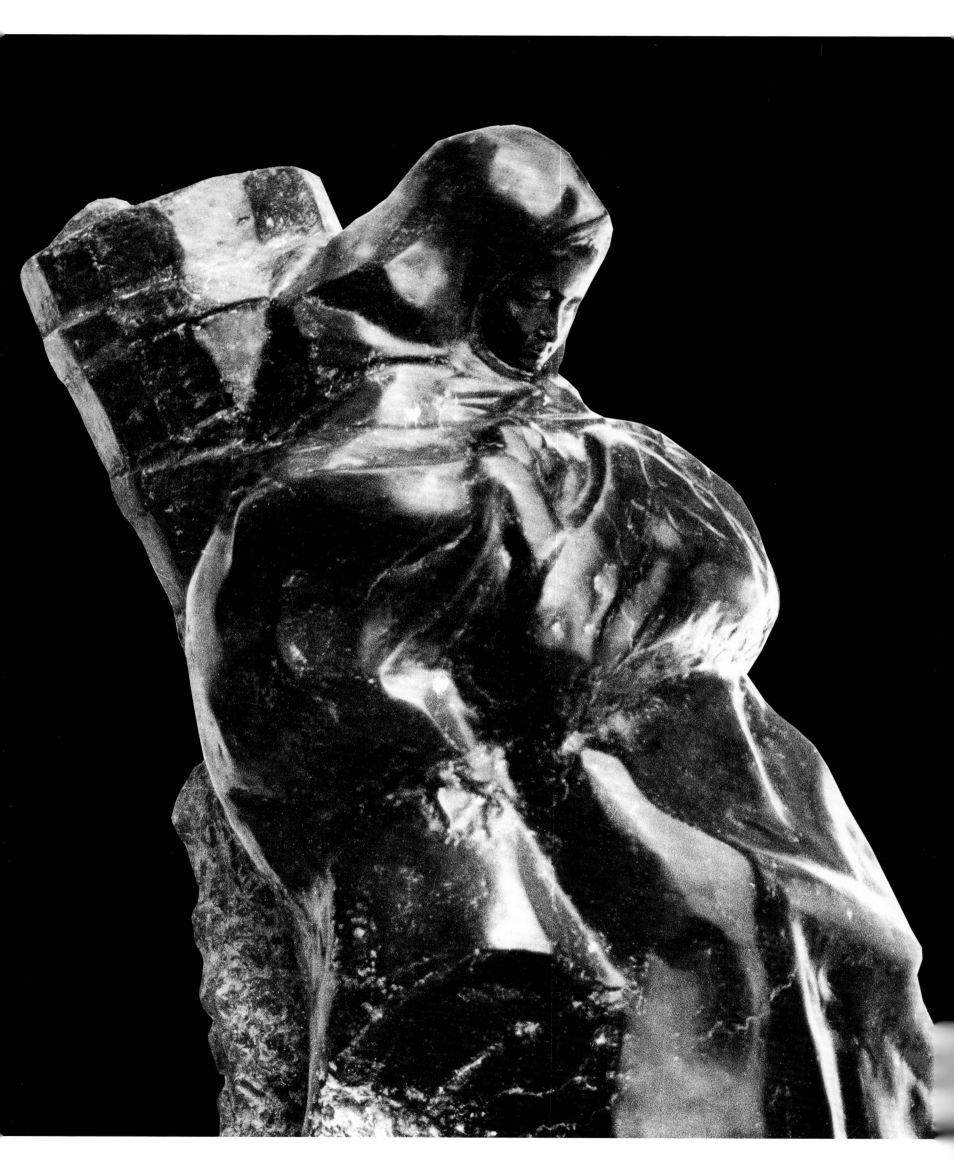

《高原晨曦》（局部）

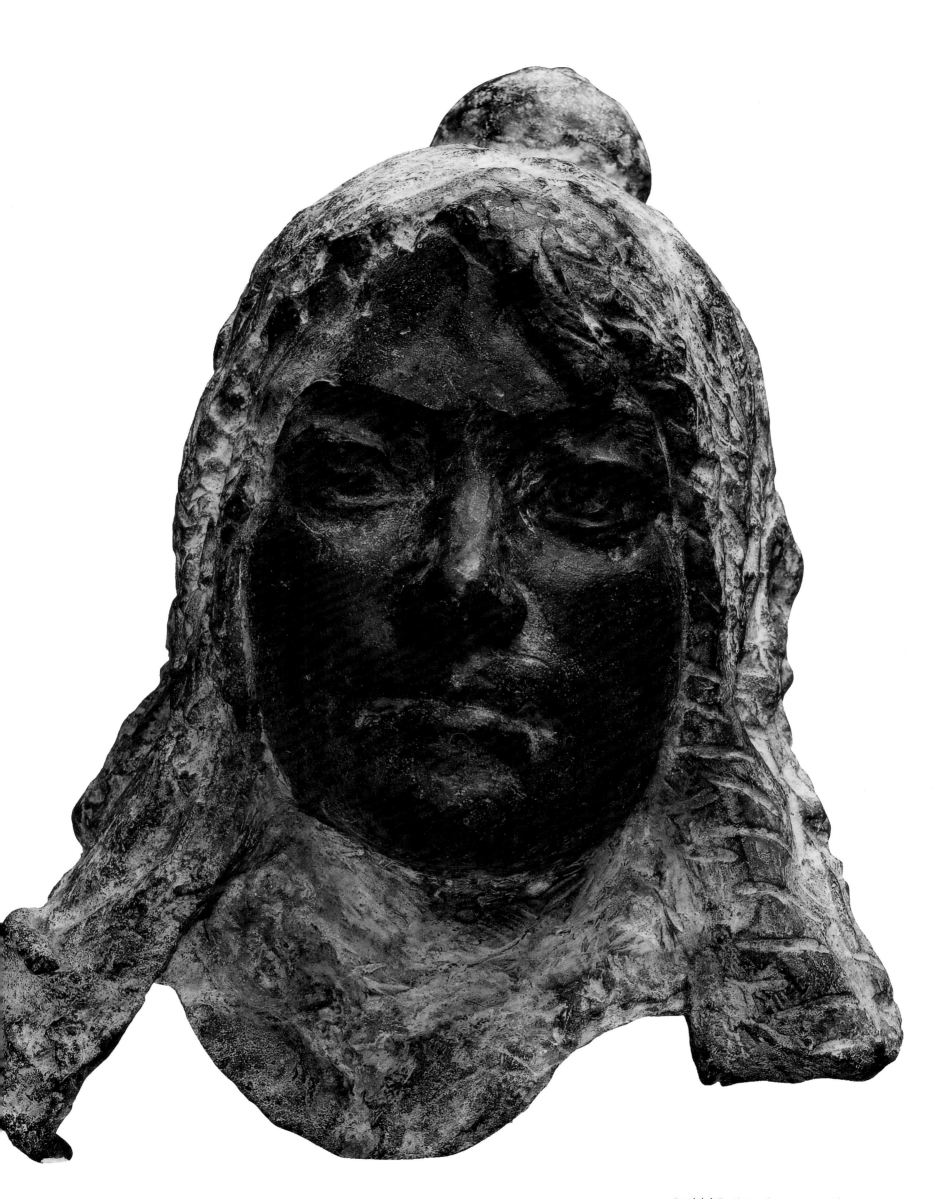

《玉树女》铸铜／高35cm／1982年

《插秧》

石膏／90cm×30cm×20cm／1956年

参加〝纪念毛泽东同志《在延安文艺座谈会上的讲话》发表20周年全国美术作品展〞

获〝上海第七届青年美术作品展〞二等奖

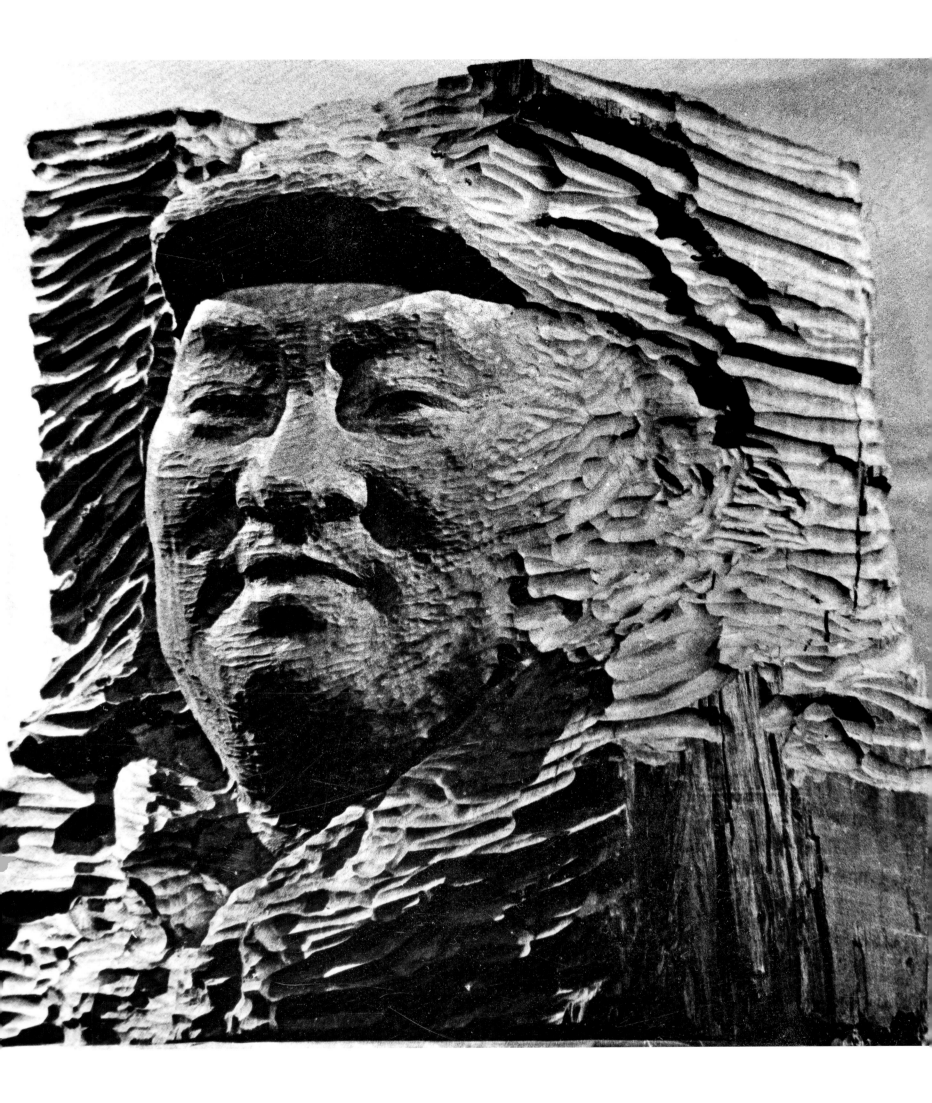

《牧驼人》
木雕
60cm×60cm
1983年

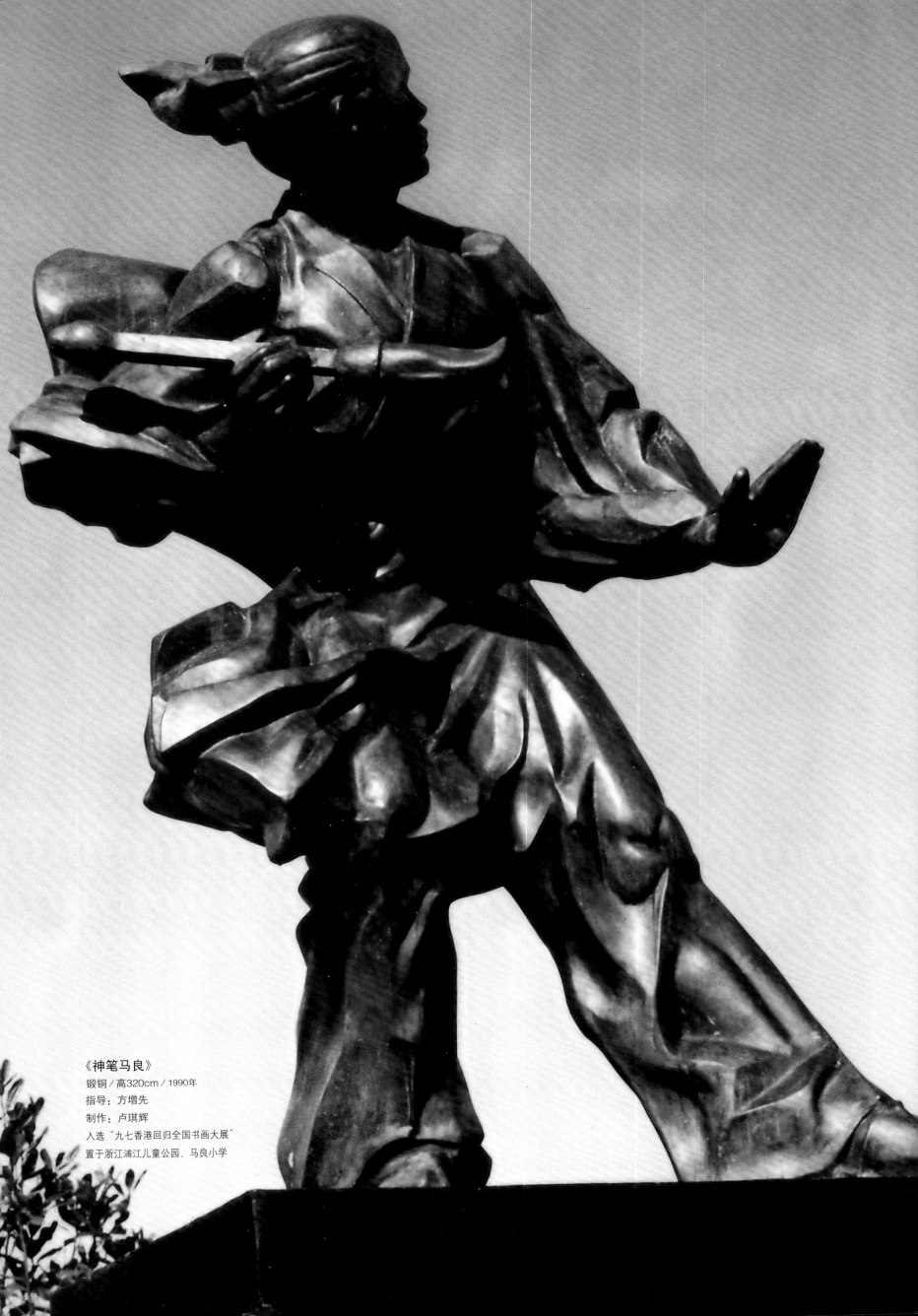

《神笔马良》
锻铜／高320cm／1990年
指导：方增先
制作：卢琪辉
入选"九七香港回归全国书画大展"
置于浙江浦江儿童公园、马良小学

《鷹之舞》 玻璃钢／70cm×90cm／1994年　　1982年获上海
"纪念毛泽东同志《在延安文艺座谈会上的讲话》发表40周年创作奖"

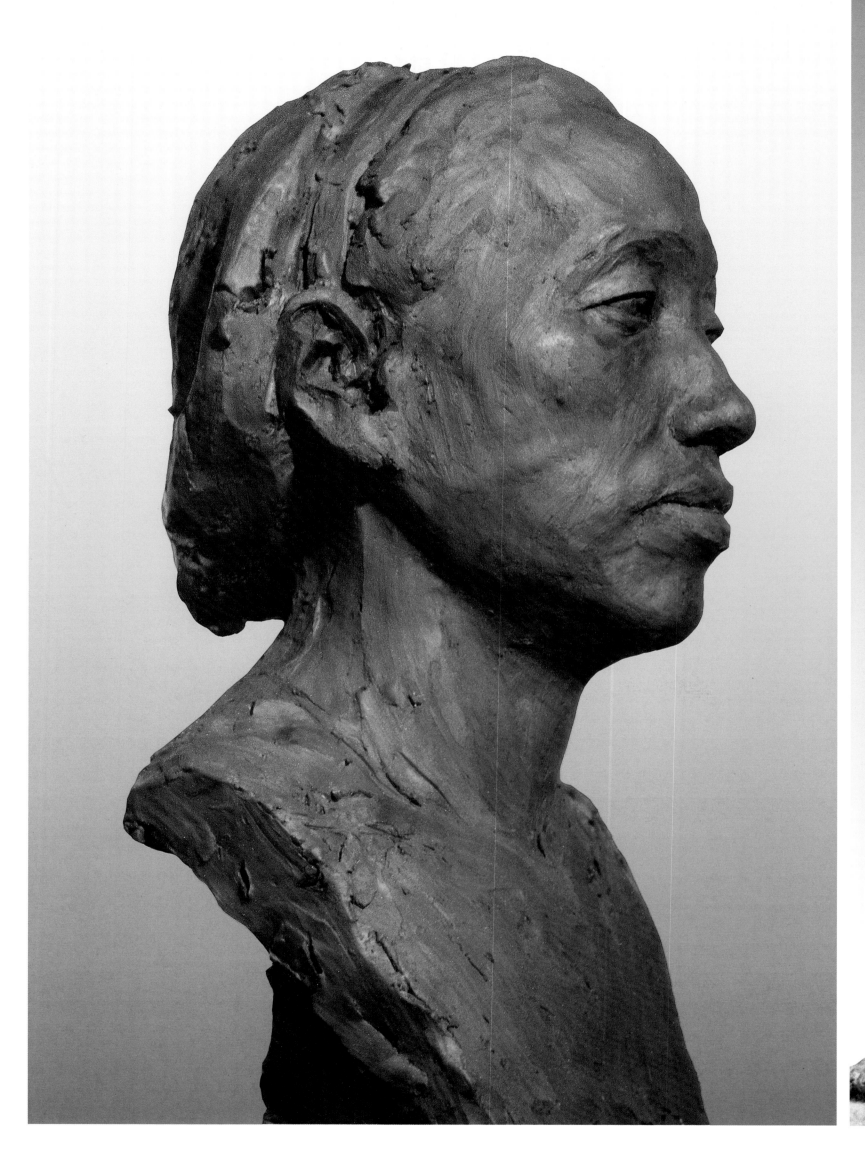

《纱厂女工》 石膏 / 高50cm / 1958年

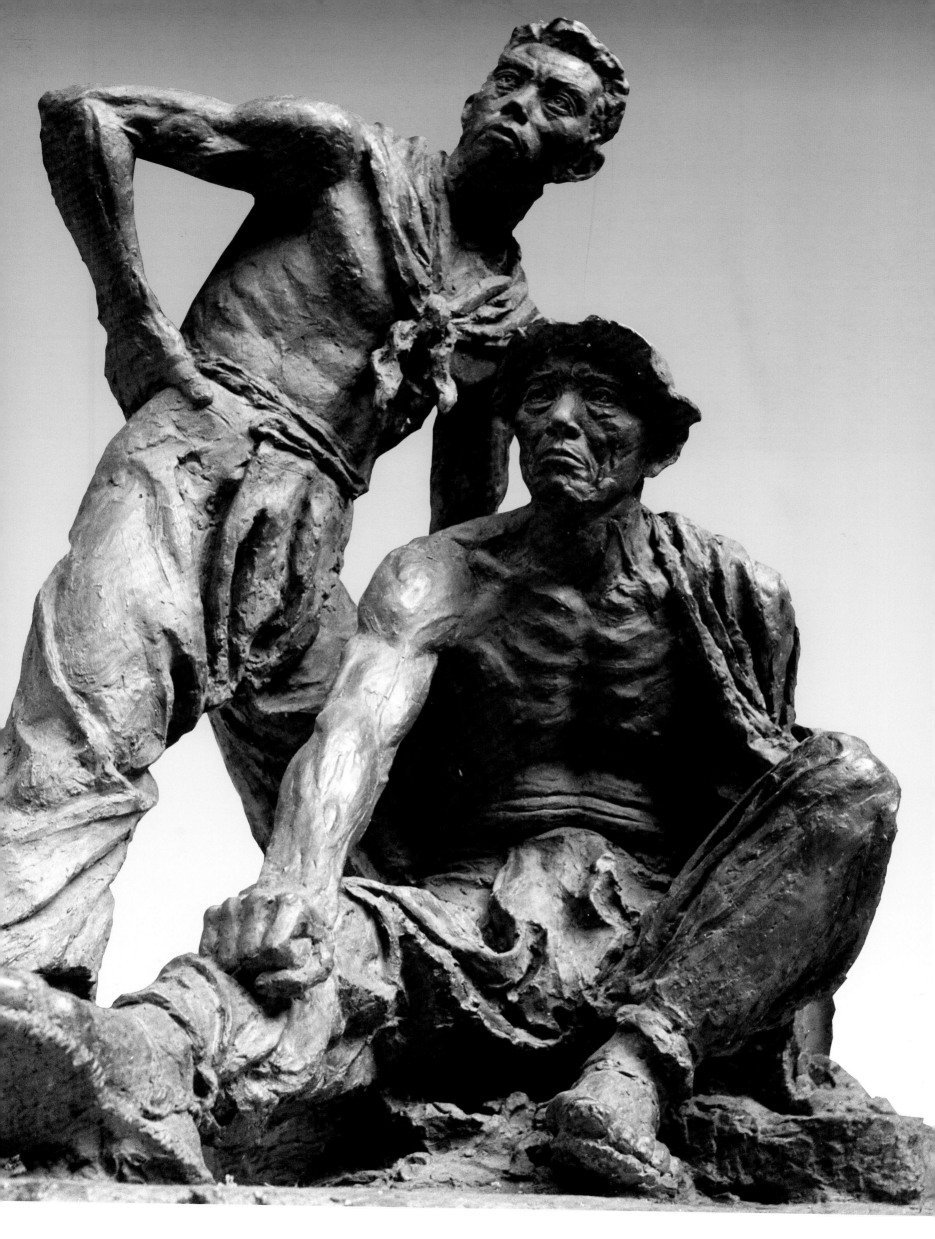

《罢工》140cm×120cm／1959年 小稿：严孟　放大制作：卢琪辉
入选上海"国庆十周年美术作品展"

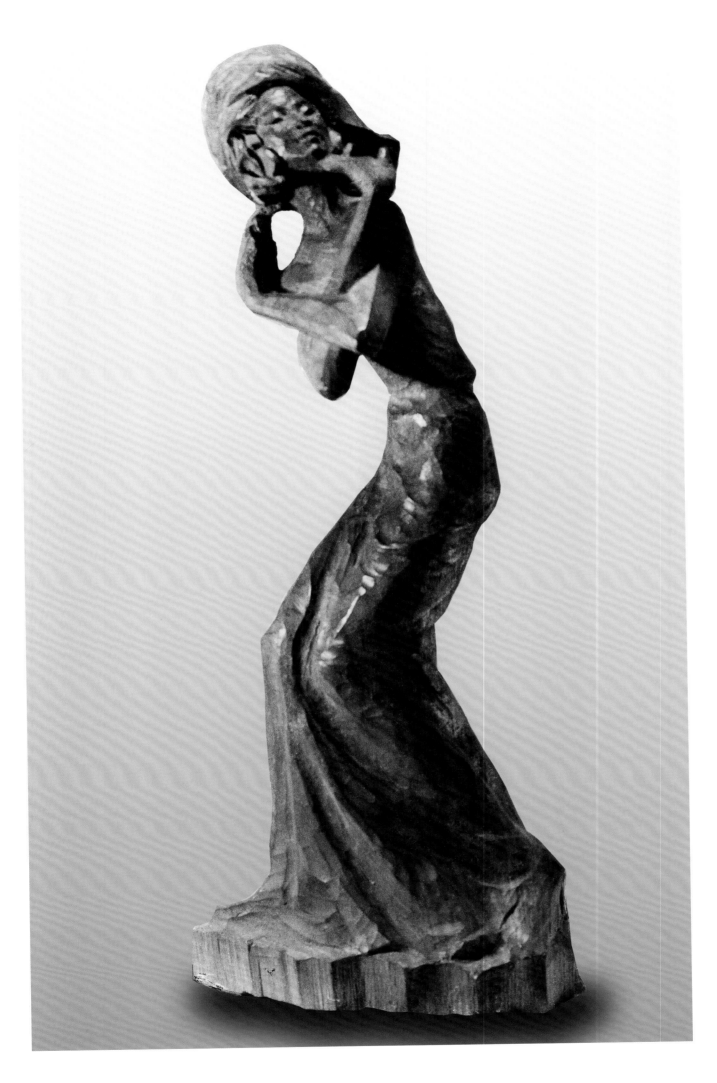

《傣人舞》 木雕／高30cm／1982年　制作：卢琪辉　洪毅

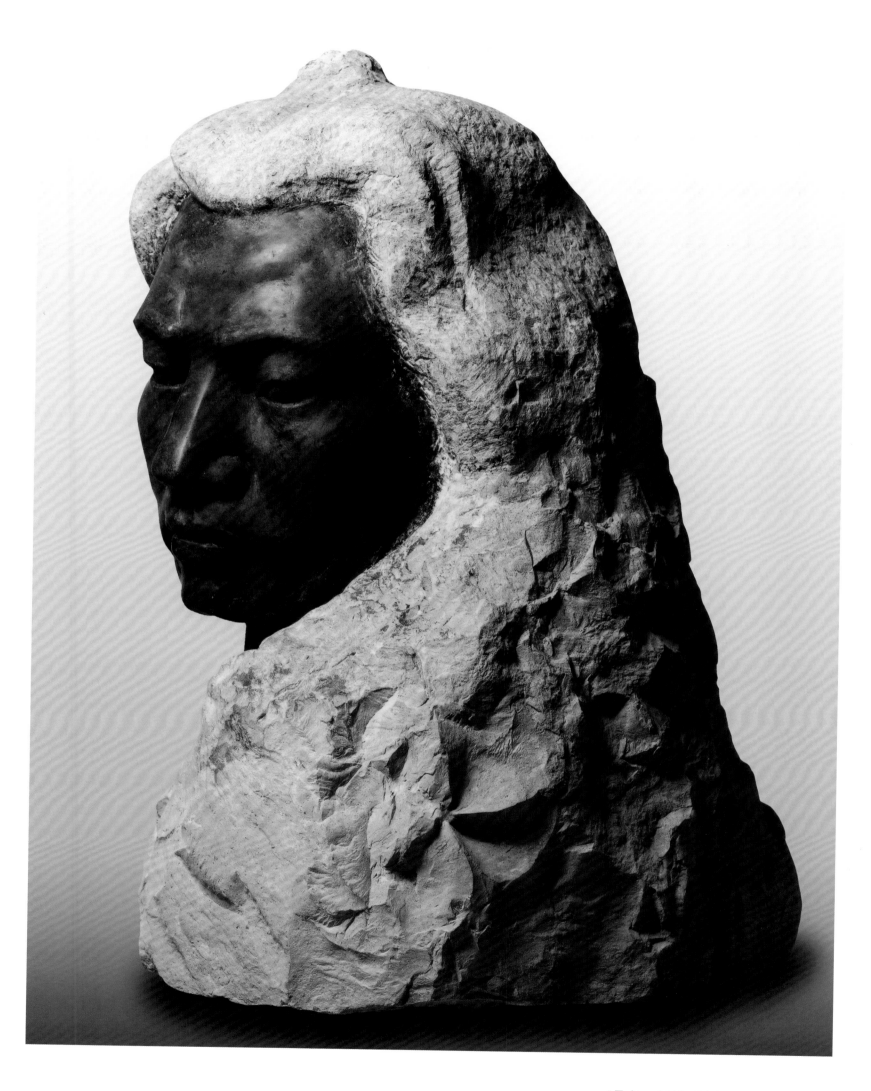

《桑吉·才让》黑色大理石／高70cm／1989年

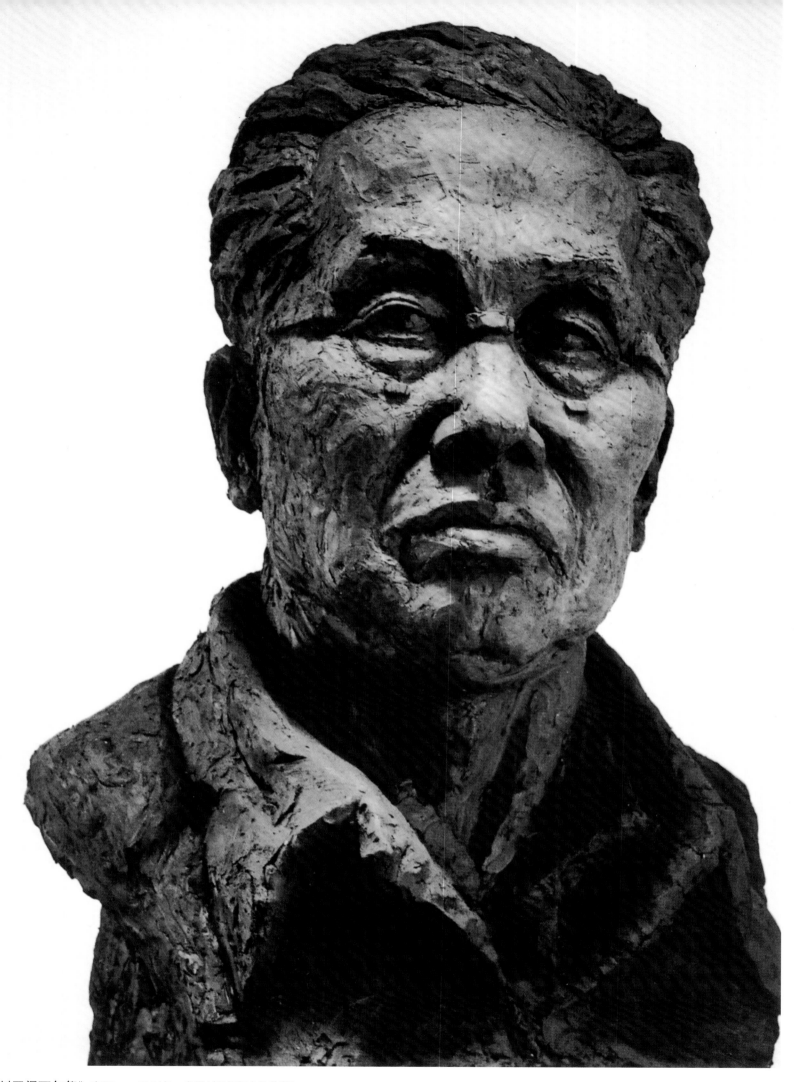

《刘开渠百年祭》 高65cm / 2004年　　安徽刘开渠纪念馆收藏

　　刘开渠老师是我们的老院长，他创作的《任弼时像》、《工农之家》、《鲁迅像》，手法严谨、厚实，深得人们的尊敬。解放初，我在浙江美术学院当学生，有机会得到刘老师的指导。他告诉我们"要用诗的语言来做雕塑"这句话说出了雕塑艺术的三味。

　　直到1976年，在北京做毛主席纪念堂的雕塑，才有机会和刘开渠老师经常接触。他在做《人民英雄纪念碑》的群雕时，特别强调要经得起日光的照射，因为只有饱满的体积，有感染力的作品才会光彩照人，这是室外雕塑特别应该注意的。

　　刘开渠老师告诫我们："长江后浪推前浪。时代的巨浪滚滚向前，必须辛勤耕耘，留下自己的痕迹"。当时上海油画雕塑院作品在北京展出，为此展览，他请来首长和专家，又主持讨论会，就像在做自己的展览，十分认真。

　　1977年，当毛主席纪念堂雕塑完成后，刘开渠老师加入到全国各地雕塑家的行列中，去各地采风。新中国第一代雕塑家都会记得这位老人的踏踏实实的风格。他步履蹒跚的带着一批批青年人，走在新中国雕塑发展的大路上。

卢琪辉

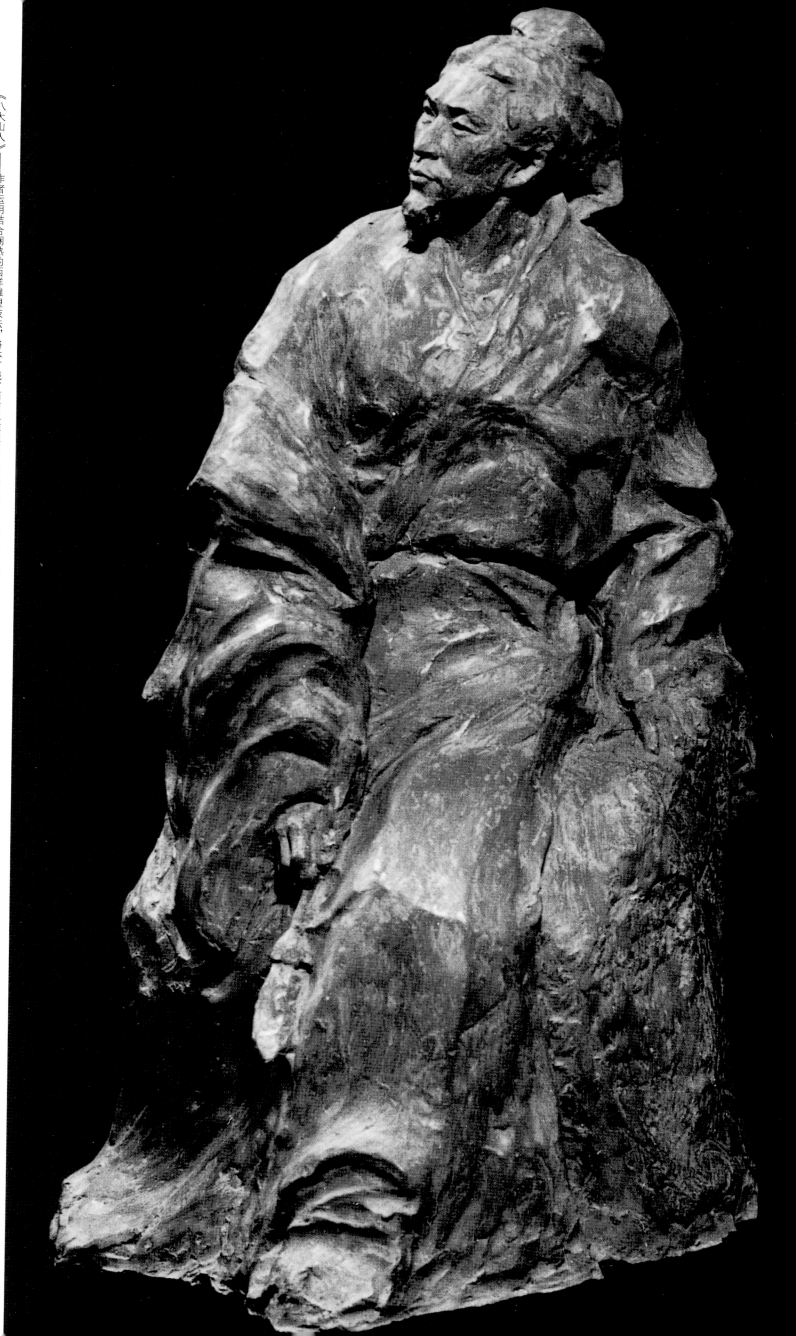

《八大山人》——作者运用结合娴熟的西洋雕塑技法，将体、线、面与三维空间中的起承转合相糅合，使作品自然地散发出东西方文化交融的意蕴，恰到好处地体现了八大山人"栖隐奉新山，一切尘事冥"，抱恨为僧、隐居山林的沉重心情和亮节性格，也体现了作者对中国传统文化积淀的深刻认识、理解和诠释。

——唐锐鹤

《中国古代画家——八大山人像》铸铜／高90cm／1985年

1997年入选中国当代油画雕塑展并赴纽约展出

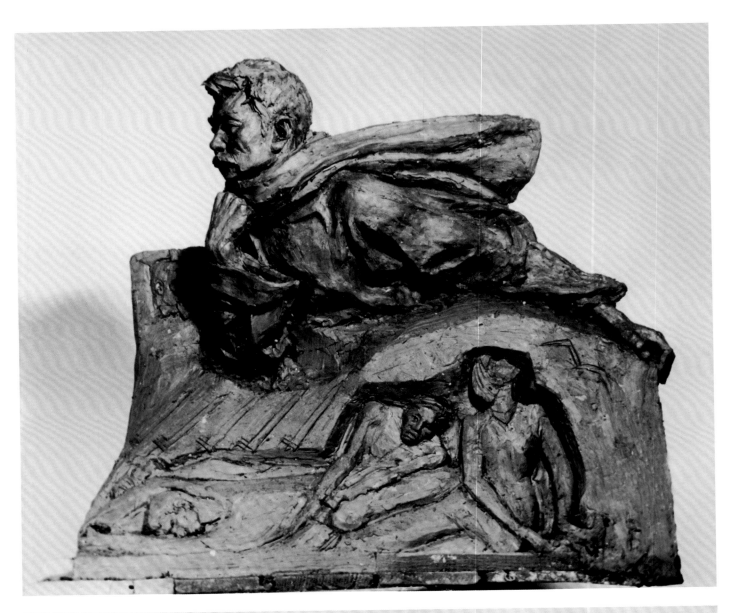

《怒向刀丛觅小诗》（侧面）

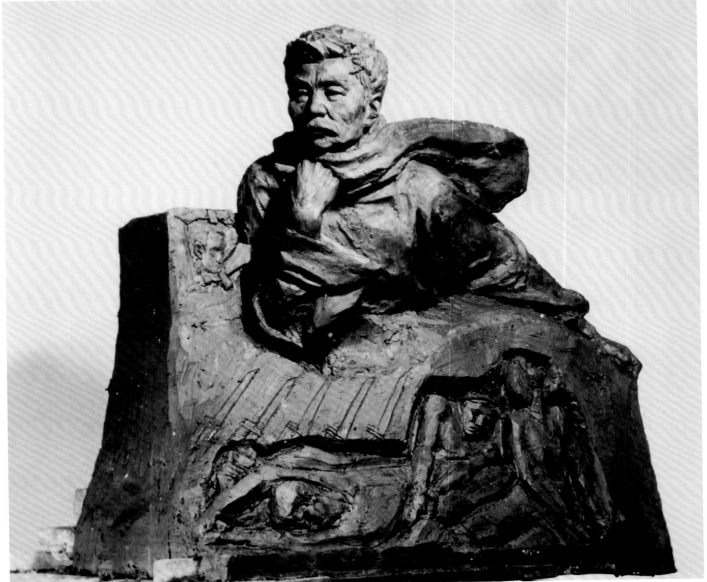

《怒向刀丛觅小诗》
石膏／120cm×120cm／1981年
入选"纪念鲁迅诞辰一百周年全国美术作品展"

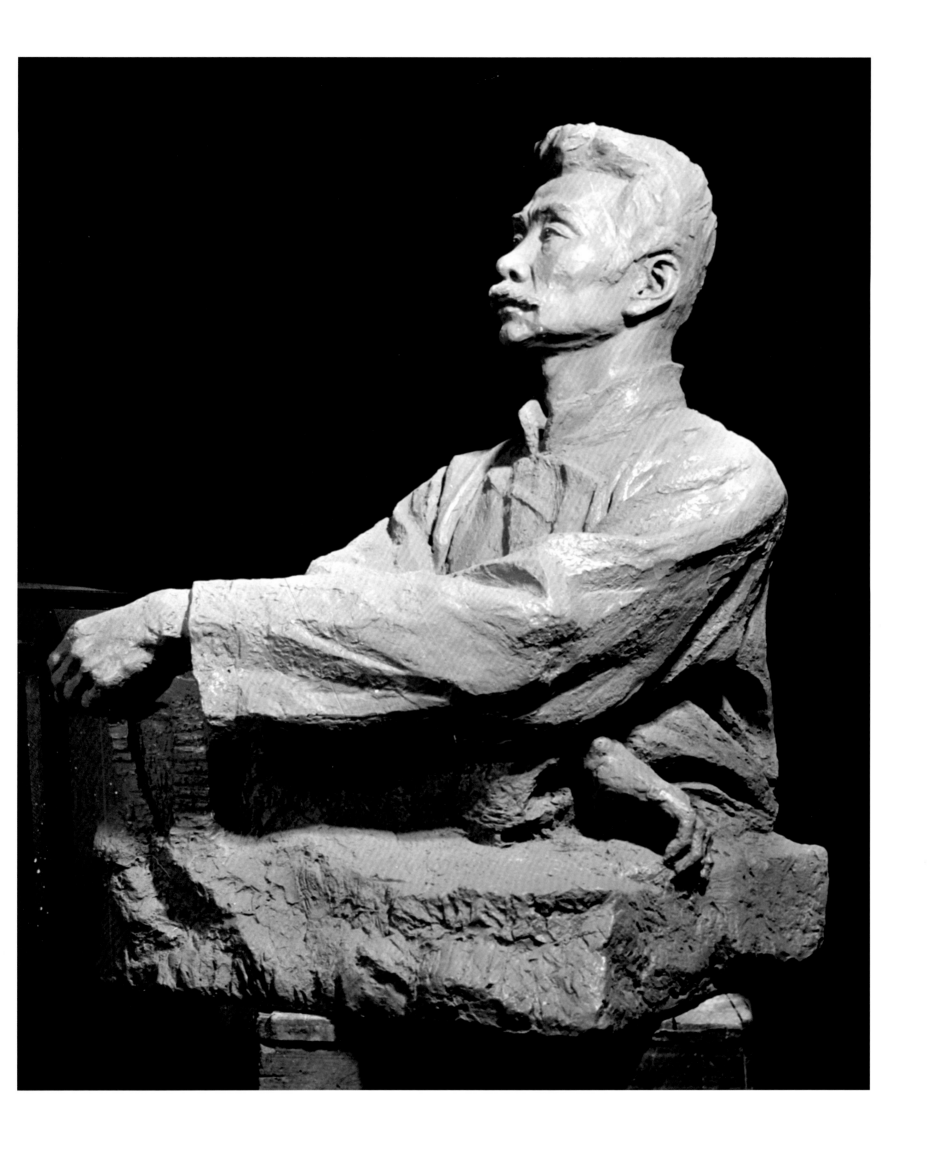

《鲁迅像》
玻璃钢／150cm×120cm／1980年
于1983年中国《雕塑》杂志创刊号发表

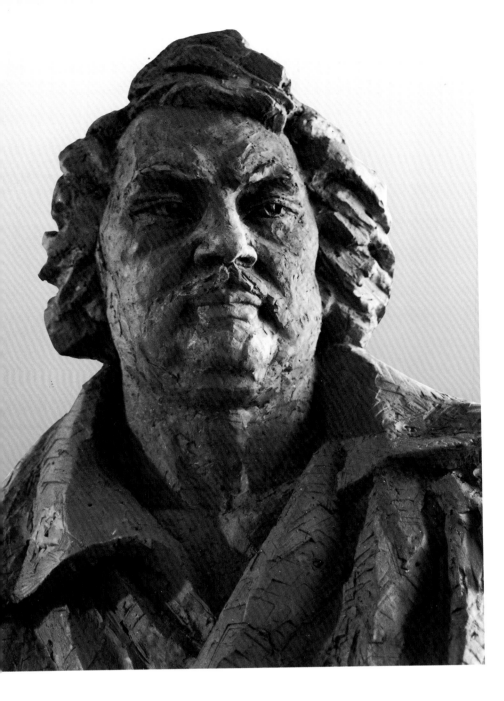

《巴尔扎克像》
铸铜
150cm × 100cm
1995年
置于上海市名人苑

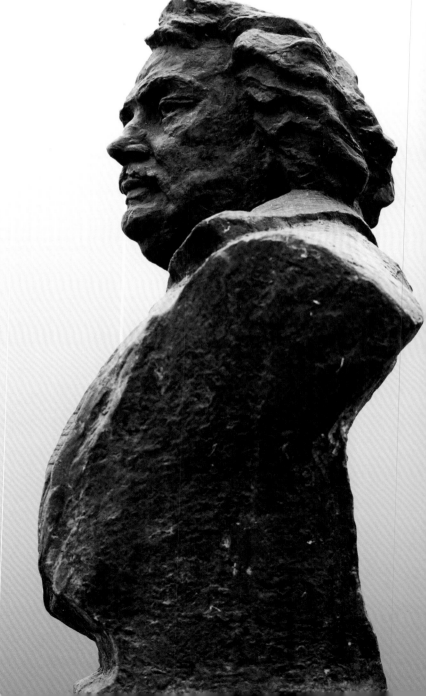

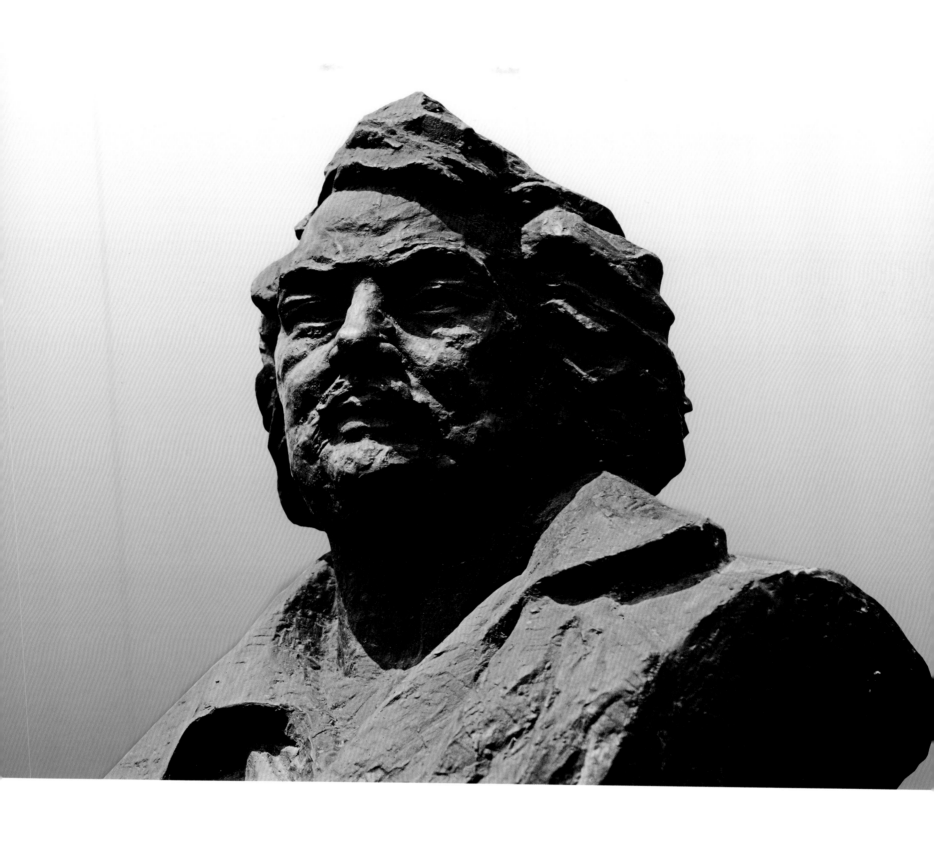

《巴尔扎克像》

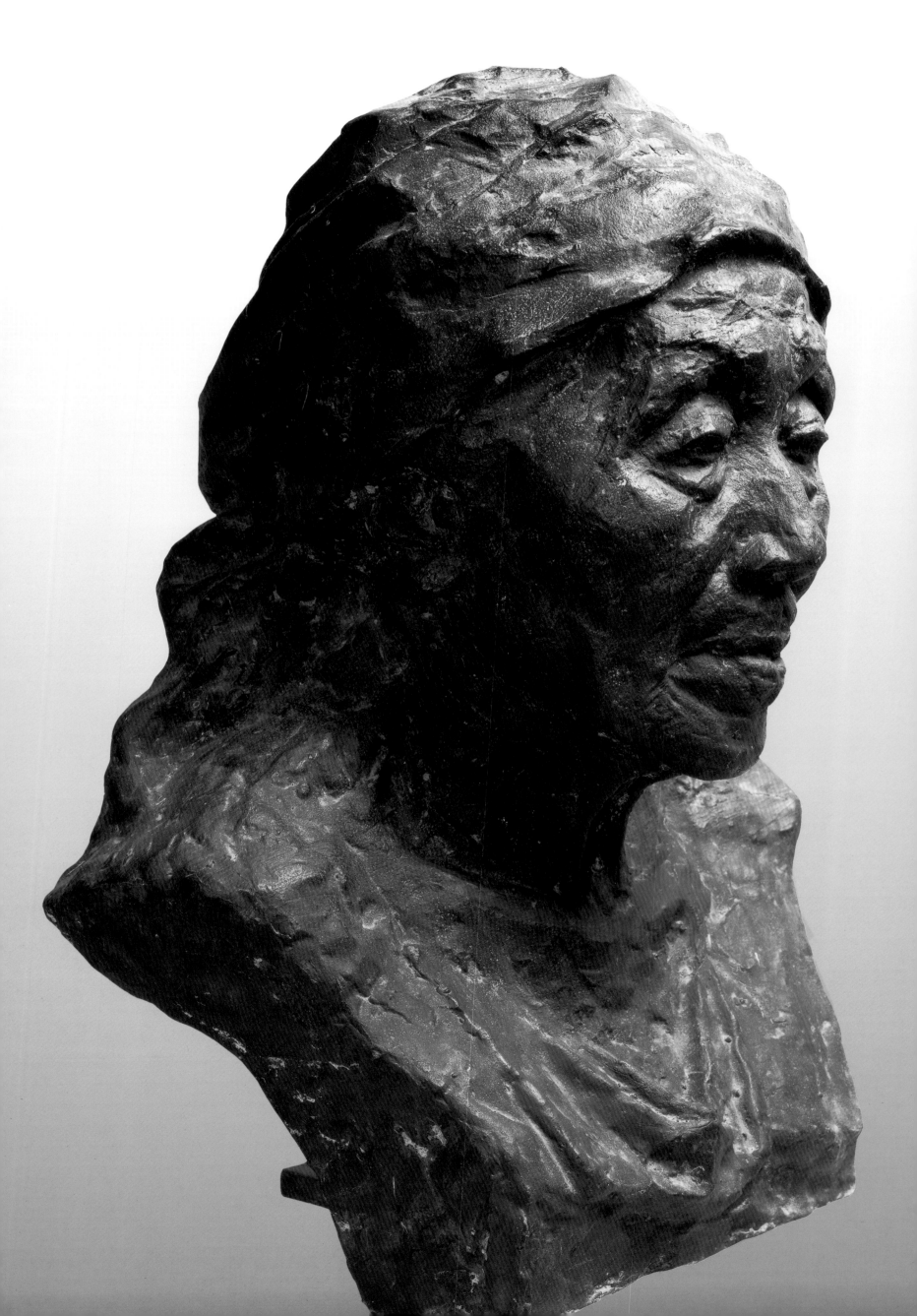

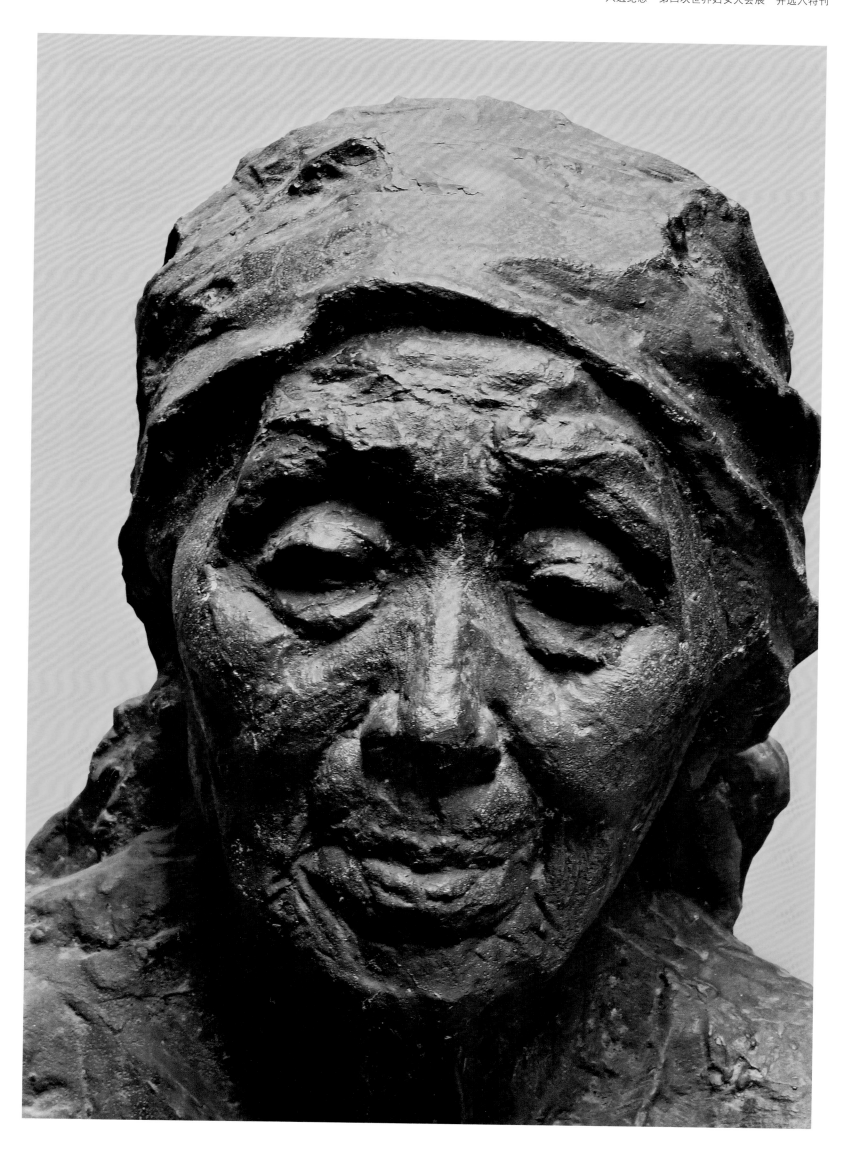

《母亲》
铸铜／高60cm／1995年
入选纪念"第四次世界妇女大会展"并选入特刊

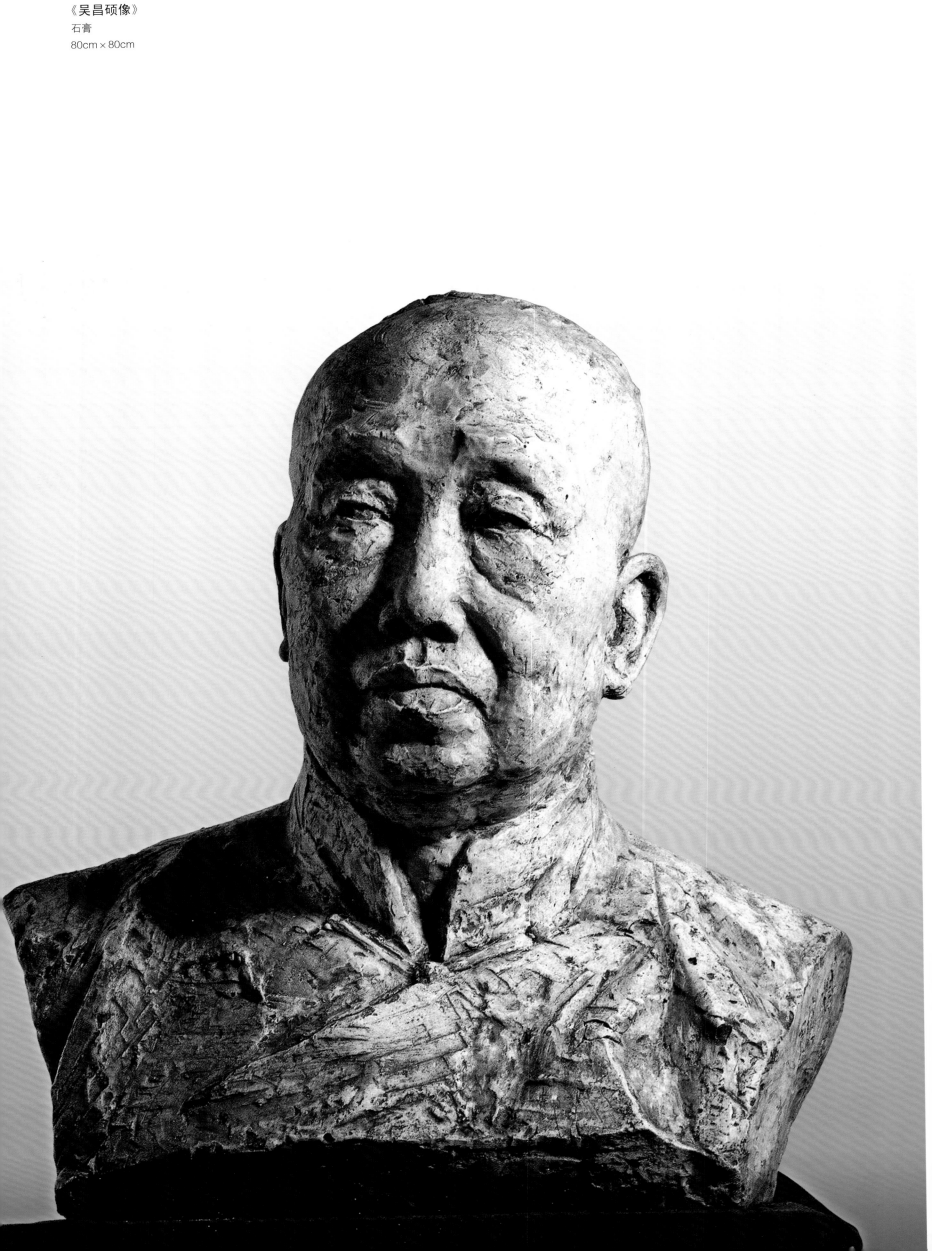

《吴昌硕像》
石膏
80cm×80cm

吴昌硕是海派花鸟画的创始人，世人推崇吴昌硕，是因为他把写意花鸟画艺术推向了极致。其笔法，大气、浑厚、苍劲、有很高的书法味和金石味。

我在创作中，尽量以吴昌硕的大气、浑厚作为基调，到安吉吴昌硕家乡，看到当年的旧照片。又采访了吴家的后代，他们都是知名画家。一直在研究吴派艺术的发展。

吴昌硕的长子吴长邺对我创作的雕像很满意，要求翻制三尊。一尊留在上海吴昌硕纪念馆，一尊放在安吉家乡，第三尊安放在日本福冈县北九洲赖田风景区。

卢琪辉

《花鸟画大师——吴昌硕》
铸铜
80cm×80cm
1995年
为纪念吴昌硕诞生150周年所作
入选第十届全国美术作品展
入选2004年中国雕塑百家联展
吴昌硕纪念馆收藏
置于日本福冈县北九州赖田风景区

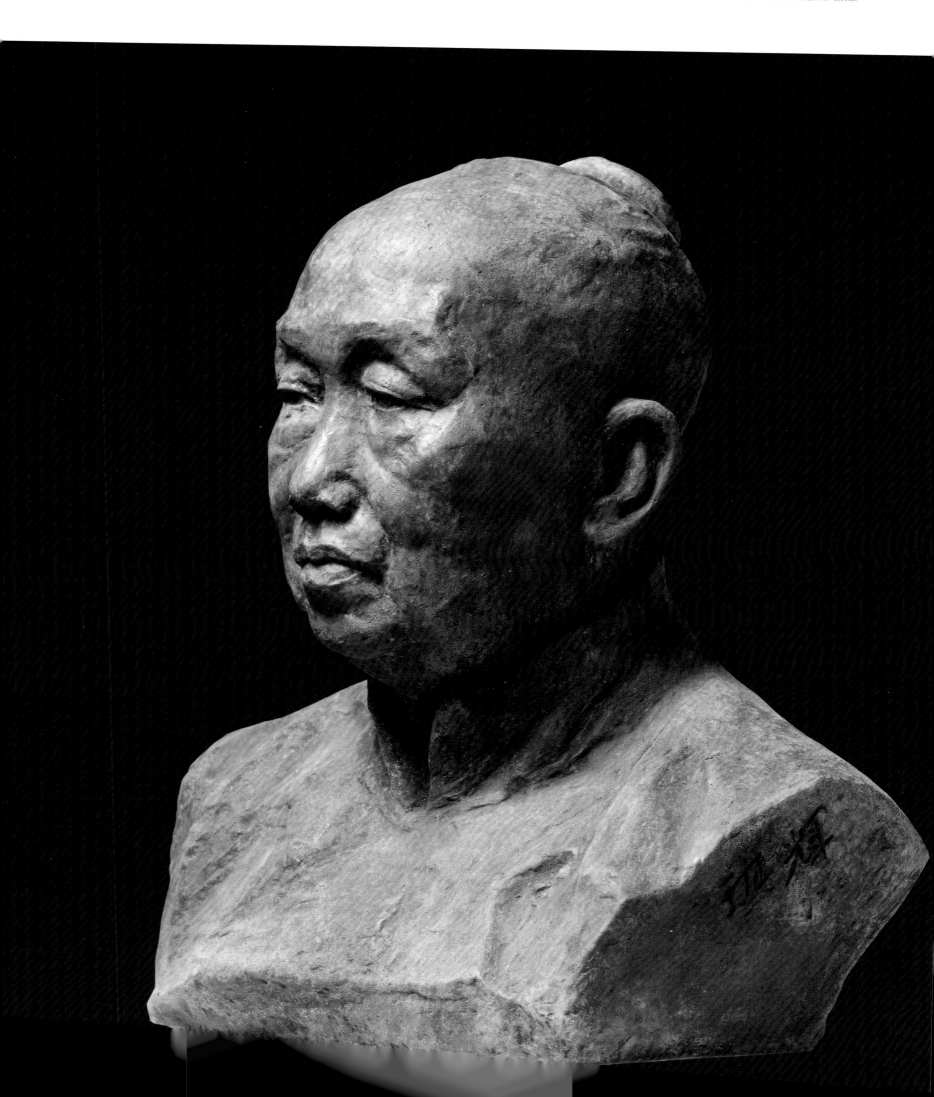

左：《高原情》
锻铜
高130cm
1988年
入选第八届全国美术作品展

右：《王个簃像》
铸铜
高130cm
1988年
置于南通市个簃艺术馆

作者与《叶欣》

汉白玉 / 高85cm / 2003年

置于立于广东中医院二沙岛分院

唐大禧

原广州雕塑院院长，

广州雕塑院名誉院长。

著名雕塑家、画家，

国家一级美术师。

中国美术家协会会员暨第三、第四届理事，

全国城市雕塑指导委员会委员，

中国雕塑学会第一届理事会理事。

代表作品：

《欧阳海》、《海的女儿》、《猛士》等。

获奖作品：

《新的空间》、《创造太阳》分别获全国第六届、第七届美术作品展铜奖；

《启明》、《未来属于我》、《文天祥》分别获首届、第二届全国城市雕塑优秀奖。

主要成就：

1996年为广州雕塑公园创作大型石雕《华夏柱》；

2002年为汕头市创作大型城雕《红头船》；

2007年被推选为"读者喜爱的当代岭南文化名人50家"；

2009年由广州市委宣传部倡议建立的"唐大禧雕塑园"落成；

2010年被聘为广州市文史馆馆员；

2011年为纪念辛亥革命100周年而创作雕塑《风雨泰然——孙中山先生像》。

《华夏柱》
花岗石
高1000至1800cm
1996年
广州雕塑公园大门装饰雕塑

唐大禧是当今国内颇有成就的雕塑家。他的雕塑作品融坚实的写实造型功力与富有诗意的浪漫情趣于一身。他既擅长于创作大型纪念碑，又在情节性雕塑领域成就卓越。他是一位很讲究形式美感的雕塑家，而且兼蓄南北两种风格的元素。他的作品秀美而不失大气，温文而不失雄健。

——邵大箴
（中央美术学院教授·中国美术家协会理论委员会主任）

华夏柱
花岗石
高1000至1800cm
1996年
广州雕塑公园大门装饰雕塑

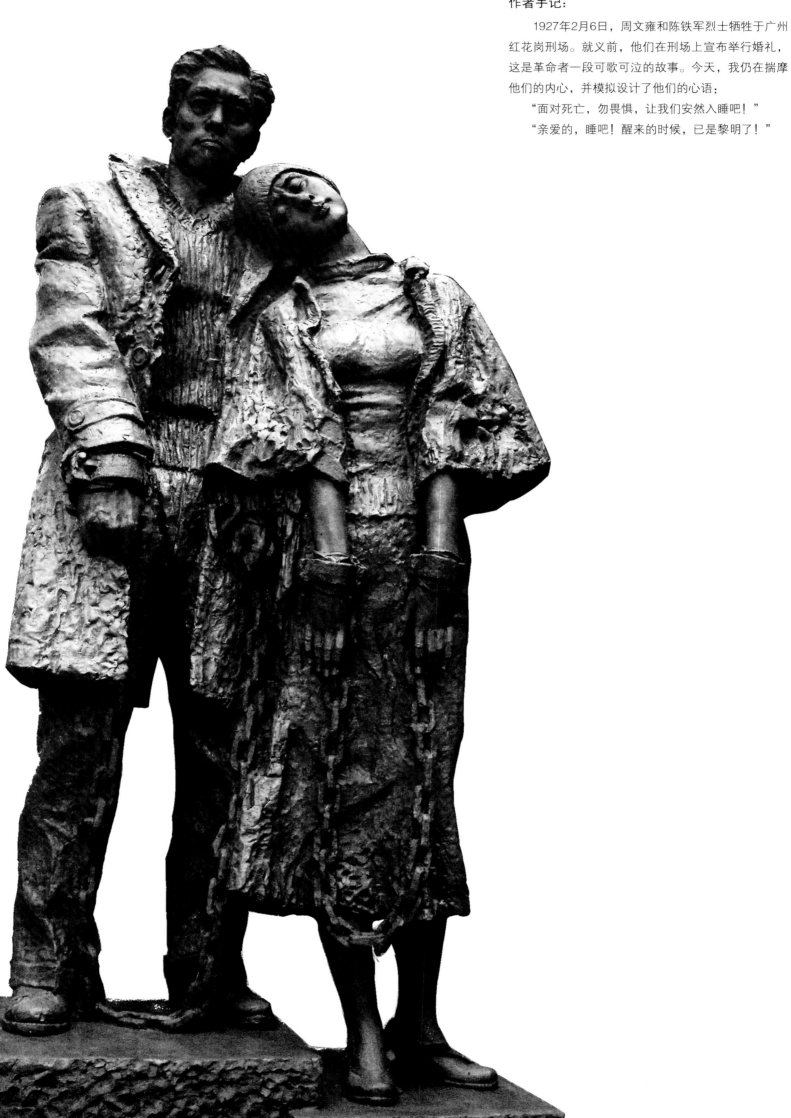

《周文雍与陈铁军》
青铜
高250cm
2008年
置于广州起义烈士陵园

作者手记：

　　1927年2月6日，周文雍和陈铁军烈士牺牲于广州红花岗刑场。就义前，他们在刑场上宣布举行婚礼，这是革命者一段可歌可泣的故事。今天，我仍在揣摩他们的内心，并模拟设计了他们的心语：

　　"面对死亡，勿畏惧，让我们安然入睡吧！"

　　"亲爱的，睡吧！醒来的时候，已是黎明了！"

《鲁迅与许广平》
青铜
高350cm
2007年
置于广州图书馆

作者手记：

　　鲁迅，中华民族的民族魂。我少年时阅读他的散文《秋夜》，开始知道鲁迅这个名字。后来在我的雕塑生涯中，曾不断地创作他的形象。许广平是追随、拥护鲁迅的忠实爱人和战友。在爱人的身边，我想鲁迅应该是微笑的。2007年，雕塑此像纪念鲁迅先生莅穗讲学80周年。

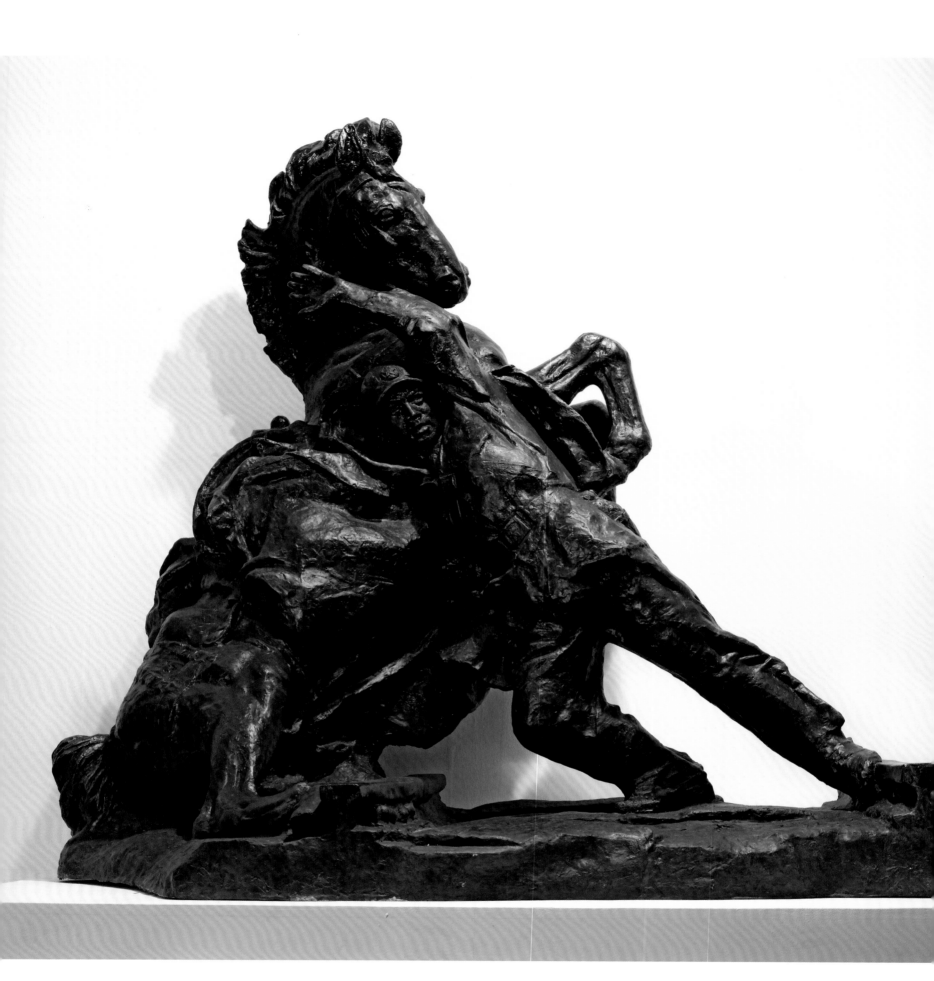

《欧阳海》
青铜
高143cm
1964年
原作被中国美术馆收藏
广东美术馆收藏

作者手记:

 大时代的来临,呼唤先觉人物的崛起。他们都是"折箭"壮士,付出了高昂的代价,成为那个时代夺目的"胎记"。

 1979年间,这件作品问世之后,曾引起全社会广泛的关注和讨论。

《猛士》
青铜
高320cm
1979年
置于广州市人民公园
长春国际雕塑公园收藏
广东美术馆收藏

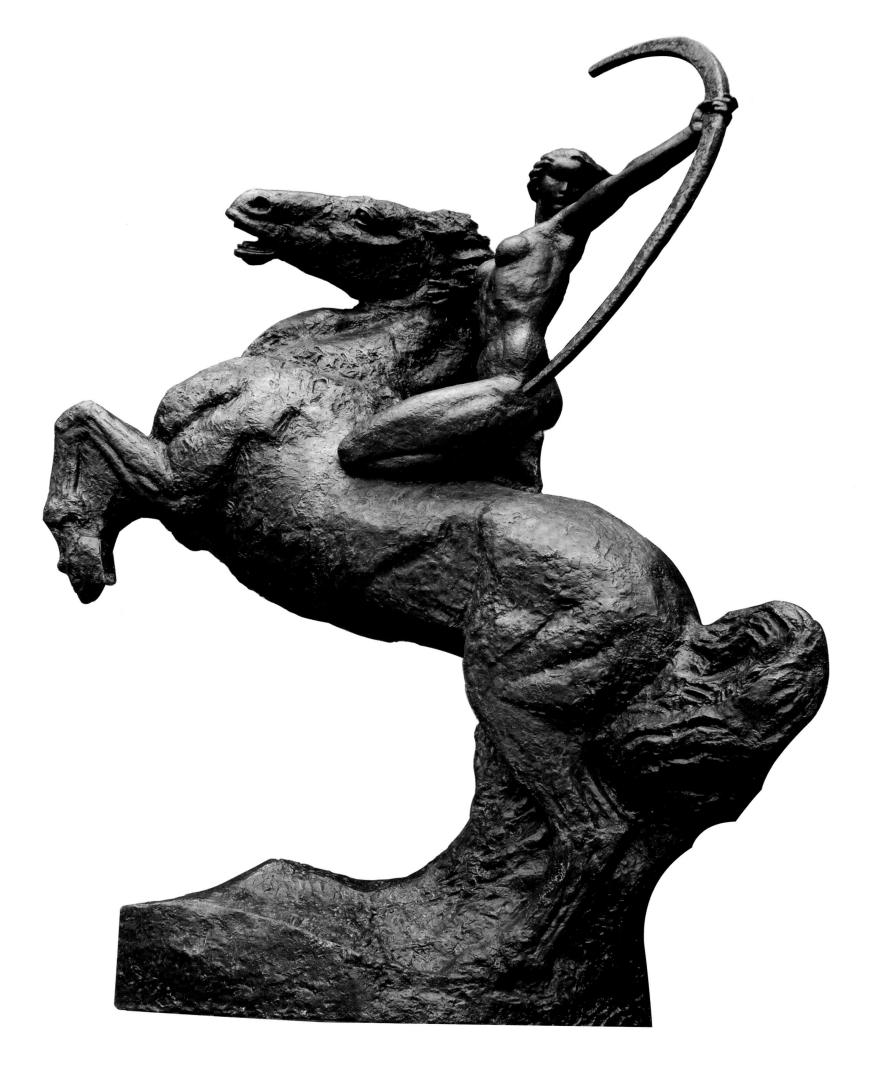

《风之梦》
汉白玉
长68cm，放大长355cm
1999年
置于唐大禧雕塑园

作者手记：
　　凉风拂衣衿，荡漾女儿心。
　　梦中惆怅事，风月诉古今。
　　性的觉醒是人生诗意的开始。生命的沃土，爱的
萌芽，美丽的诗歌，伴着人类繁衍的旋律，在春风
中飘荡。

《海的女儿》
汉白玉／高131cm
1977年
原作中国美术馆收藏
广东美术馆收藏

作者手记：

我的童年时期，波光帆影永远是我的梦境。几十年后，我又沿着祖国的海岸线由南到北浏览了一程，豁目开襟。大海的风姿和船的曲线，在我的泥巴中，全转化为健硕丰腴的女性人体，这便是《海的女儿》。

左： 《启明》

花岗石／高530cm／1983年

荣膺"首届全国城市雕塑优秀奖"

"广州市首届文学艺术红棉奖"一等奖

置于原汕头市图书馆

右： 《壮丽诗篇》

青铜／高450cm／1975年作，2005年放大

置于唐大禧雕塑园

作者手记：

2005年，借中国人民庆祝抗日战争胜利60周年之际，我放大三十年前的石膏小稿，铸成铜像，立于天地间，爱国同心。

早年从事雕塑工作时，羡慕前苏联和欧美强国的雕塑家，作品都能铸铜。而今我们的作品也能铸铜了，颇感欣慰。

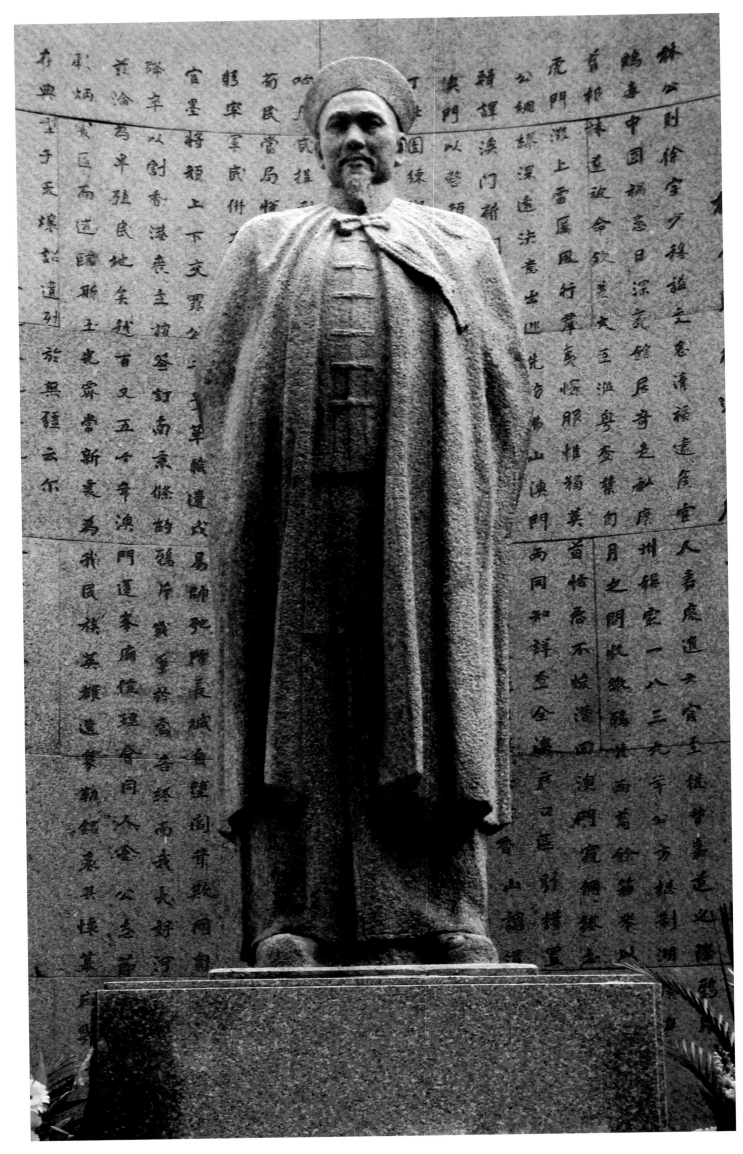

《林则徐》花岗石／高300cm／1989年
置于澳门莲峰庙广场

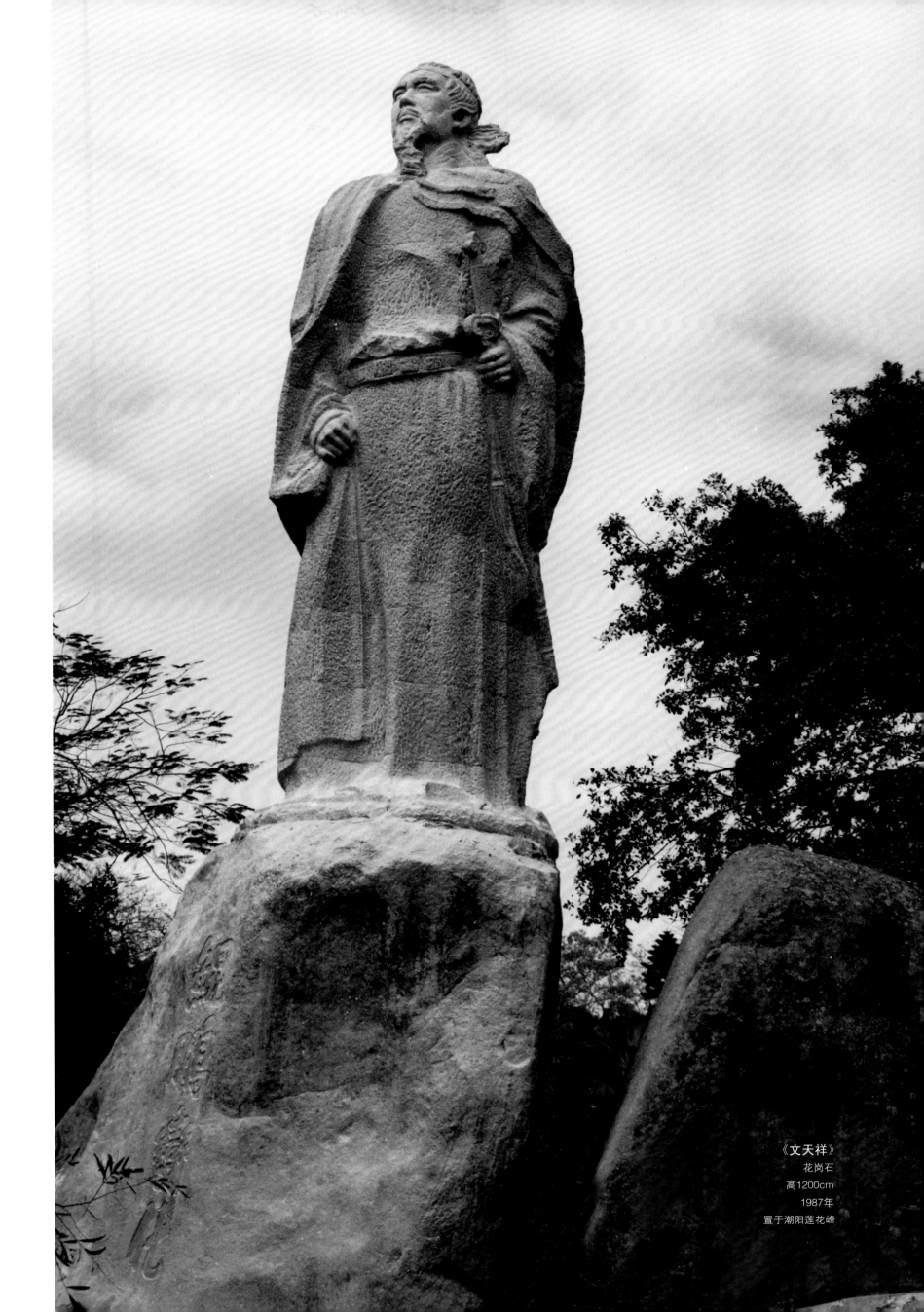

《文天祥》
花岗石
高1200cm
1987年
置于潮阳莲花峰

左： 《饶宗颐先生像》
青铜／高260cm／2011年
置于潮州市金山中学

右： 《风雨泰然——孙中山像》
青铜／高400cm／2011年
置于广州辛亥革命纪念馆

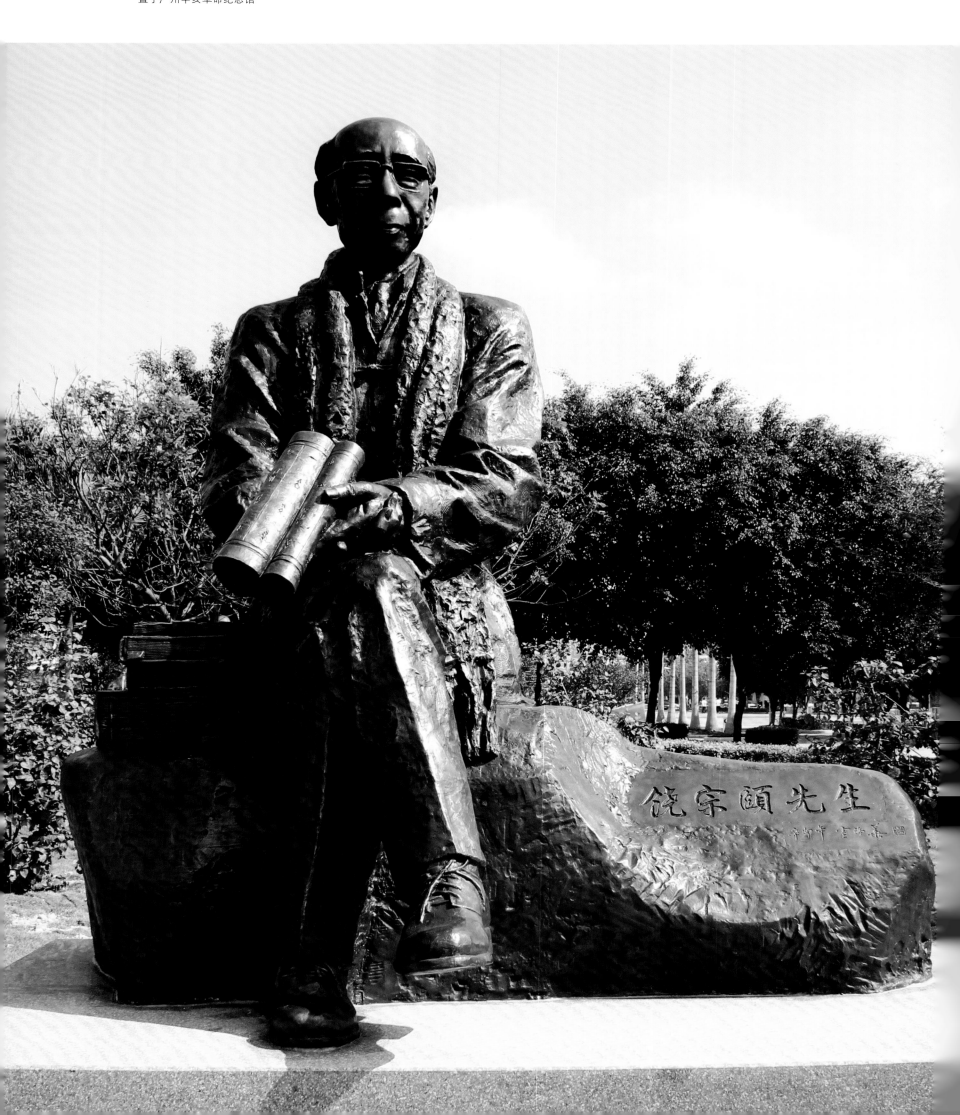

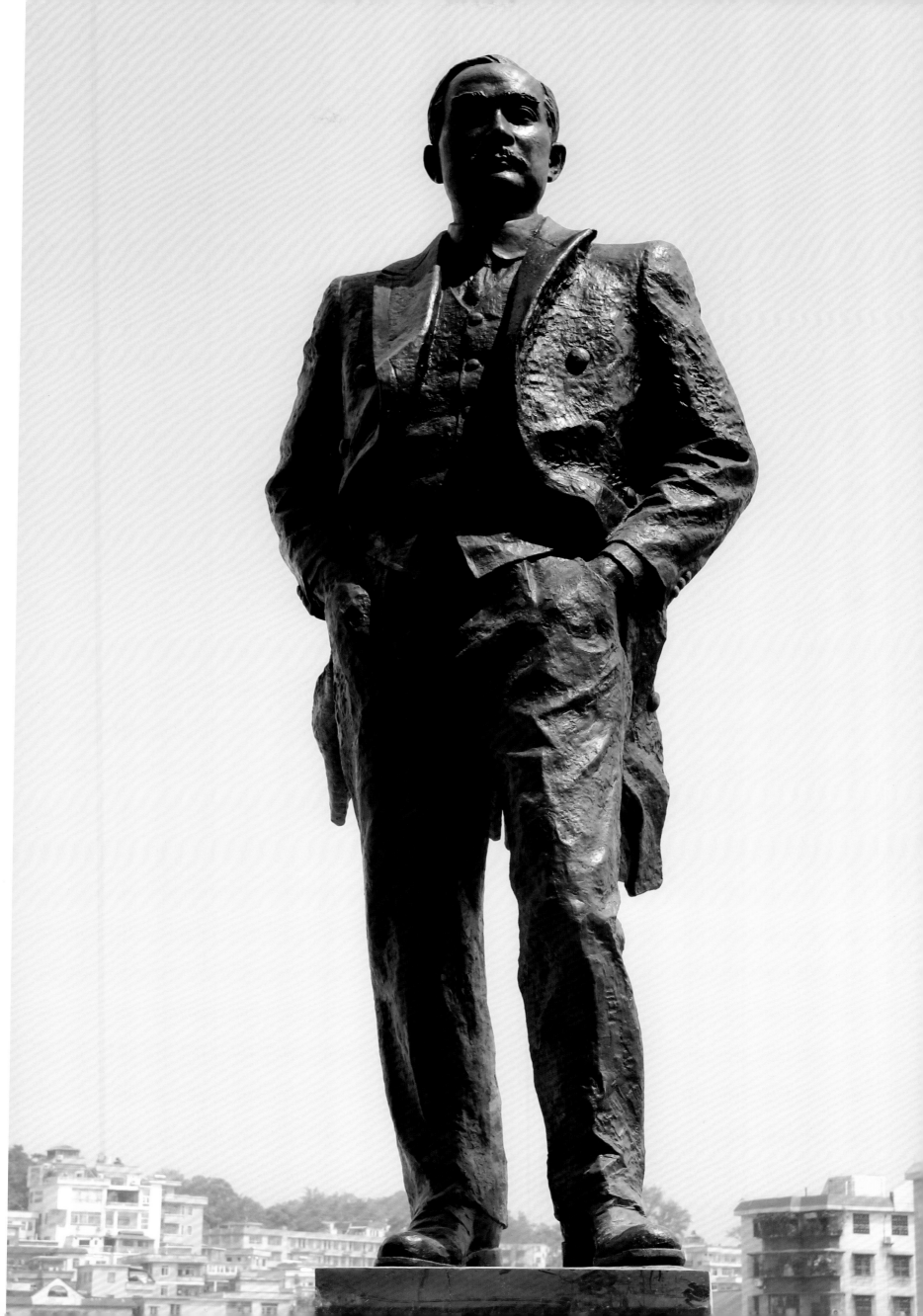

曹春生

1937年3月生于沈阳市。

1964年毕业于前苏联列宾美术学院雕塑系,

1963—2007年任教于中央美术学院。

中央美术学院教授,

俄罗斯列宾美术学院客座教授、荣誉博士,

北京清华大学美术学院客座教授,

中国雕塑学会名誉会长,

北京市人民政府专家顾问,

全国城市雕塑建设指导委员会委员。

作品多以人物为主。

多次参加全国美术大展并曾分别获优秀作品奖、成就奖,徐悲鸿艺术大奖等奖项。

抗战群雕《战马嘶鸣》铸铜／高600cm／2000年

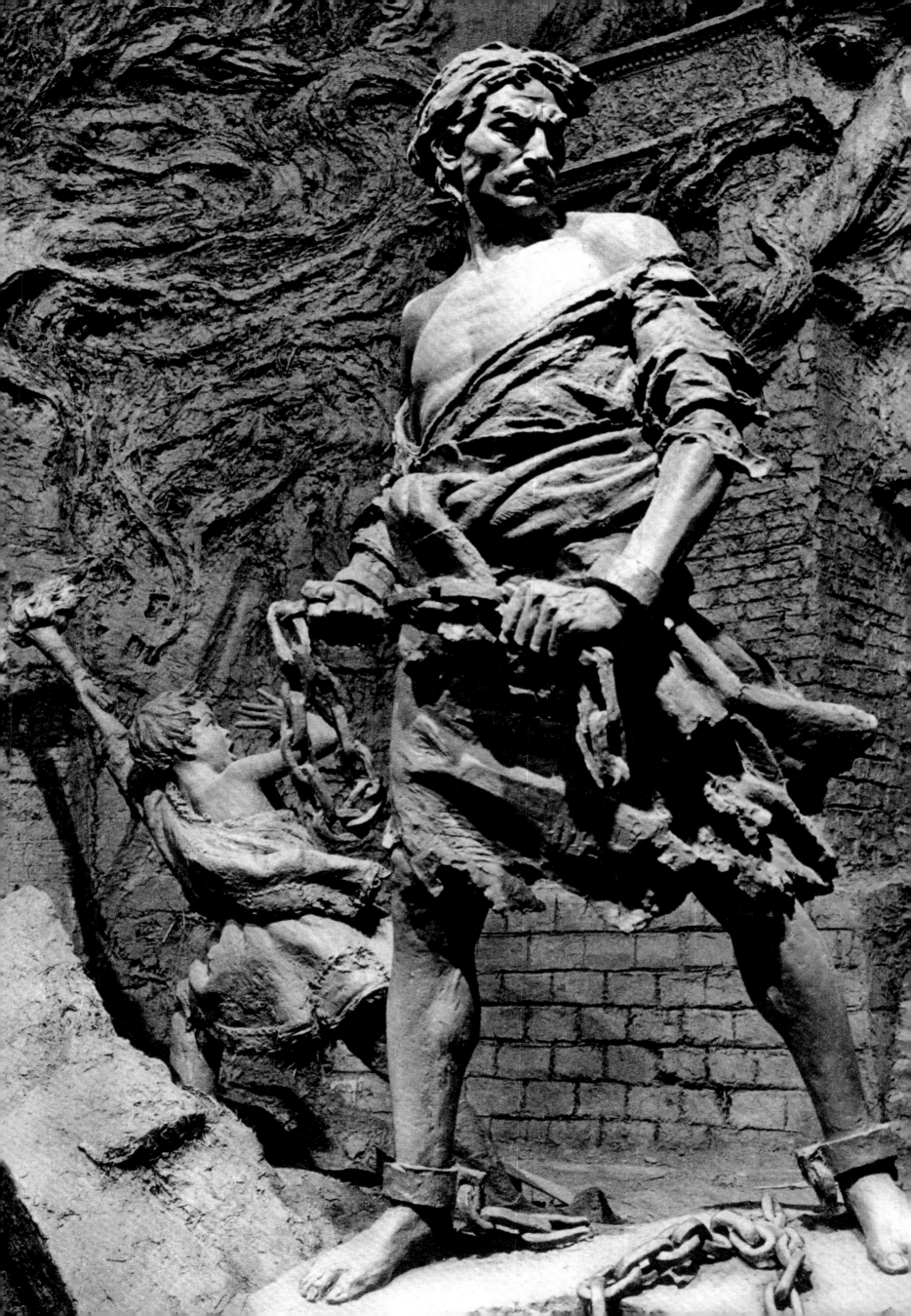

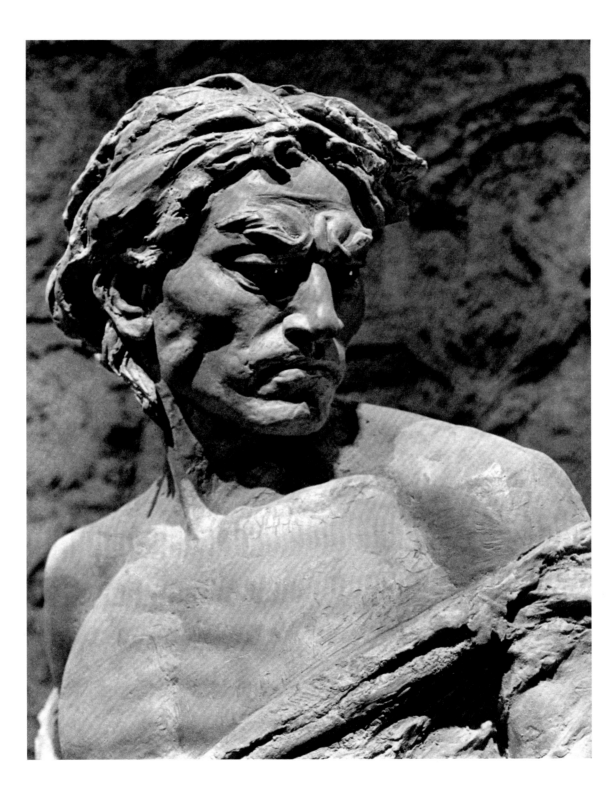

《农奴愤》泥塑／高400cm／1975年

《太阳》铸铜／80cm×60cm×40cm／1989年

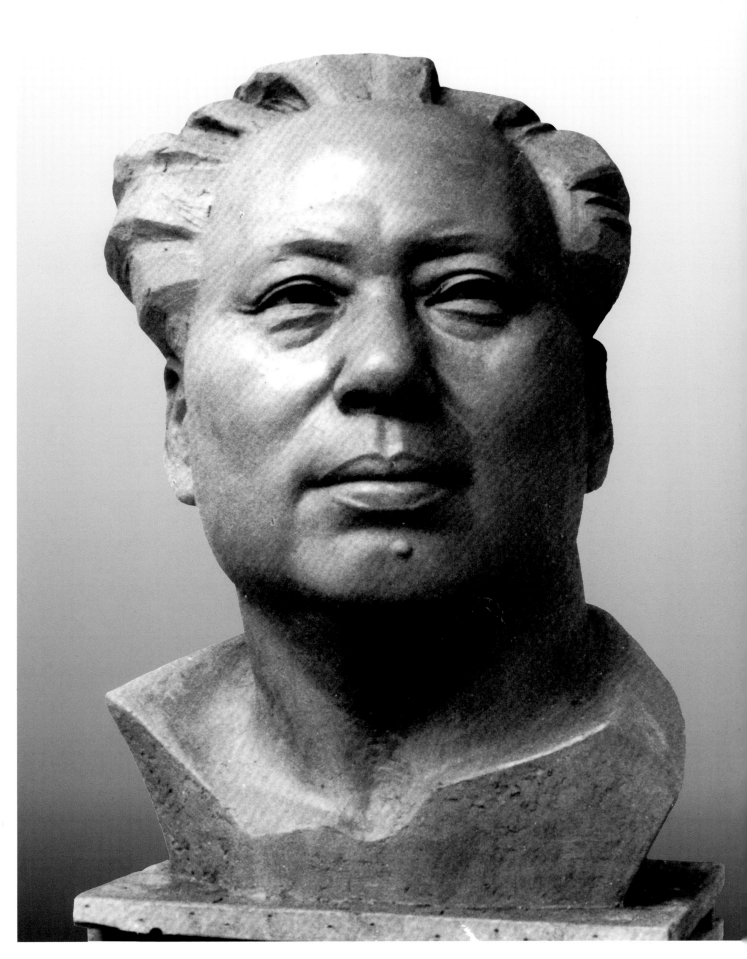

《**毛泽东**》 玻璃钢／高170cm／1978年

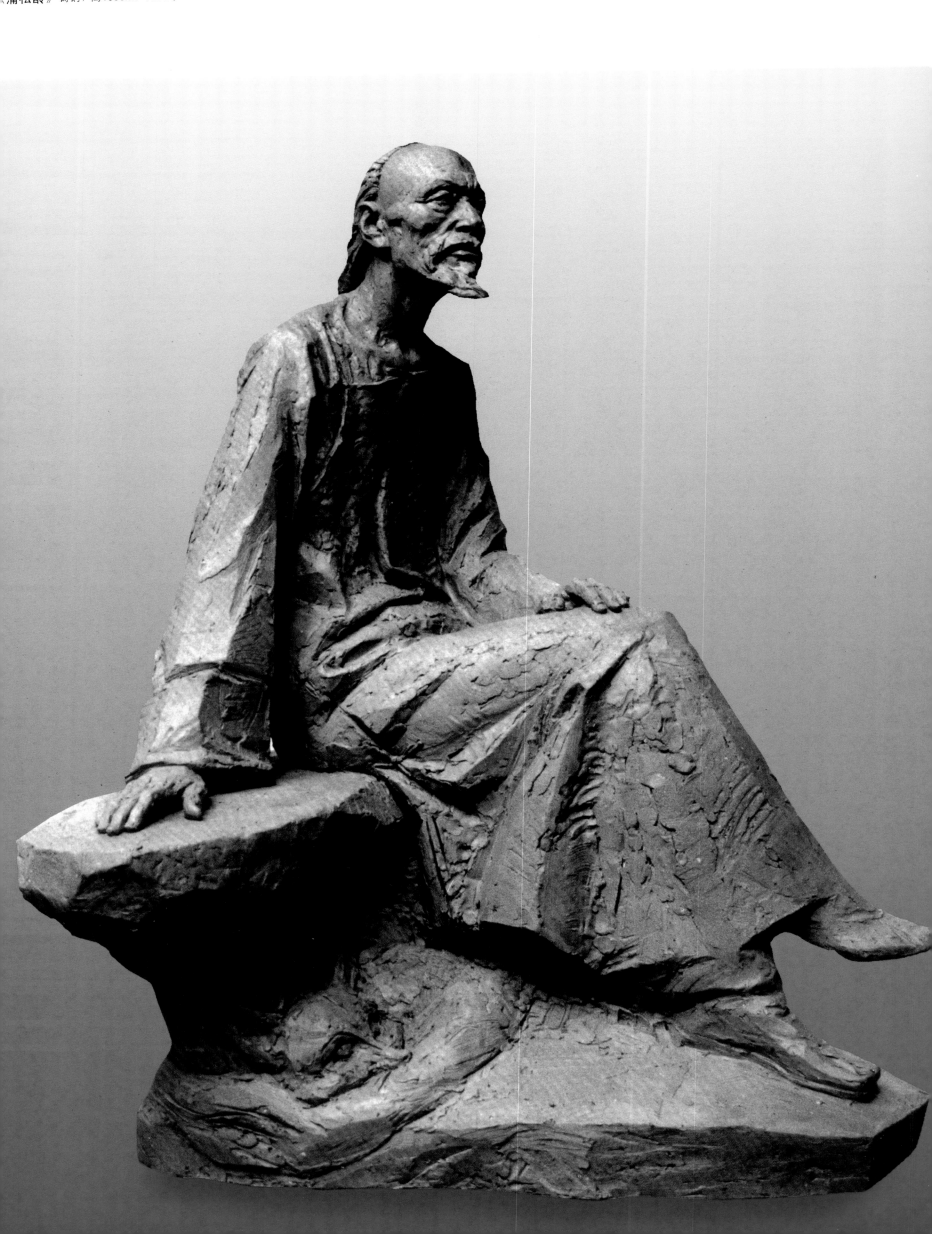

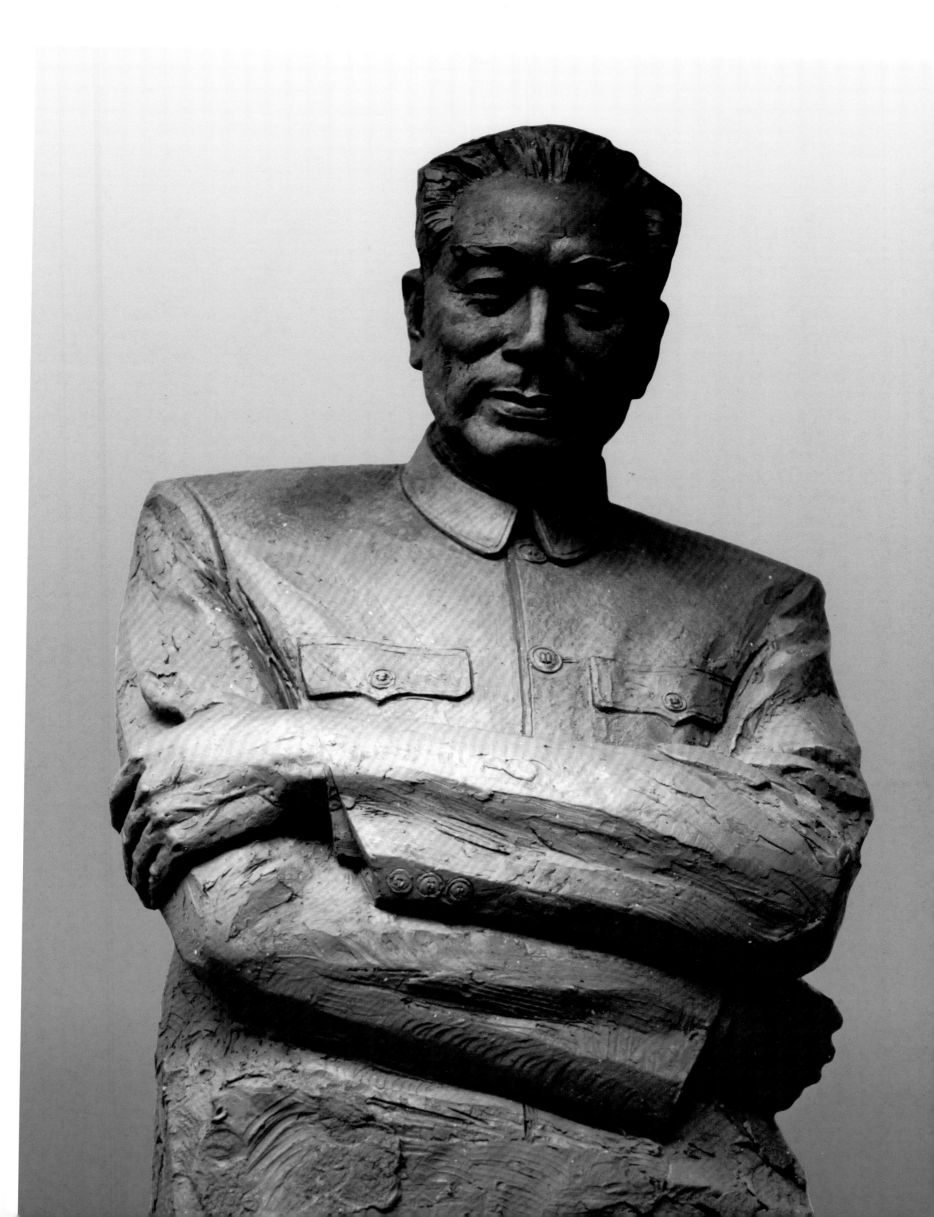

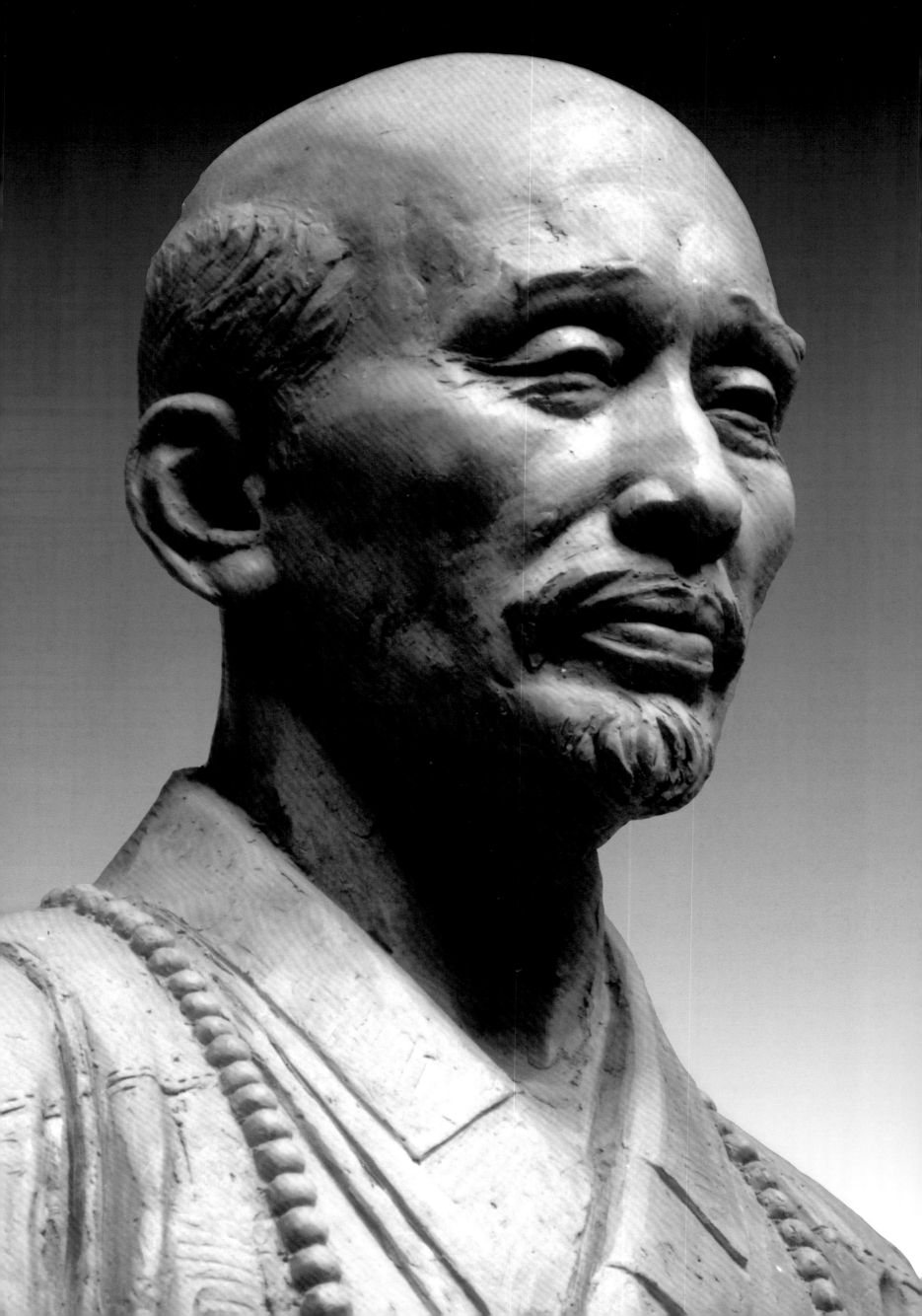

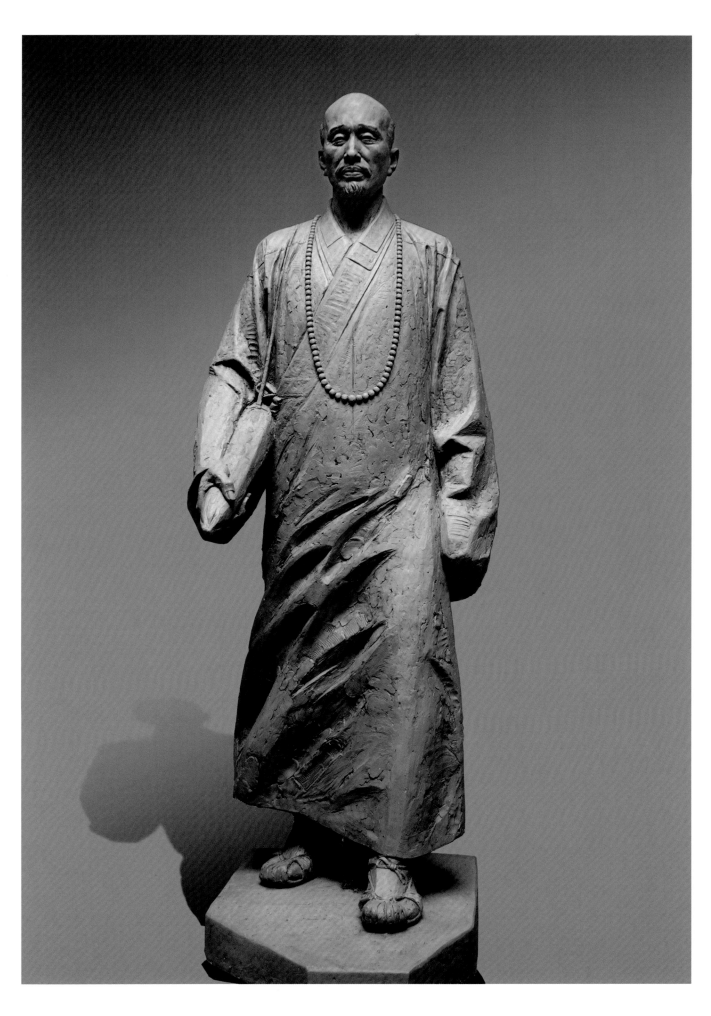

《弘一法师》 铸铜／高230cm／2008年

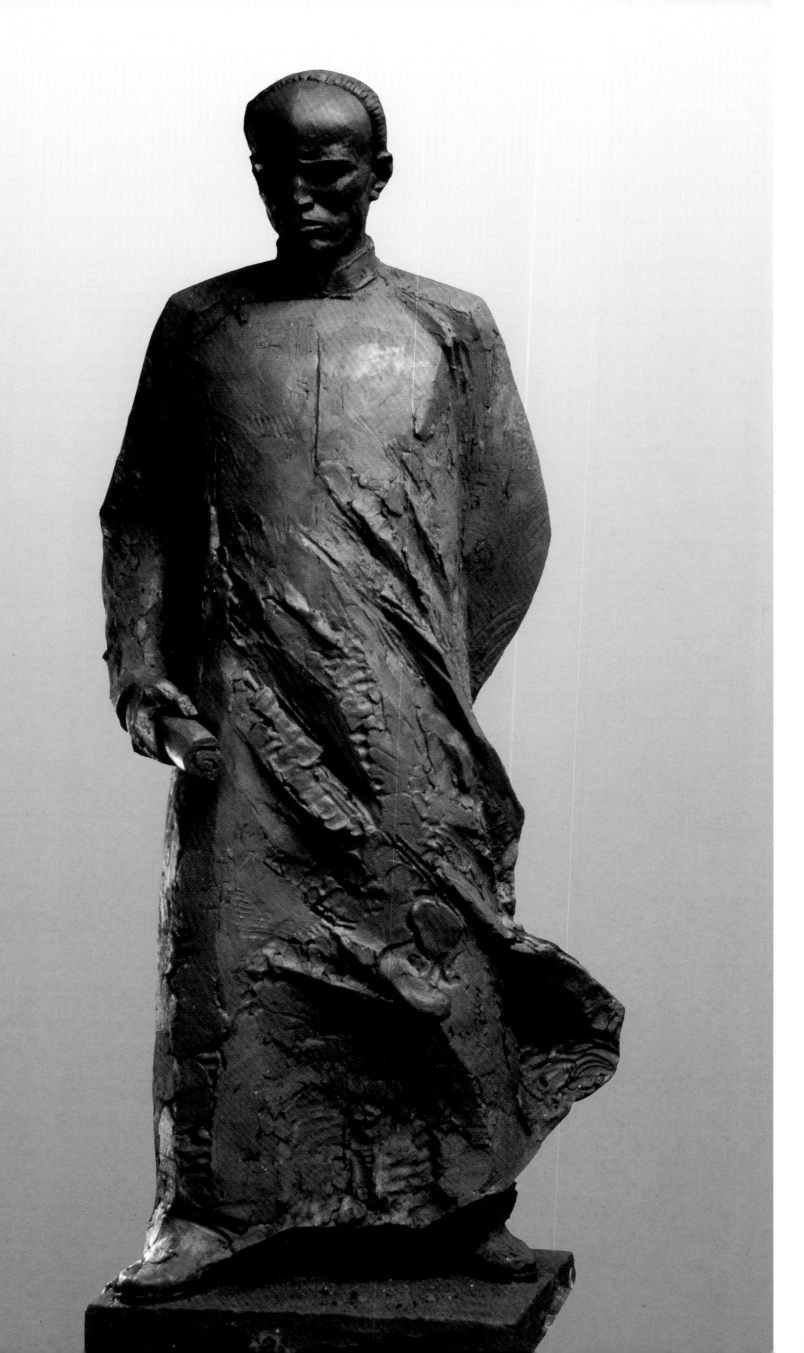

孙家彬

1941年生于哈尔滨。资深雕塑家。原鲁迅美术学院雕塑系主任、教授、研究生导师。现为中国美术家协会会员、中国雕塑学会会员，文化部中国艺术研究院雕塑院特聘雕塑家，中国同泽书画研究院顾问、雕塑艺术研究会会长，辽宁美术家协会雕塑艺术委员会顾问，台北"故宫书画院"名誉院长。

历年来创作了多件享誉中外的雕塑作品，作品曾分别荣获"首届全国城市雕塑评选最佳奖"，第二届、第三届"全国城市雕塑评选优秀奖"，"第二届全国环境艺术评选（雕塑类）最佳范例奖"，"新中国60年城市雕塑建设成就奖"，"2008年奥运雕塑评选优秀奖"等十几项国家级创作大奖，另荣获多项省市级奖项。作品遍及北京、上海、天津、南京、武汉、沈阳、哈尔滨、大连、深圳、澳门等全国各大城市。

主要作品：

1967—1970年参加集体创作的沈阳中山广场雕塑群像《胜利向前》，同时受委担任群像顶部大型毛主席像的方案稿设计并安排承担主席像头部形象的塑造刻画；1971年创作《毛泽东主席坐像》（文化部中国艺术研究院雕塑院收藏）；1976—1977年参加北京毛主席纪念堂雕塑工程，被选拔为纪念堂《毛泽东主席》汉白玉纪念像四位作者之一；1978年《科学家李四光》荣获辽宁省美术作品展览二等奖；1979年《党的女儿——张志新》荣获辽宁省美术作品展览三等奖；1980年创作完成通化杨靖宇纪念馆《杨靖宇将军》（与丁伟年合作）；1983年主创完成上海"国家名誉主席宋庆龄陵园"《宋庆龄》汉白玉纪念像（合作）；1985年创作完成兴城海滨大型石雕《菊花女》；1986年创作完成沈阳中山公园《孙中山先生》；1990年受南京市委特邀创作完成南京梅园新村纪念馆《周恩来同志》铜像（刘开渠先生任艺术顾问）；1991年创作完成江苏淮安周恩来纪念馆《周恩来总理》汉白玉纪念像（与姜桦合作）；1993年创作完成沈阳新乐遗址雕塑《新乐人》；1994年创作完成大庆铁人纪念馆《铁人在学习中》（合作），同年特邀创作完成沈阳军区39军《勇士》；1995年受邀前往韩国参加中、法、俄、意、美、韩等十国雕塑家艺术交流活动，创作完成韩国四仙台风景区雕塑《向往人间》；1996年受委创作完成抚顺石油学院《晨读》；1997年特邀创作完成山东王尽美纪念馆《王尽美同志》，同年，创作完成长春雕塑公园《少女与花》、辽宁省艺术学校《陶行知》、台北"故宫博物院"《江兆坤》；1998年创作完成抚顺萨尔浒风景区《努尔哈赤骑马像》，同年，合作完成天津平津战役纪念馆《平津

战役》，特邀创作抚顺战犯管理所浮雕《战争·和平》，并经全国评选主持创作完成大连英雄纪念公园纪念碑雕塑《血与火》及浮雕《革命历程》（合作），另，主持集体创作完成鲁迅美术学院《鲁迅先生》并创作沈阳音乐学院《音乐家冼星海》；2002年特邀创作完成大庆创业广场大型雕塑《创业年代》及浮雕《石油赞歌》；2004年特邀创作完成吉林军区某部《苏宁》及天津大学《研读》、沈阳军区军人俱乐部《德艺双馨的文艺战士叶景林》；2005年特邀创作完成哈尔滨东北烈士纪念馆《抗联战士》、《脊梁》、《赵一曼》、《醒狮》等，同年，受沈阳军区特邀创作完成北京中国人民解放军国防大学雕塑《白山黑水》（与聂义斌合作），并特邀创作完成山东威海《日月同辉》、沈阳二战战俘营旧址《抗争》设计稿、沈阳音乐学院《音乐家李劫夫》及北京中国美术馆国画大师王盛烈艺术作品回顾展览厅《王盛烈先生》；2006年特邀创作完成北京中国人民解放军国防大学《抗日名将》，同年特邀创作完成中国人民解放军第四野战军前线指挥部旧址浮雕《决战前夕》及中国军事博物馆"振兴中华"大型展览《武昌起义》；2007年受江苏省委特邀创作完成南京大屠杀遇难同胞纪念馆大型主题雕塑《和平》，同年受委创作完成大庆石油管理局《余秋里》、《康世恩》；2008年特邀创作完成江苏淮安周恩来纪念馆《周恩来坐像》及关向应纪念馆《关向应》、《长征路上》、《战友情》，奥运景观雕塑《旋律骤起》；2008—2009年创作完成北京中国运载火箭研究院《聂荣臻元帅》、哈尔滨东北烈士纪念馆《王亚臣将军》、沈阳军区装备部大型浮雕《阳光·长城》、《历史·回顾》、《时空·跨越》、澳门特区少数民族风情园《景颇少女》等；2009年特邀创作完成朝阳苏秉琦纪念馆《考古学家苏秉琦》及中华世纪坛《梅兰芳先生》；2010年特邀创作完成中国人民解放军空降兵部队军史馆前《黄继光》、《邱少云》，同年，特邀创作完成黑龙江省黑河市《黑河母亲》、哈尔滨邮政博物馆浮雕《邮政春秋》、新疆石河子农场纪念馆《王震》等。2011年创作完成广东中山市名人雕塑园《唐延枢》，同年，特邀创作完成江苏淮安母爱主题公园《心系中华》、特邀创作完成武汉中山舰博物馆《血染大江》、大型浮雕《全民抗战》及沈阳市锡伯族文化广场《图波特》、浮雕《送别》、《治水》、《还乡》；2012年特邀创作完成澳门金沙集团《财神》，同年，特邀创作完成安徽合肥渡江战役纪念馆《渡江战役总前委》。

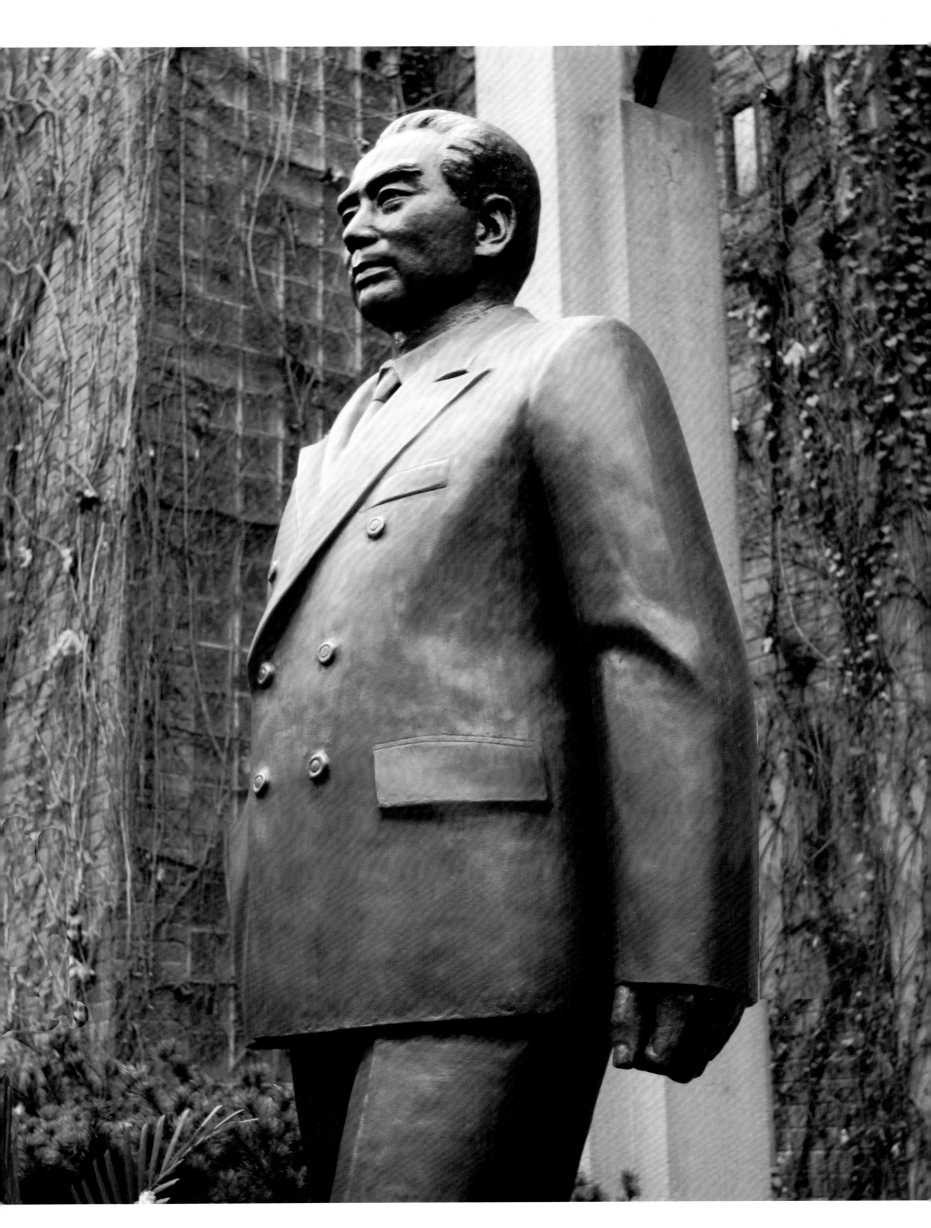

《周恩来同志在梅园》 青铜／高320cm／1990年
置于南京梅园新村纪念馆

重大题材中的审美表现

——孙家彬"主旋律"雕塑中的艺术情感

艺术家的个性是天生的秉性和环境影响的结果，艺术家由于所处的社会环境和经历的不同，审美经验也不同，因而对情感的理解和投射趋向也就不尽相同。

雕塑艺术家孙家彬出生在旧中国，经历了日伪铁蹄下的东北那血雨腥风的岁月，心中自然涌荡着对"自由"、"幸福"和"国家"的渴望。这种生存经历对于他的世界观和审美观的形成是起到主导性作用的，这种生存过程也是形成他心理趋向与价值选择的过程，作为艺术家，他把这种心理趋向凝结、升华，溶入到了他的艺术表现之中。

孙家彬的"国家意识"，促成了他在艺术表现中倾向于对凝结着国家、民族灵魂的事件和人物的表现。这种艺术热情体现在他的"造像"中，显现出的是他的审美理想，这种意识成为他审美赋形的心理基础。

一、从写实到象征

从孙家彬所塑造的毛泽东、宋庆龄到抗联英雄、抗日名将一直到李四光、张志新，还有新近创作的黄继光、邱少云等，这一系列题材的表现，形成了对重大题材和历史人物的叙述过程。从艺术风格学角度来讲，这个过程是孙家彬从具象写实到具象象征的过程，他的雕塑艺术突破了一般意义的具象手法，进入了带有象征意蕴的诗性表达之中。

长期以来毛泽东的领袖形象，一直与伟大、舵手等字眼紧紧相连，这几乎成为那个时代表现领袖形象的定式，在对毛泽东形象的塑造中从未离开过这些标准，然而孙家彬却以自己对领袖的崇敬之情，寻找到了一个同样能表现伟大领袖的新的切入点。1971年他创作的《毛泽东主席》，毛泽东"坐下了"。这尊主席雕像，撷取了毛泽东生活中一个片段，以高度的写实手法，使伟人从一个具有光环效应的神坛上走进了现实生活之中。孙家彬的肖像雕塑注重对人物精神气质的刻画，他把人物的动作、衣着同样视作表现人物特征的"表情"。这尊主席坐像将坐姿的塑造与面部神情协调统一，使人感受到毛主席双目微合的慈祥面容，传达出的是一种从容不迫的领袖气度。这尊塑像刻画精微，使毛泽东的形象既不失领袖风采又使人倍感亲切。对主席的成功塑造，使孙家彬成为了1977年为毛主席纪念堂所创作的《毛泽东主席》汉白玉雕像的主创者之一。纪念堂的主席坐像其神态和形制与1971年孙家彬创作的《毛泽东主席》具有"同曲同工"之妙。同样，《宋庆龄》中对宋庆龄的形象刻画，神形兼备。这位世纪女性凝目静思，仪态安详，在衣纹和体态的处理上，凝练简括，这更使得其面部表情具有传神的视觉效果，作品以深蕴其间的东方女性的典雅之美再现了一位伟大时代的伟大女性。

2007年孙家彬为南京侵华日军南京大屠杀遇难同胞纪念馆设计了主题雕塑《和平》，汉白玉的材质使得主体形象——年青的中国母亲凸现在伟大与圣洁的境界之中，象征人类期盼和平与美好的心愿，使"以史为鉴，开创未来"的理念得以形象地体现。

孙家彬这种以具象的手法表现象征性的创作特点，又在《抗日名将》群像雕塑中显示出了别样的仪态。2006年孙家彬受中国人民解放军国防大学之托，设计制作了杨靖宇、赵尚志、左权、彭雪枫、佟麟阁、赵登禹、张自忠、戴安澜八位在抗日战争中牺牲的抗日名将。在捕捉这些英雄形象的表现过程中，"还我河山"、"视死如归"、"碧血丹心"等词汇跳跃在意象生成的构思之中，这些词汇无疑对艺术形象的转化过程起到了一种形而上的引导作用。这种将八位国共两党的抗战名将同置于同一时空的、异质同构的"修辞"方式，是带有象征性意义的诗性构成，作品的"山"字形构图，恰切地体现出了孙家彬对主题的内涵意义的表现。

从形而上的思维层面看，孙家彬的具象艺术所含有的象征意味，在他塑造的《张志新》这件作品中得以深化。此作，最引人注意的是作者为了深化张志新的悲剧性，有意地设计了同处在一个身体上，却分别置于身体的正面与背面的"两双手"，一双是张志新手持小花于胸前，表现着张志新作为党的女儿之真挚的心怀，一双是反剪着于身体的背后被牢牢地铐住的双手。这两双手的出现，从艺术的语义学角度解释，是以夸张的"修辞"手法，对比反衬，强烈地对比出"同质不同性"的美学原理。作品中蕴含的"阳光"与"黑暗"、"生命"与"死亡"，这种由二元对立所产生的多重意味之意象转折，可以使受众通过一瞬间的视角转换触发对事物由感官感受进入到思想认识的层面中去，使人们体会到张志新这位对党和人民忠胆赤心的好女儿，在那个不正常的历史条件下被"自己人"杀害的惨痛悲剧是何等地触目惊心！

孙家彬把这种对比并置的构思方法，运用到具象雕塑艺术中，是极少见的一种审美形态，应当讲这是孙家彬对具象雕塑表现语言的拓展，他突破了写实类雕塑的固有语言，这是值得认真总结的一个案例。

二、悲剧的审美价值

孙家彬的孜孜以求，收获颇丰，在他手中诞生的艺术形象到目前可达百件之多，每一件都激荡着他的艺术情怀和审美态度。

孙家彬的美感经验来源于自身的生长环境、阅历与情怀，他的审美活动是在其中进行的体验、感受和表现，他所塑造的人物从整体造型到精神刻画在很大程度上具有一种带着崇高感的悲剧性，是一种悲剧美学。在孙家彬的笔下，可以体会到当英雄人物在身心遭受打击甚至是毁灭之后其精神走向了崇高，而对"崇高"这个审美类型的精神表达，实际是对凝结着艺术家心灵中所蕴含着的澎湃的崇高激情的表达，此时被理解的人物形象，实际也正是艺术家自我心灵的投射，因为物与我融为一体之时，对象才能变成审美对象。这种悲剧之崇高性，是对于人类的理性战胜情感后所做出的自我牺牲的价值肯定，因而，孙家彬的肖像雕塑艺术能够产生与受众共鸣的心灵净化的审美价值。

三、写实艺术的当代价值

孙家彬具象雕塑的艺术感染力，揭示了一个问题，即艺术中的写实问题。这对于当下艺术创作一味偏好观念化的状况是一个值得思考的问题。在当下观念艺术盛行的境遇中，写实主义，似乎失去了它原有的功能，降为或被视为一种技术层面的东西。在一些群像构图作品中，呈现出的仅是宏大的场面和众多的人物群体，却难以觉察到与主题内容有关的人物表情，这类群像构图由于缺乏对人物心理活动的刻画，是难以有效阐释所表现的主题之内容和意义的，是脱离于主体内容的苍白形式。在此，需要明确的是，这种所谓"形式"，绝不同于以形式美为侧重的独立的审美形态。

写实应是对灵魂的再现，这在孙家彬的雕塑艺术中已明晰呈现，因为孙家彬能够牢牢地把握典型环境中的典型性格，典型性是指解决文艺创作中所表现的事物之特殊与一般的关系，这是再现性艺术之关键。究竟什么是写实？什么是抽象？若仅依所塑造的事物之外观来判断，未免陷入浅薄的境地，孙家彬创作的《抗日名将》，不同时空却同置一处，《张志新》同一时空却不同意象，这些创意是抽象还是具象呢？对此我们若从形而上的层面来审视，就会清楚了。

抽象与具象应当非指由表现手法所塑造成的形象的外部状态，而应从精神内质中去体会创作者所塑造的形象之意图。当然，具象手法偏重于对事物形态的表现，而抽象偏重于对事物内质的体会。艺术若从"表现"这个范畴上讲，一切表现都具有抽象性，因为再具象的艺术也不可能完全拷贝现实。因此，它便具有了艺术家为表现的目的而选择的审美赋形，因而，从这个意义层面而言，抽象并非指对表现事物外观的变形，具象也非是照搬自然，而是深层挖掘所要表现的主题之精神涵义，孙家彬的肖像雕塑之意义也即在此。

四、主体意志中的审美自我

对于重大历史题材和人物的塑造，一般是遵从于体制下的主体审美意志的，艺术家难以表达自我的审美态度，因而，作品也往往会出现概念化、模式化的状态，然而孙家彬却能够在体现时代主旋律的审美精神中，将自我的审美个性恰当地揉进主体意识中，他塑造的领袖人物、民族英雄等，是有血有肉的、活生生的富有情感的人。因此，他使重大题材呈现了尽可能完美的艺术形式，这样更能够有效地传播艺术作品的感染力。

孙家彬选择的艺术题材，其间贯穿着一条主轴线，这个主轴就是艺术家内心世界中凝结着的对于英雄与领袖的崇敬心理。他的每一件作品诞生之背后反映的不仅仅是他个人的情感，同时也是新中国文艺主导思想的轨迹，他创作手法的变化实际上正是现当代中国艺术发展的折射。

孙家彬对于重大题材中的审美表现已形成了自我的语言方式，这种语言方式不仅显示出现实主义风格的生命力，同时无疑对提高公民的国家意识和进行精神净化起着积极的作用。

【文】宋伟光——《雕塑》杂志执行主编

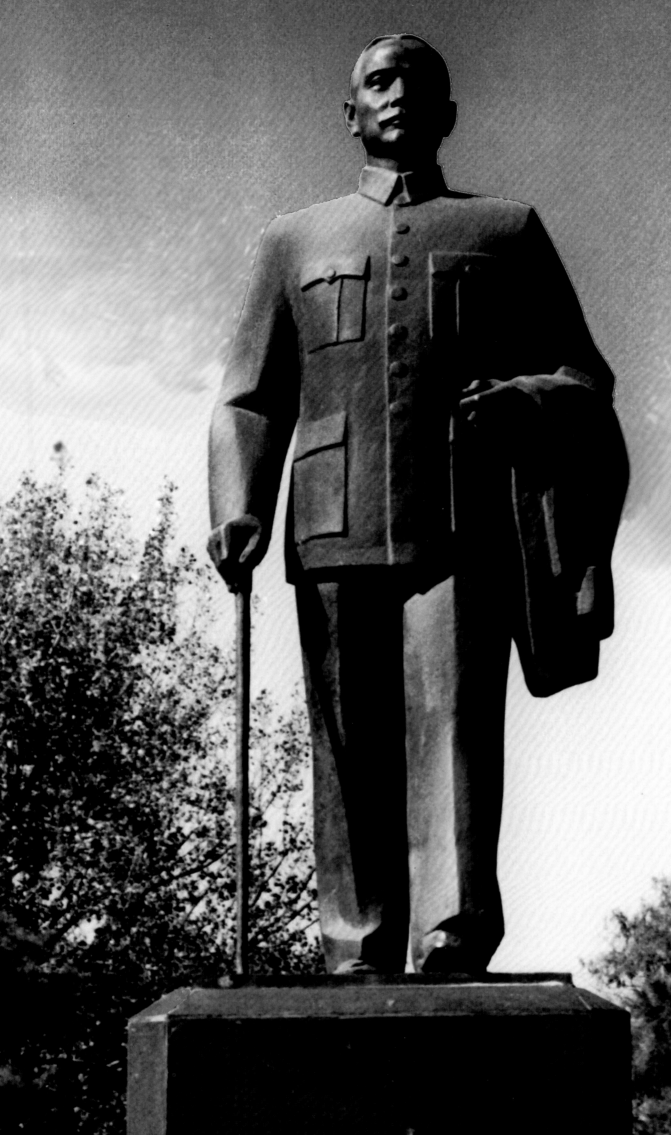

天下為公

孫文

《孙中山先生》

青铜 / 高320cm / 1986年

置于沈阳中山公园

曾获辽宁省颁发的优秀作品奖

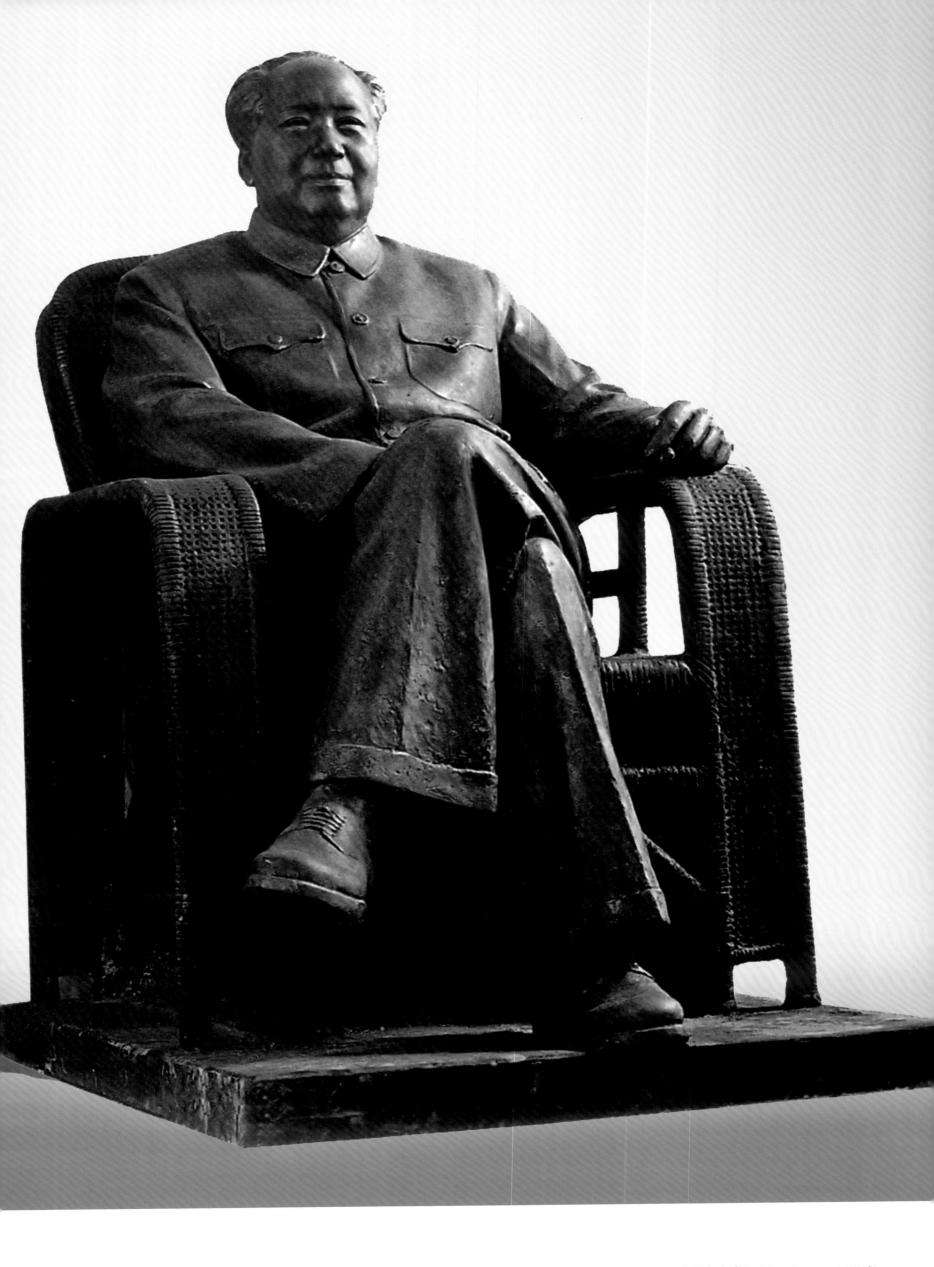

《毛泽东主席》 青铜／高100cm／1971年
文化部中国艺术研究院雕塑院收藏

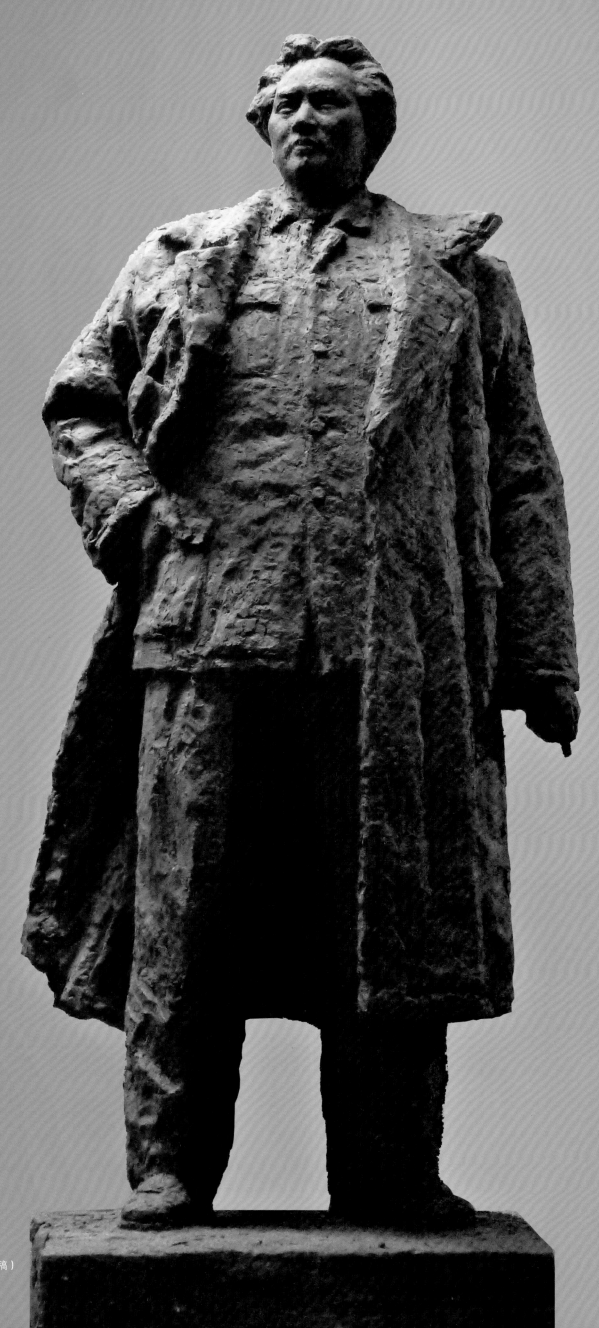

《六盘山抒怀》（设计小稿）

树脂／高68cm／2012年

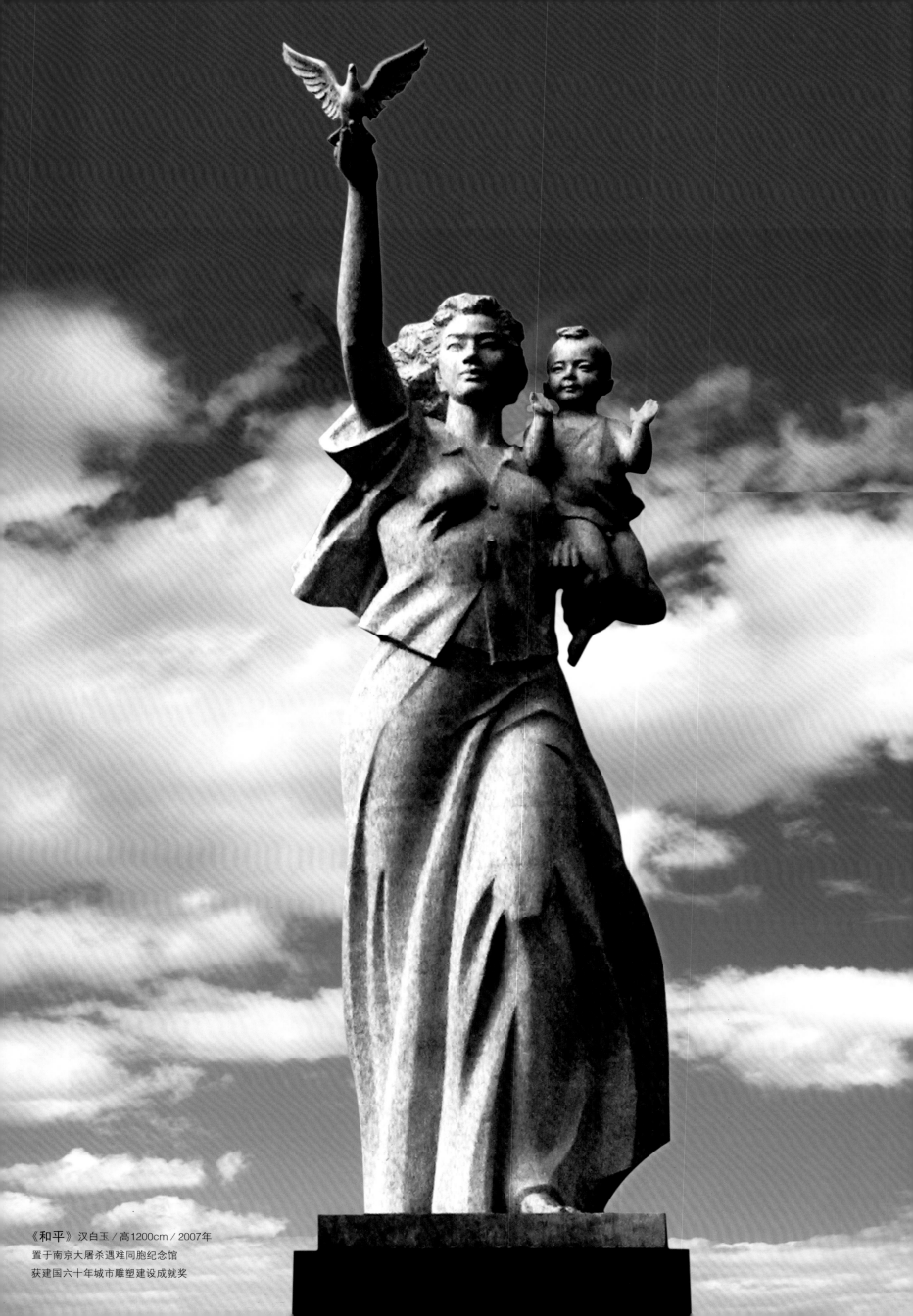

《和平》汉白玉／高1200cm／2007年
置于南京大屠杀遇难同胞纪念馆
获建国六十年城市雕塑建设成就奖

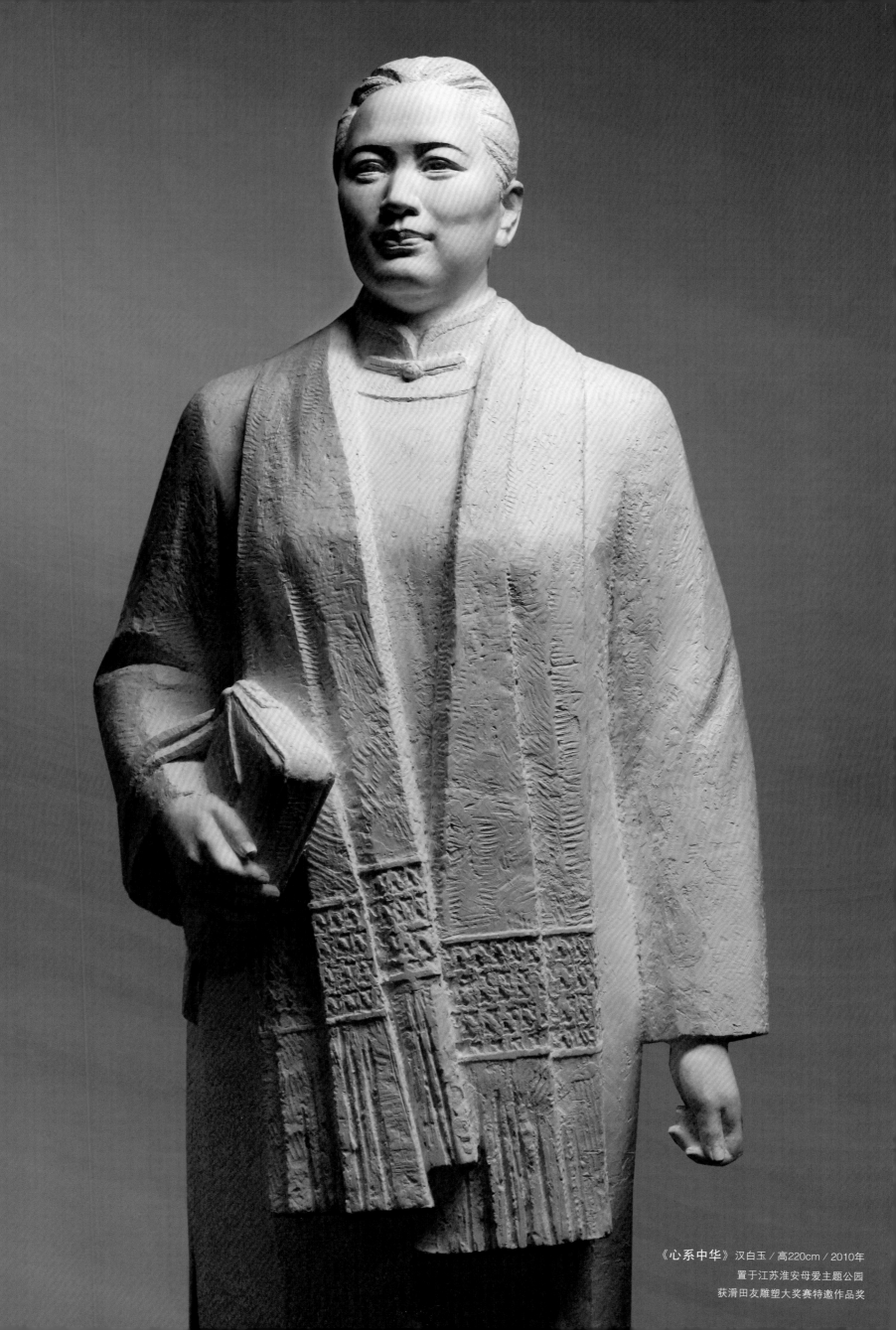

《心系中华》汉白玉／高220cm／2010年
置于江苏淮安母爱主题公园
获滑田友雕塑大奖赛特邀作品奖

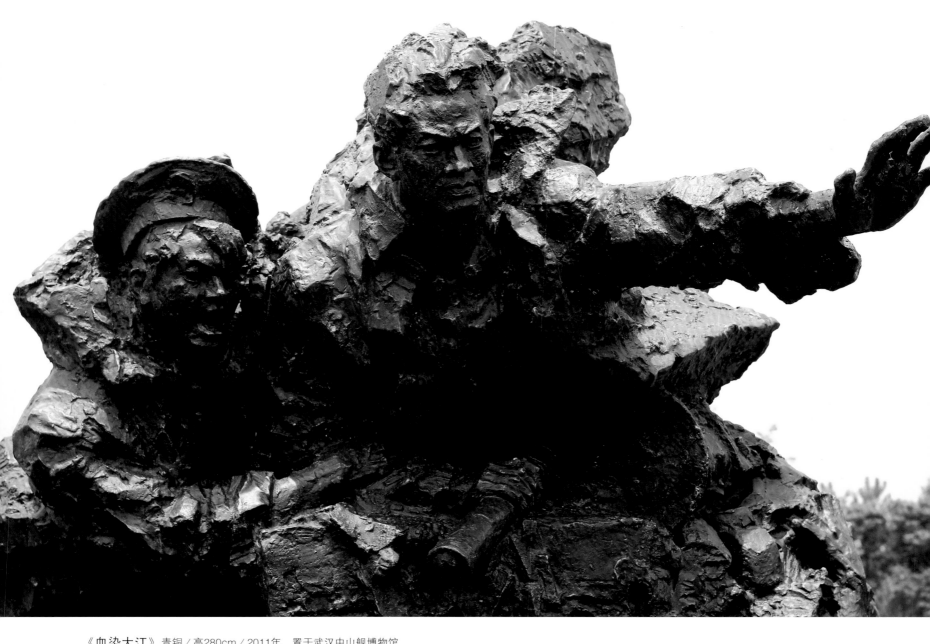

《血染大江》青铜／高280cm／2011年　置于武汉中山舰博物馆

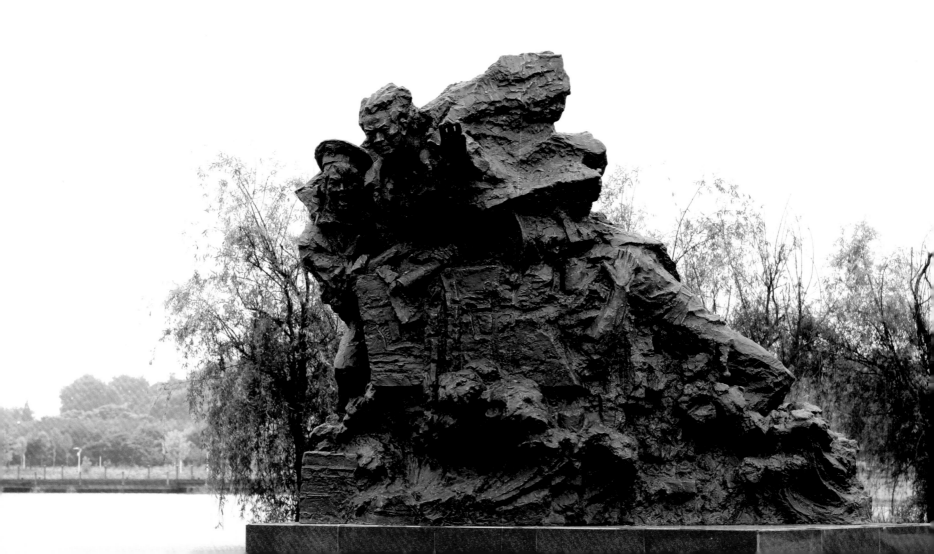

《渡江战役总前委》
青铜／高450cm／2012年
置于合肥渡江战役纪念馆

《科学家李四光》

石膏、仿石 / 高80cm / 1978年

获辽宁省美术作品展二等奖

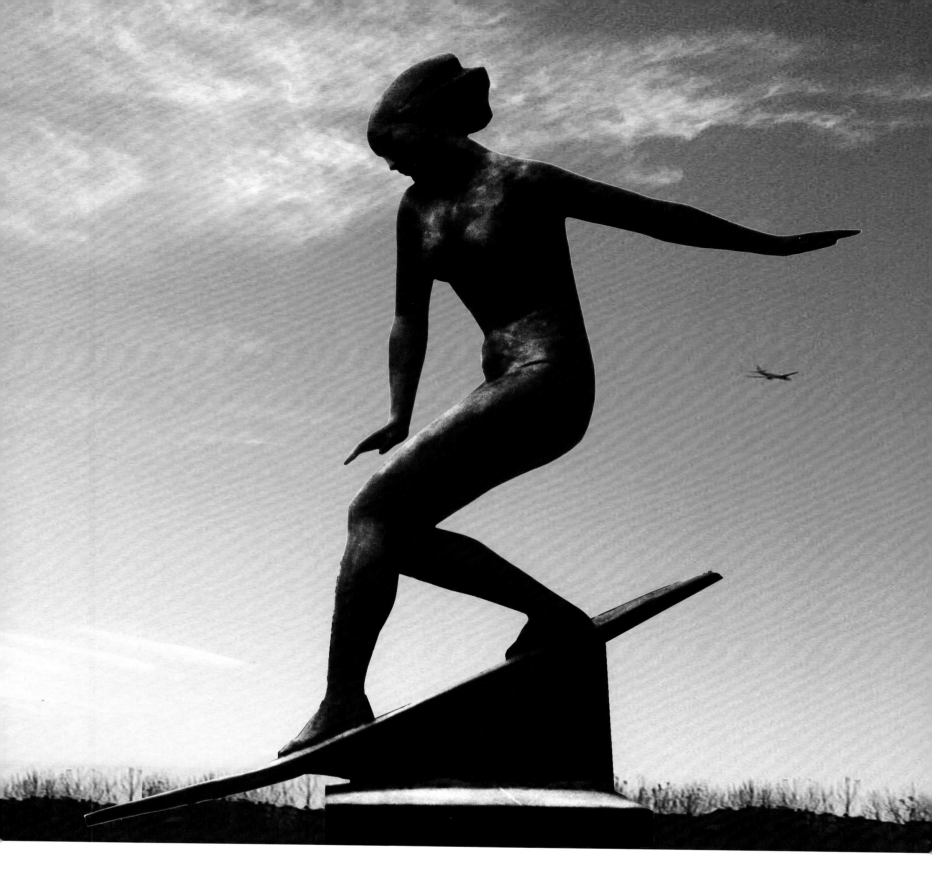

《冲浪印象》

青铜／高320cm／1992年
置于深圳体育场
获第二届全国城市雕塑评选优秀作品奖

《抗日名将》 青铜／高500cm／2006年
置于北京中国人民解放军国防大学

《密林深处忠魂在》（设计小稿）树脂／高50cm／2006年

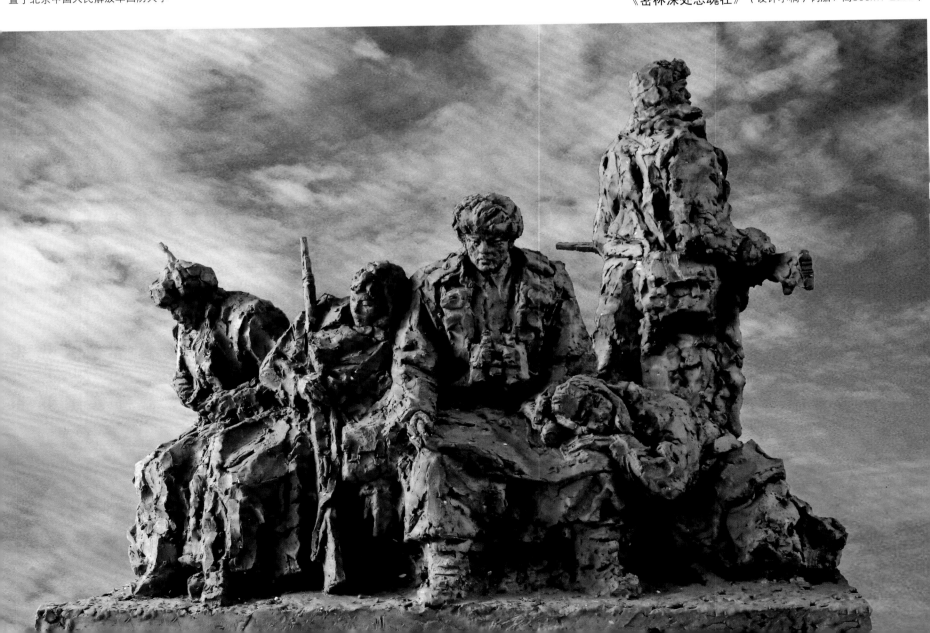

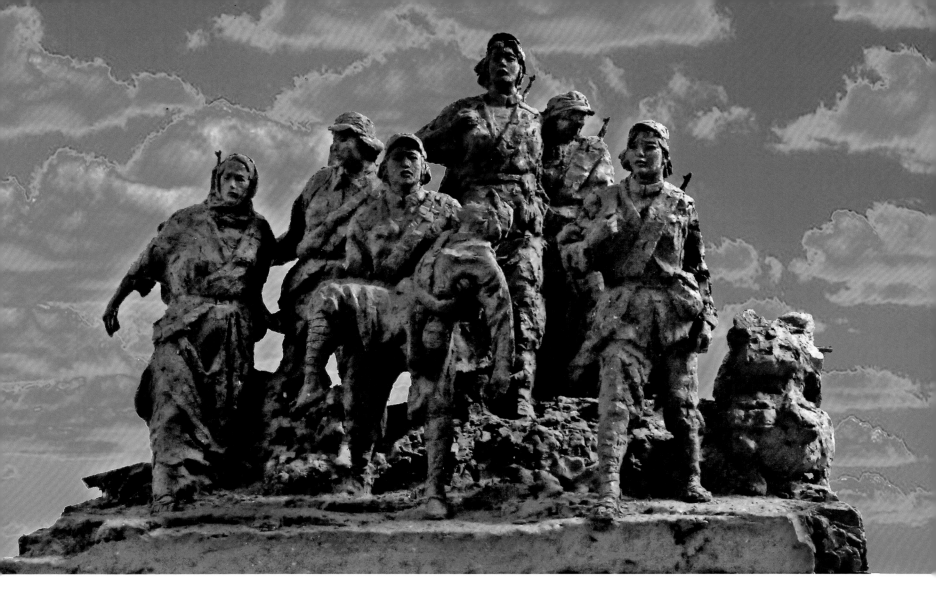

《青春永铸大江魂》（设计小稿）树脂／高55cm／2012年

《创业年代》青铜／高460cm／2002年　置于大庆创业广场

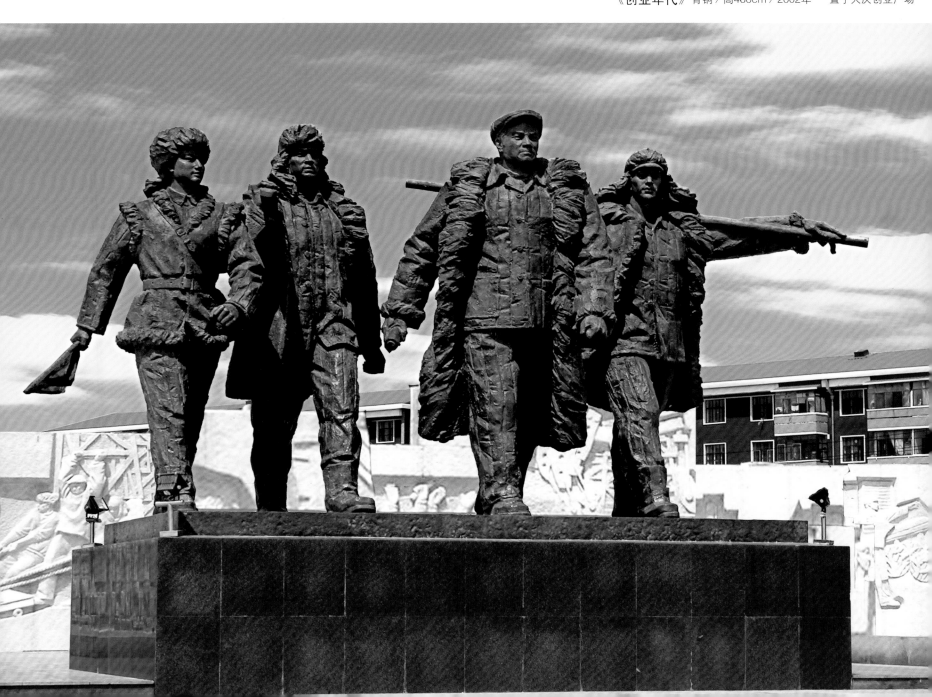

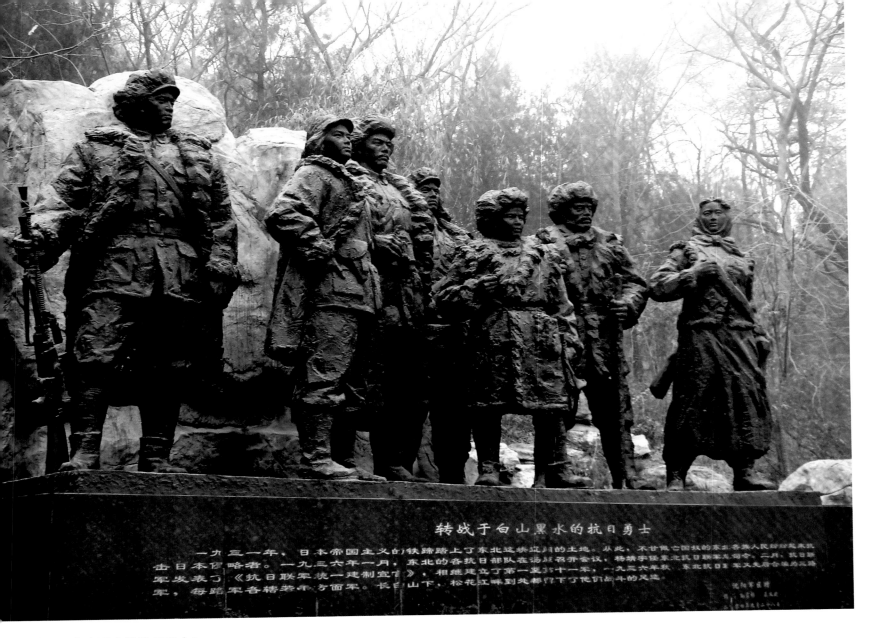

《转战于白山黑水的抗日勇士》

青铜／高400cm／2005年

置于北京中国人民解放军国防大学

获第三届全国城市雕塑评选优秀作品奖

《转战于白山黑水的抗日勇士》（局部）

《抗战中的三姐妹》
树脂／高520cm／2012年

《全民抗战》

青铜、花岗石 / 高2200cm × 500cm / 2011年

置于武汉中山舰博物馆

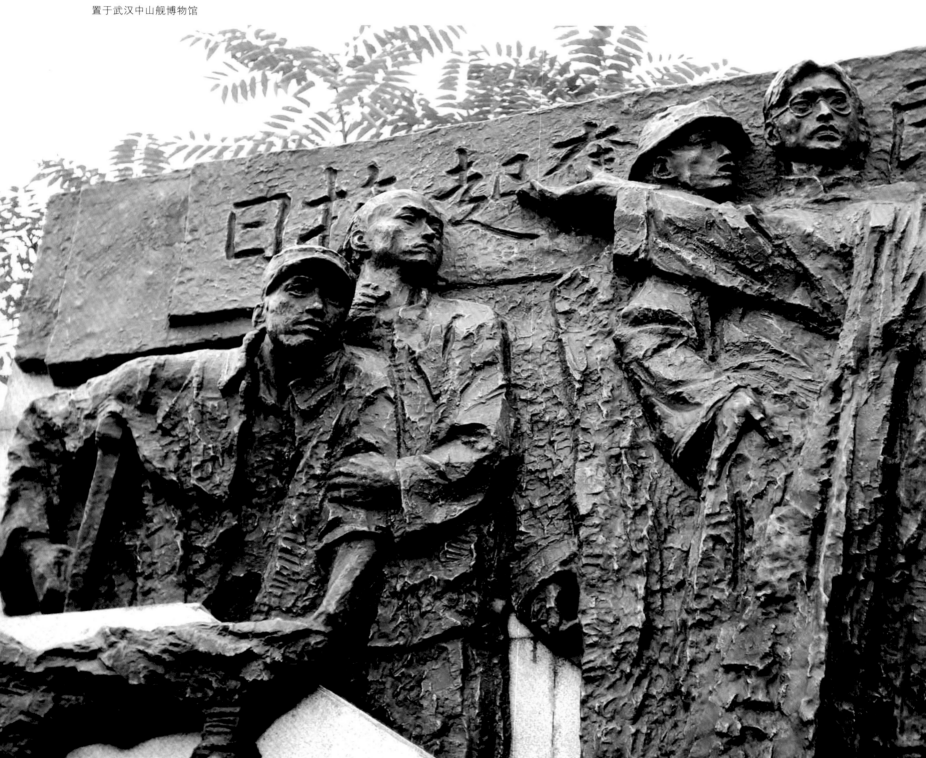

《全民抗战》（局部）

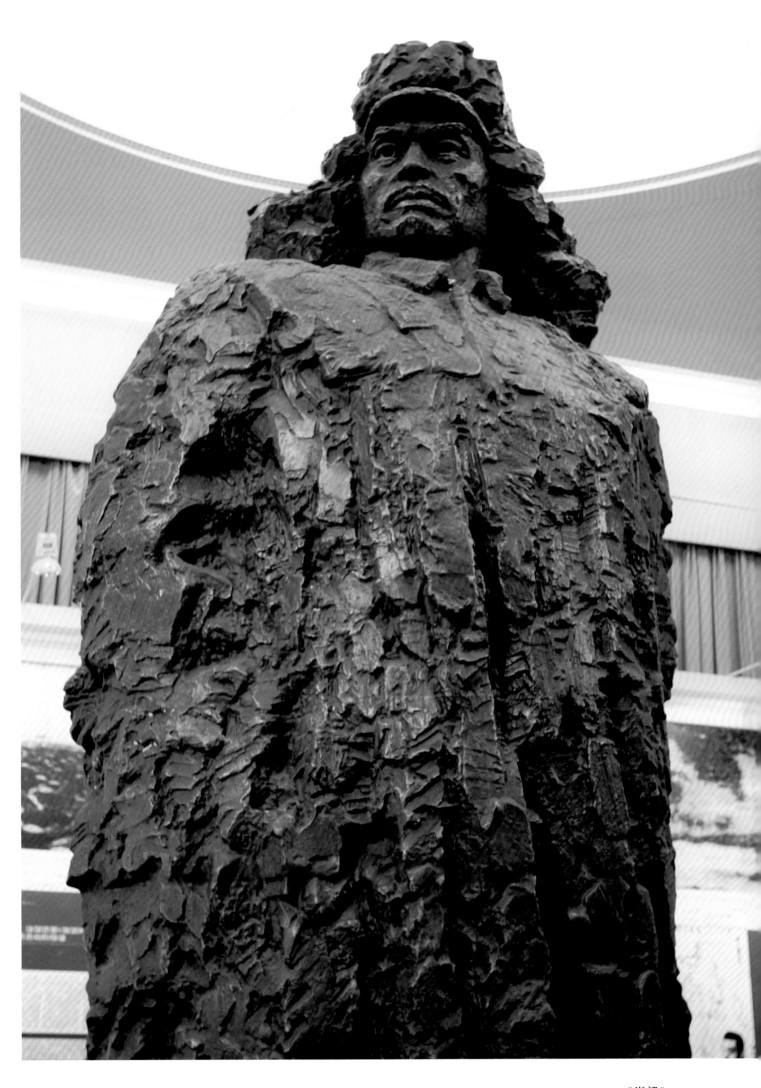

《脊梁》

青铜／高450cm／2005年

置于哈尔滨东北烈士纪念馆

田世信

1941年3月出生于北京。1964毕业于北京艺术学院，分配到贵州清镇中学教学，1978年调贵州省艺术学校，1989年调中央美术学院雕塑研究所。曾任中国美术家协会理事及中国美术家协会雕塑艺术委员会副主任。现为中央美术学院教授、中国艺术研究院中国雕塑院特聘教授、全国城市雕塑建设指导委员会顾问。

参展情况:1982年法国巴黎"春季沙龙首次邀请展"；1984年"全国第六届美术作品展"，获银奖；1986年日本"当代中国优秀作品展"；1989年中国美术馆"田世信、刘万琪雕塑展"；1992年中国美术馆"二十一世纪—中国展"；1993年台湾"海峡两岸雕塑展"；1994年中国美术馆"田世信雕塑展"；1998年台湾"魔力的牵引—田世信雕塑展"，北京"中国当代美术二十年启示录展"；1999年成都"世纪之门展"；2000年杭州"西湖国际雕塑艺术邀请展"；2001年法国巴黎"秋季沙龙邀请展"；2002年澳门"上苑艺术家邀请展"，台湾"国际袖珍雕塑展"，北京"国际城市雕塑展"，全国"'中国西部风'雕塑巡回展"，北京"世纪风骨—当代艺术五十家"大展；2003年北京"首届国际双年展"，北京"外围双年展"；2004年武汉"首届美术文献提名展"，获"提名奖"；2005年"纪念抗日战争胜利六十周年—和平、繁荣巡回展"，上海"雕塑百年—上海城市雕塑艺术中心开馆暨雕塑展"，北京"第二届国际双年展"；2006年北京"上苑艺术家第三届开放展"；2007年北京"和而不同—中国当代雕塑提名展"，获"学术奖"，北京"田世信雕塑展"，成都"首届中国职业雕塑家作品联展"，墨西哥"土与火的礼赞—中国陶艺精品展"；2008年厦门"中国姿态—首届中国雕塑大展"，长春"意象—中国"雕塑展，北京"第三届国际双年展"，北京、广州"纪念中国改革开放30周年—全国美术作品展"，墨西哥"土与火的礼赞—中国陶艺精品展"；2009北京"油画、版画、雕塑作品邀请展"，北京"王者之尊—田世信个人作品展"；2010年美国纽约国际艺术博览会"影响—中国艺术环球行动中国雕塑展"，上海"王者之尊—田世信雕塑艺术展"；2011年北京"光辉的历程—庆祝中国共产党建党九十周年雕塑名家邀请展"，大同"开悟—首届大同国际雕塑双年展"，北京"清晰的地平线—1978年以来的中国当代雕塑展"；2012年三亚"田世信、田禾雕塑作品展"，北京"第七届世界草莓大会艺术精品展"。

作品出版：1998年《中国当代艺术选集（5）—田世信》，2002年《田世信雕塑》，2007年《田世信作品选》，2009年《田世信作品集》，2010年《当代艺术家—田世信》（《雕塑》杂志出版）。

作品收藏：九十余件作品分别为中国美术馆、台湾山美术馆、中国文联、文化部对外艺术展览中心及杭州、厦门、北京等市政府机构及海内外个人收藏。

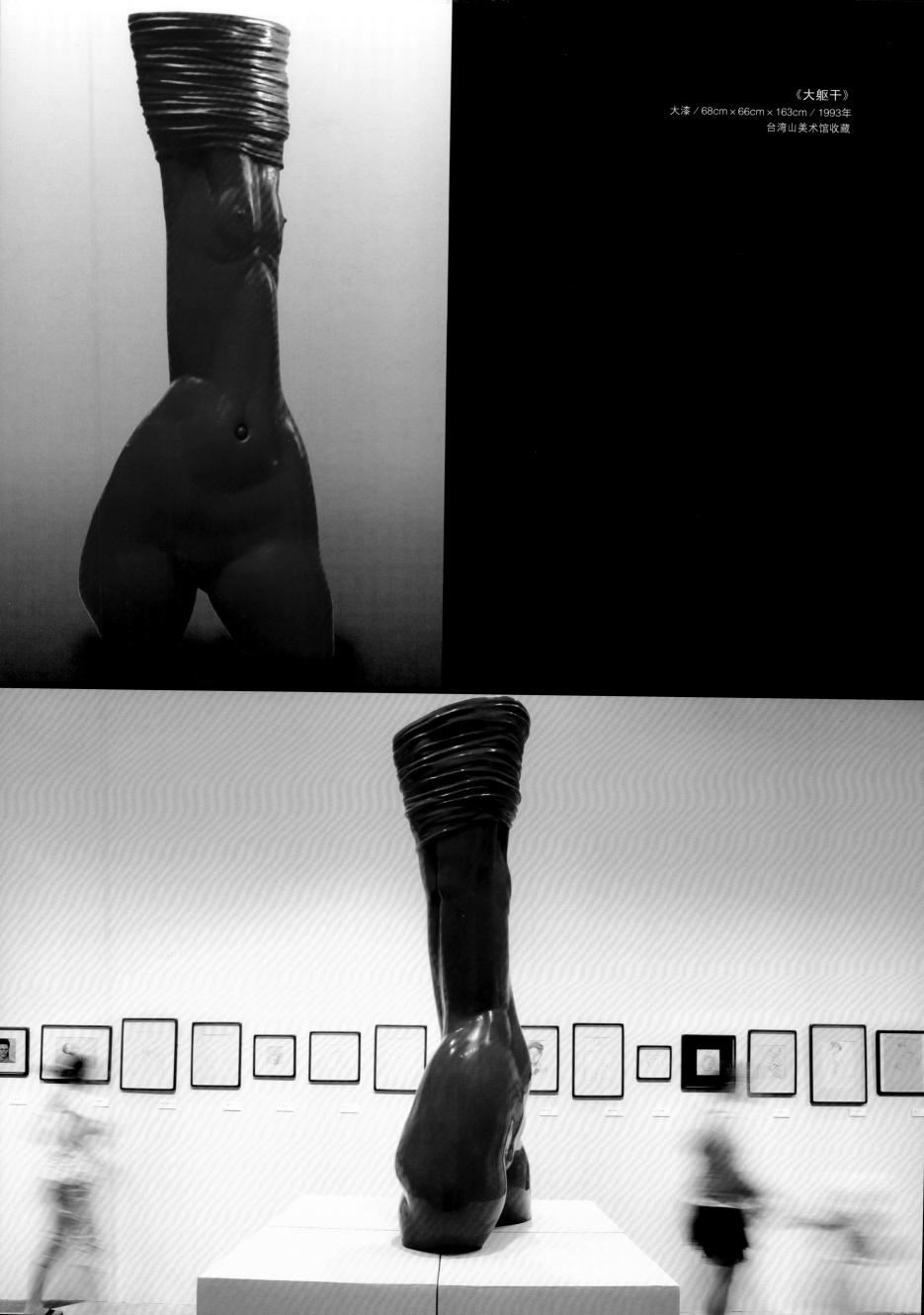

《大躯干》
大漆／68cm×66cm×163cm／1993年
台湾山美术馆收藏

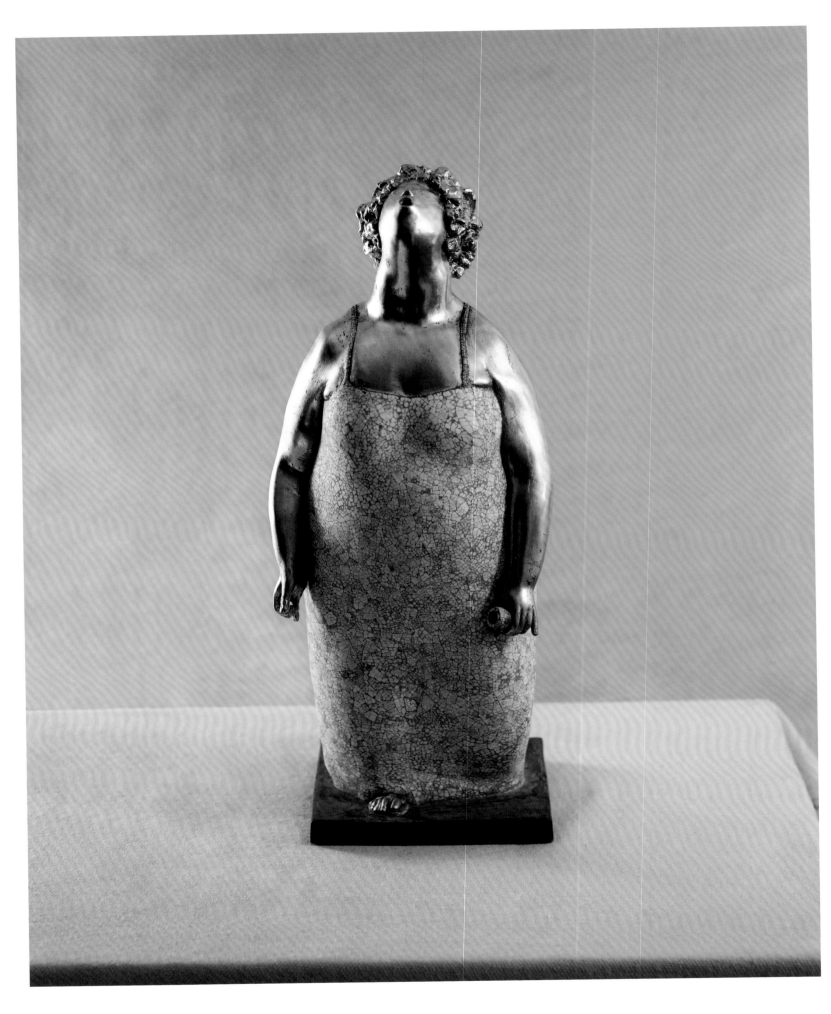

《晨》之二
脱胎漆／24cm×18cm×59cm
2009年

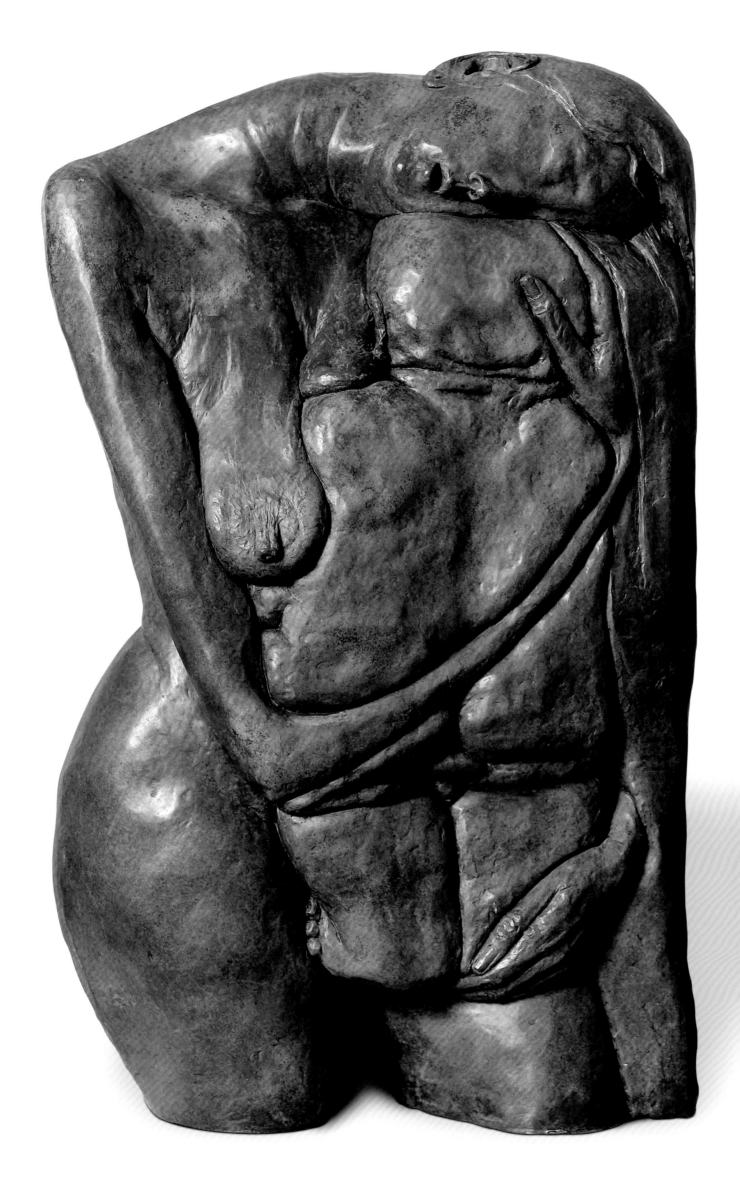

《母与子》之十二

铜／46cm×22cm×79cm／2006年

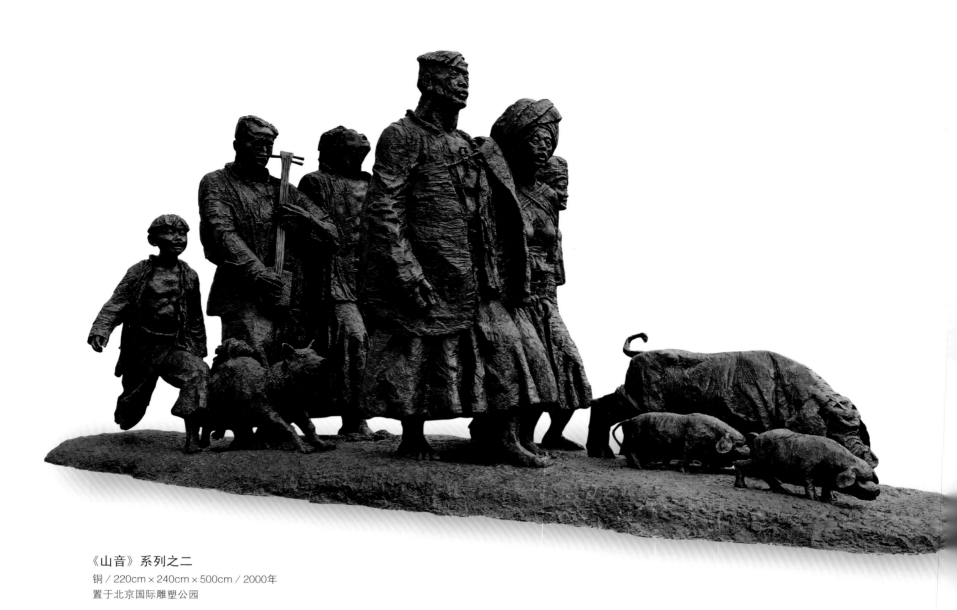

《山音》系列之二
铜 / 220cm × 240cm × 500cm / 2000年
置于北京国际雕塑公园

《鲁迅与青年》铜 / 1995年

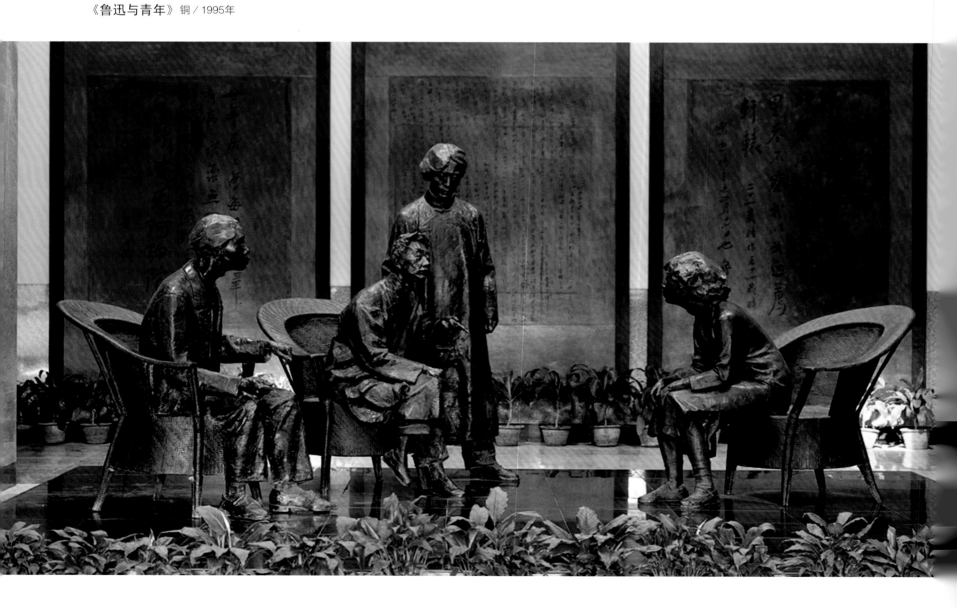

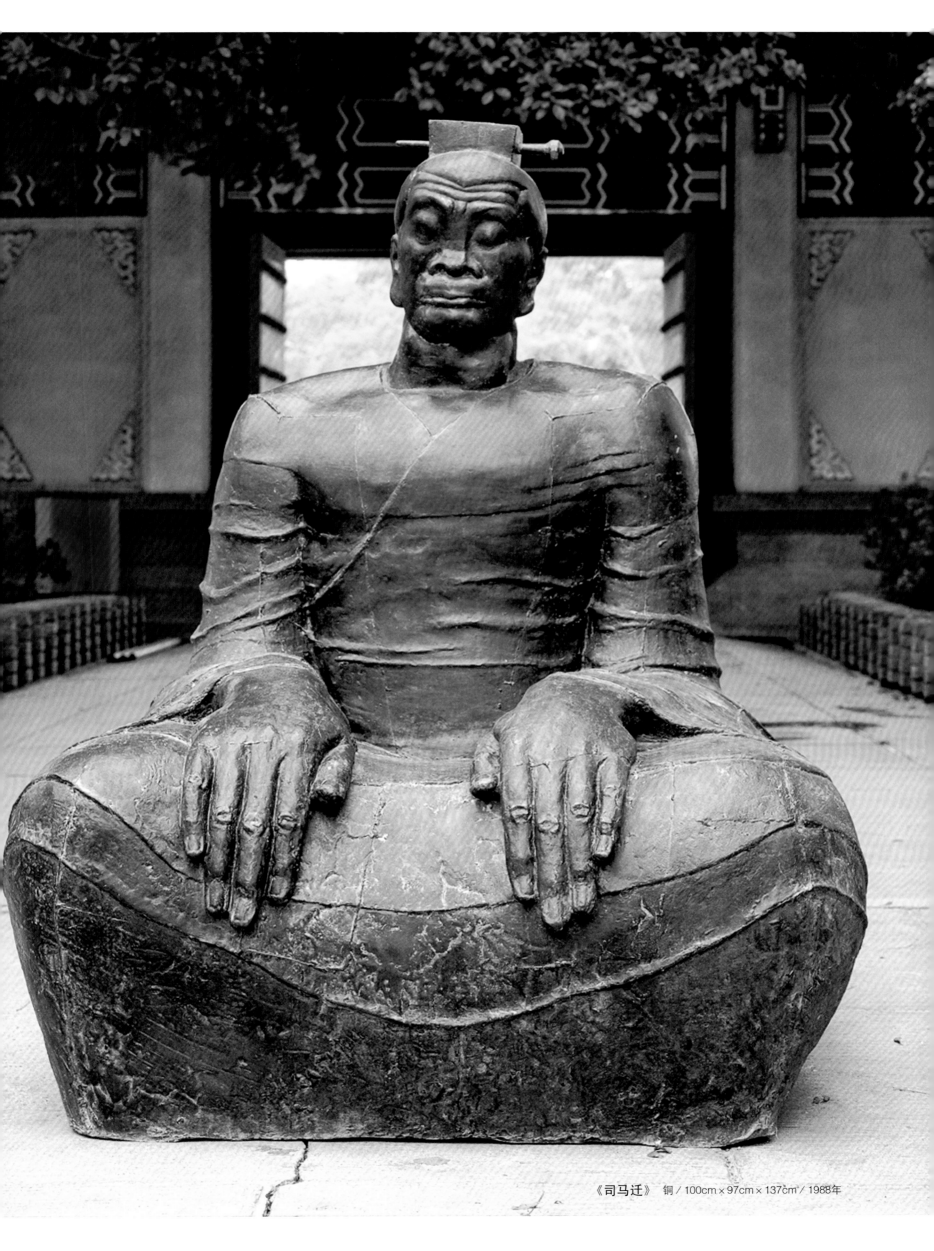

《司马迁》 铜／100cm×97cm×137cm／1988年

《王者之尊》　2010年上海美术馆展览场景

《赵匡胤》脱胎漆雕 / 183cm×183cm×156cm / 2008年

唐世储

1942年6月16日出生，汉族，四川广安人。

1964年毕业于四川美术学院雕塑系。

曾任上海美术家协会雕塑艺术委员会主任，

上海油画雕塑院雕塑创作室主任，

上海大学美术学院兼职教授。

现为上海油画雕塑院专业雕塑家，

国家一级美术师。

中国美术家协会会员，

中国雕塑学会会员，

上海美术家协会理事。

作品涉及大型城市雕塑设计、人物纪念雕塑及肖像雕塑创作。

主要作品有：

上海宝山烈士墓浮雕《战斗·胜利》、上海市委党校《马克思、恩格斯》大型石雕像等；

寓言雕塑作品：

《东郭和狼》、《伯乐惜马》、《猴子捞月》等；

纪念雕塑作品：

《辛亥革命元勋黄兴纪念铜像》（立于上海黄兴纪念公园）、《朱德总司令像》

（立于四川仪陇朱德纪念馆序厅）、《两弹一星元勋任新民全身铜像》（立于安徽

宁国市）、《胡愈之像》（立于浙江上虞市）等。

另还为众多著名人士诸如：巴金、周信芳、曹荻秋、高敬亭等人设计墓碑并创作肖像。

2001年创作《中共一大代表群像》（集体创作）立于浙江嘉兴南湖，

2009年雕塑作品《平民教育家陶行知》入选"国家重大历史题材美术创作工程"并

被中国美术馆收藏。

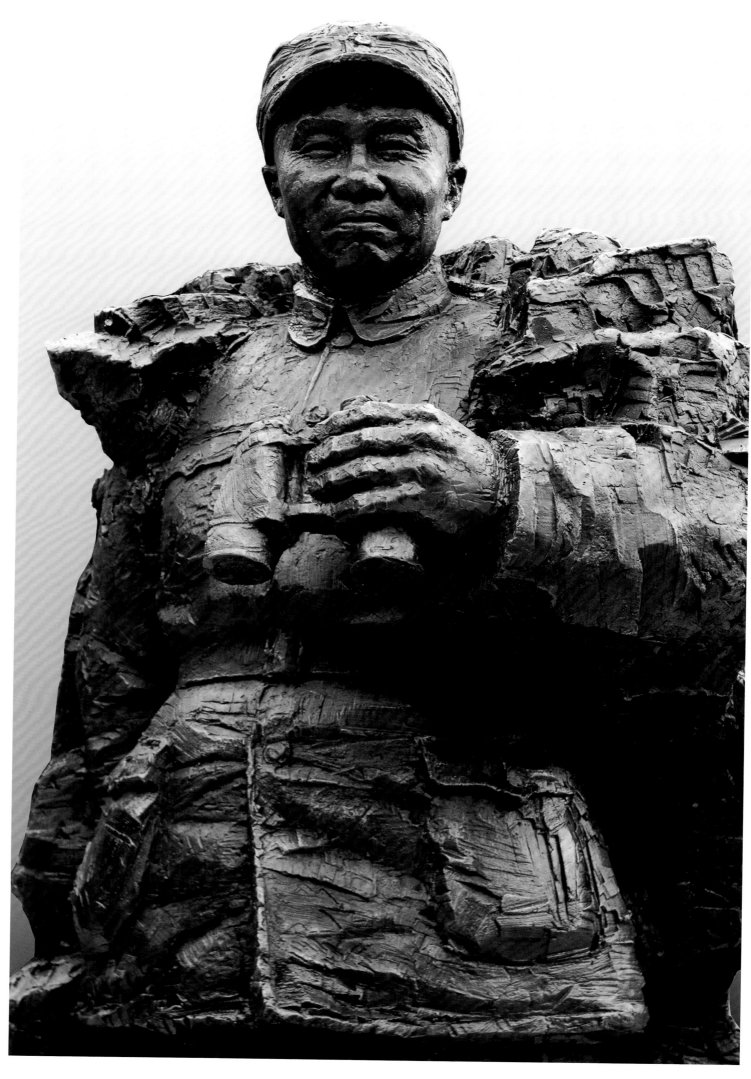

《朱德总司令》（局部）

玻璃钢仿铜／370cm×350cm×120cm／2006年

合作者：贺棣秋、董阳

置于四川仪陇朱德纪念馆

《来到红太阳升起的地方》
石膏
高90cm
1976年

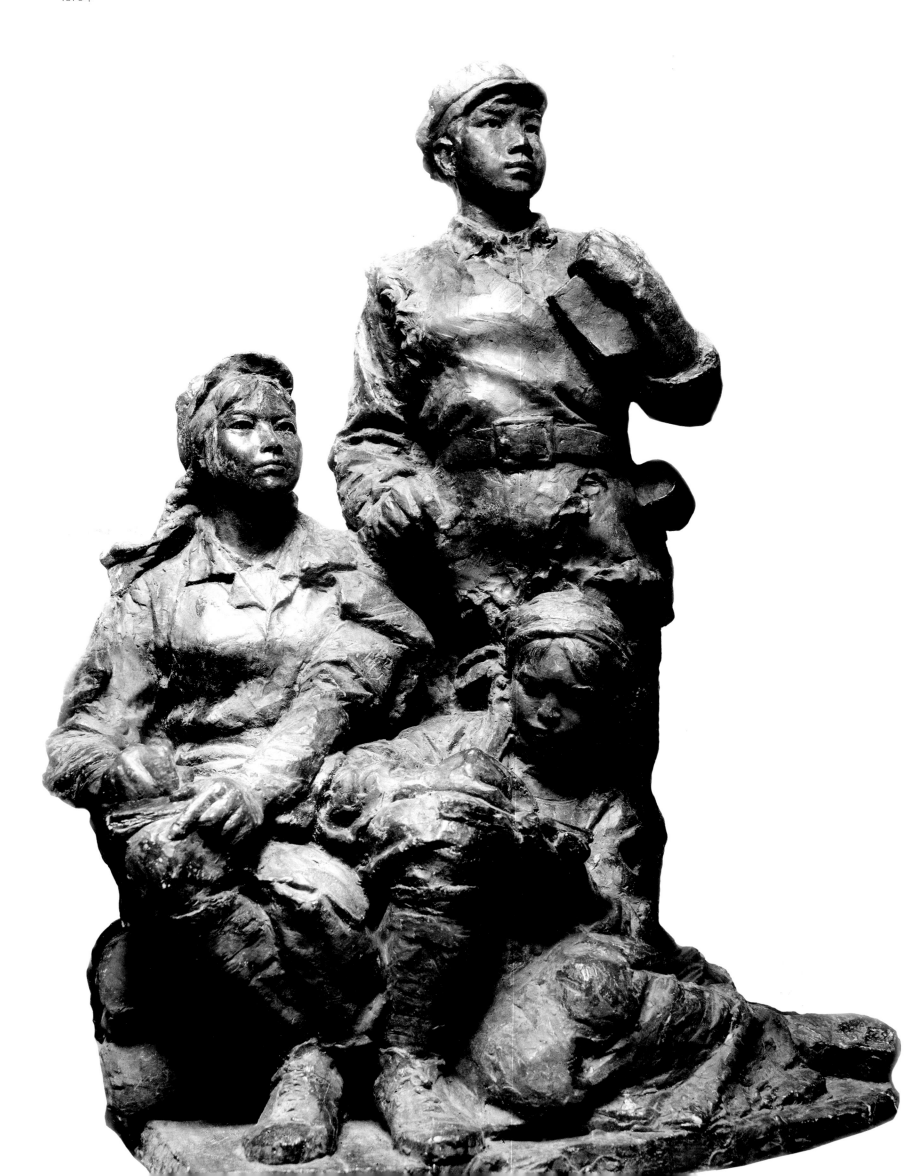

《邓小平像》
玻璃钢
100cm × 100cm
2004年
为邓小平诞辰100周年纪念展而作

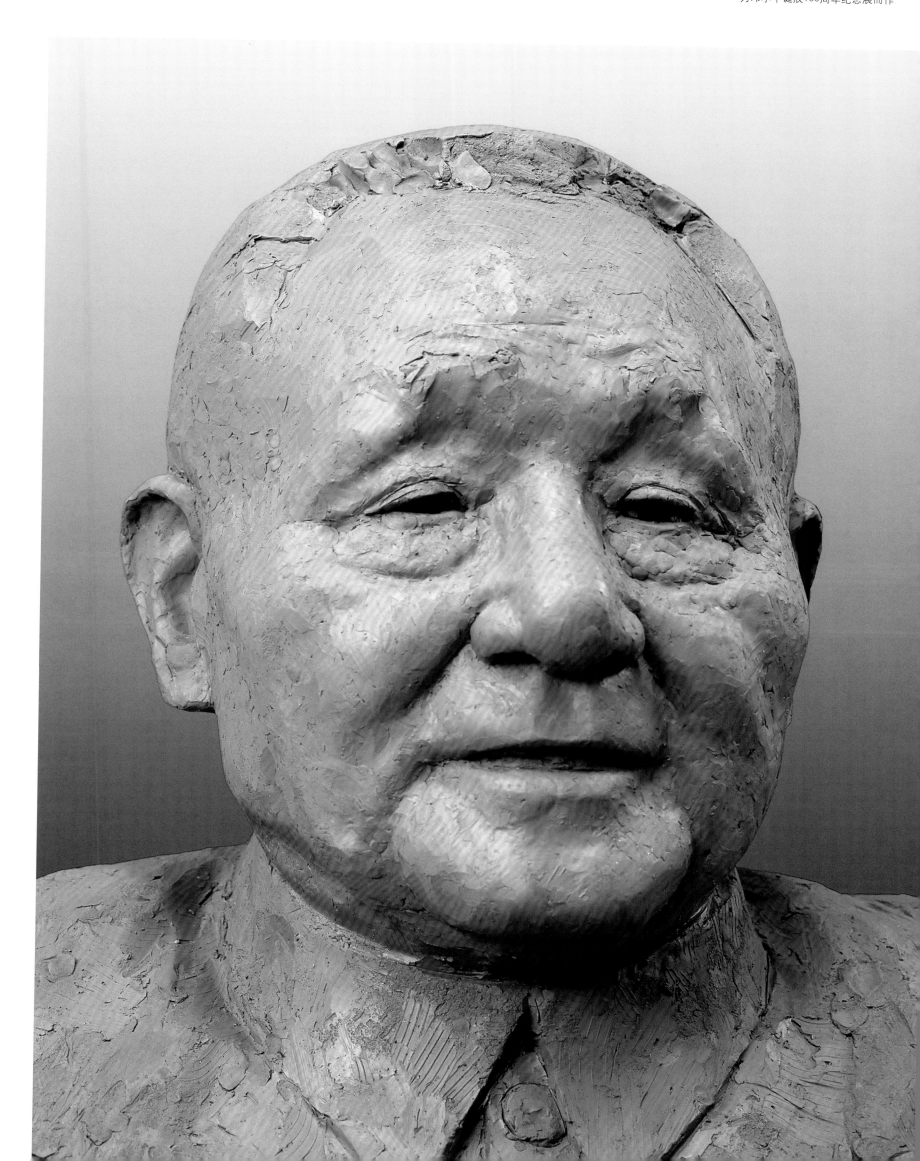

上海宝山革命烈士墓浮雕《战斗·胜利》
水泥、仿石
1400cm×250cm
1976年
作者：唐世储、东璧、齐子春

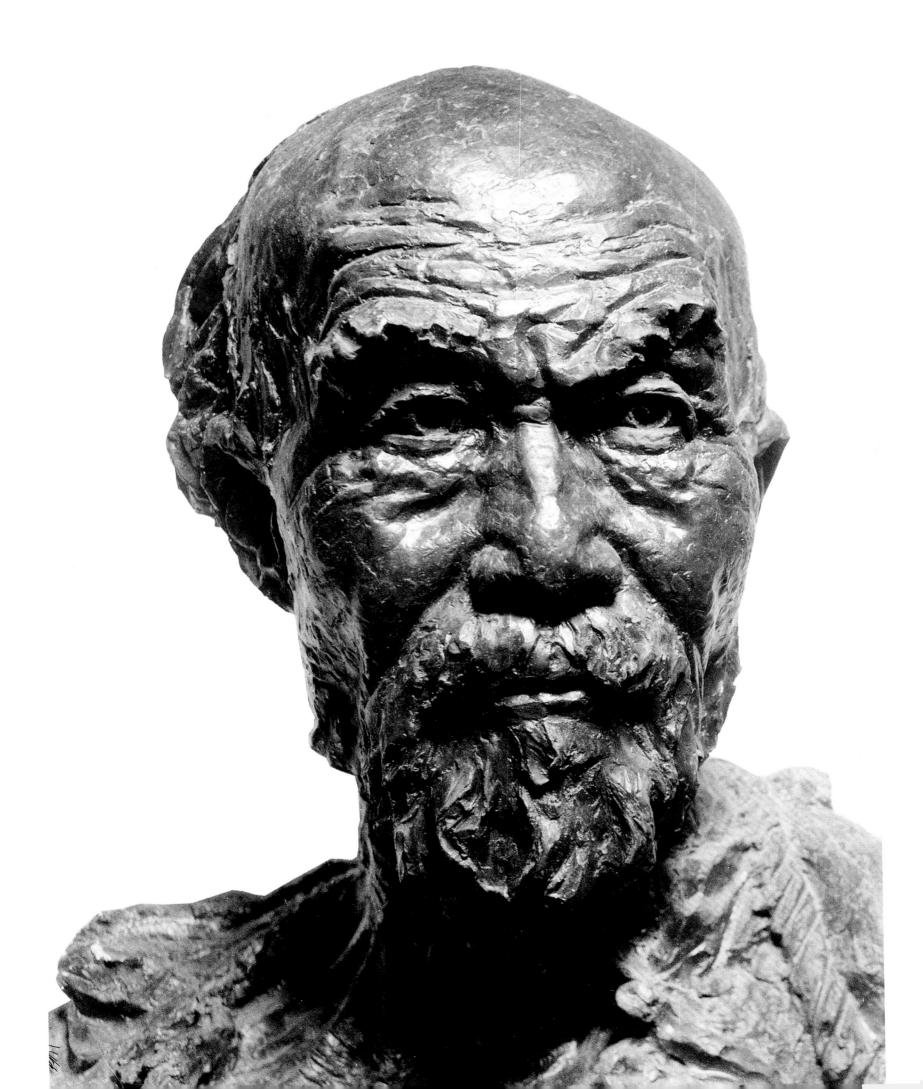

《红军战士的父亲》
石膏
高90cm
1975年

鲁迅小说人物肖像系列之一《孔乙己》
青铜
高30cm
1974年
上海鲁迅博物馆收藏

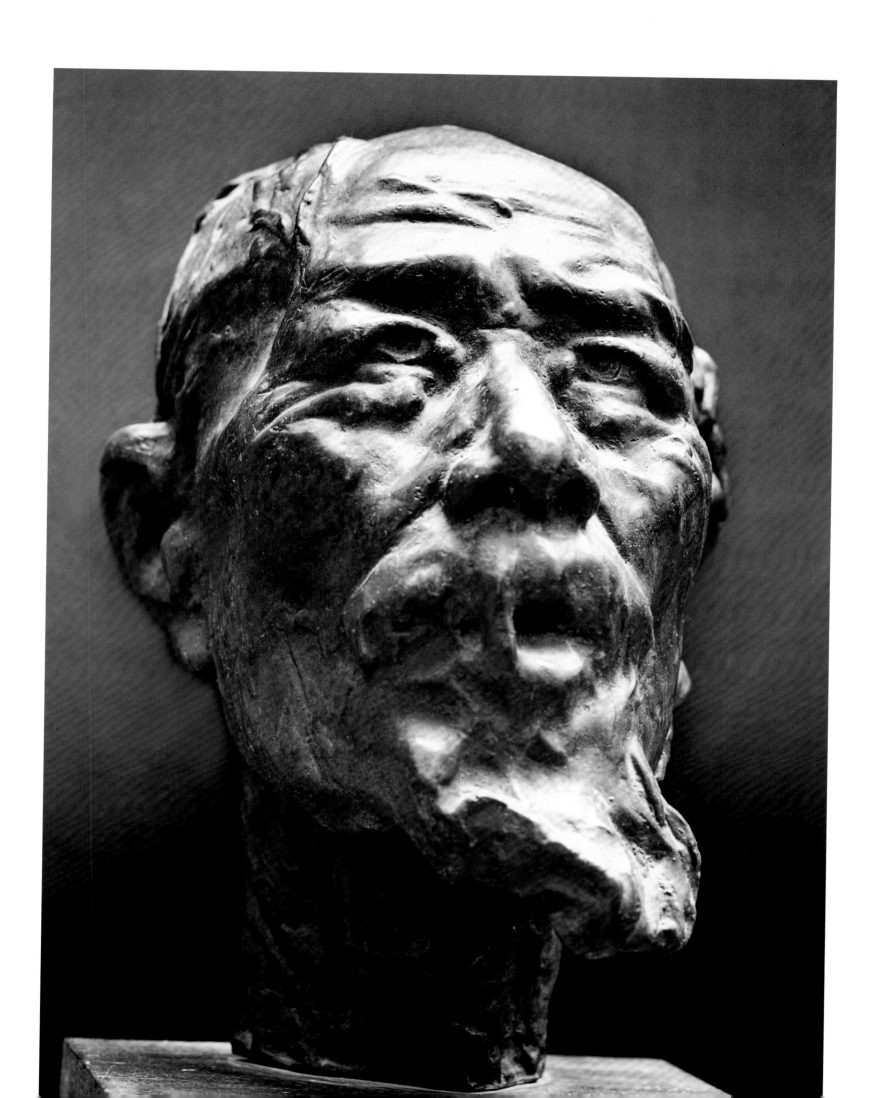

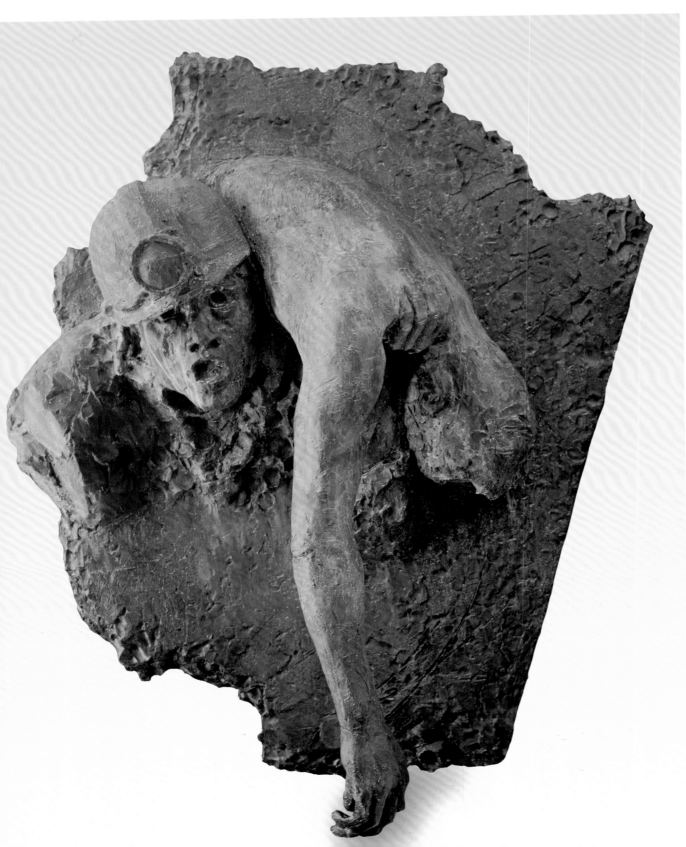

《黑洞》

玻璃钢

160cm × 110cm

2003年

入选第十届全国美术作品展

《盗火者》
青铜
80cm × 78cm × 50cm
1989年

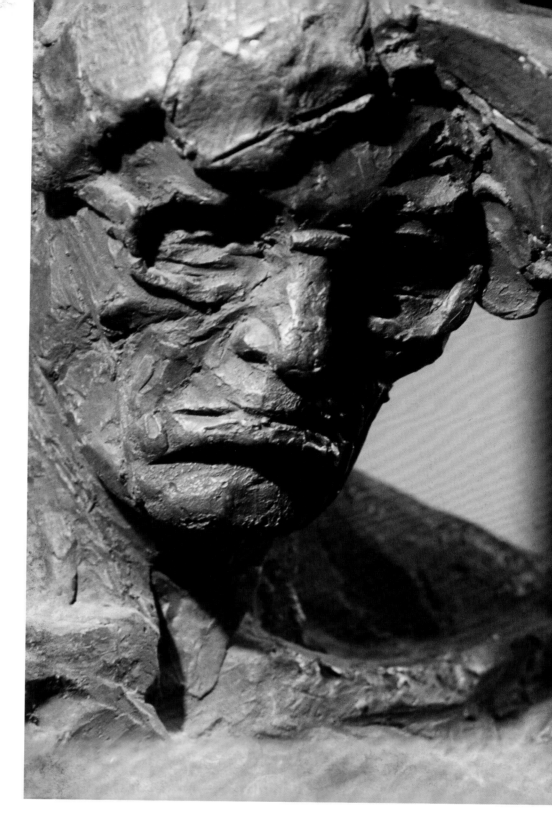

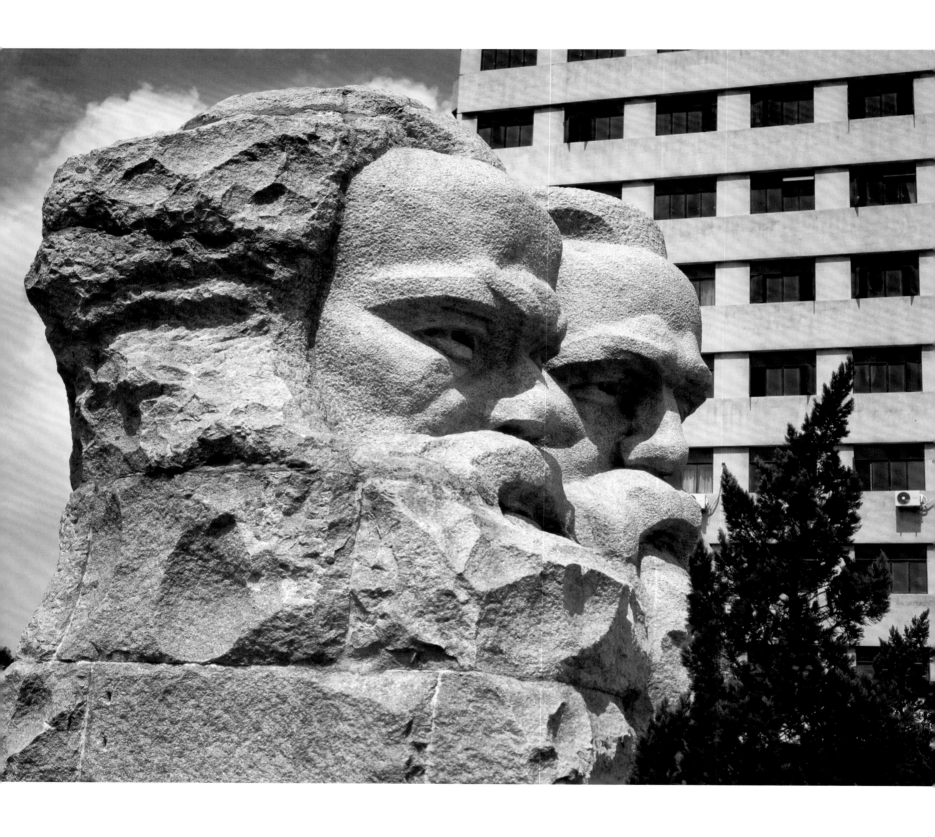

《马克思、恩格斯》
花岗岩
400cm × 420cm × 200cm
1994年
设计：唐世储
放大制作：唐世储、余积勇、曾路夫
置于上海中共市委党校

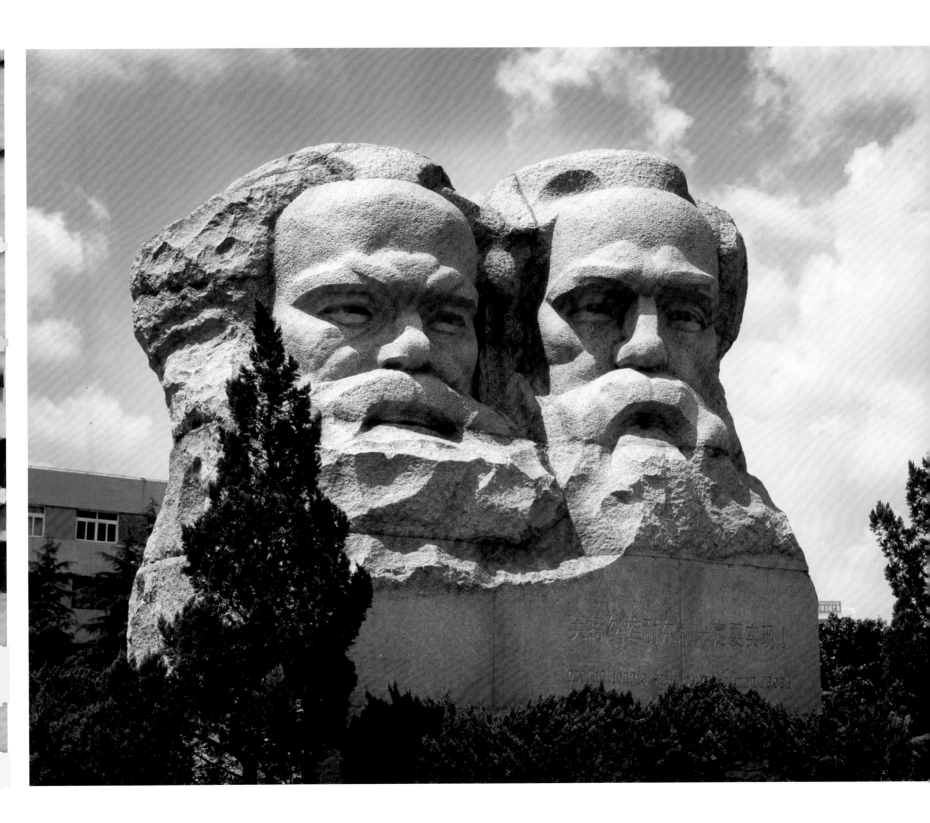

《把牢底坐穿》
石膏
1984年
为上海龙华革命烈士纪念园而作

《龙潭三杰》（钱壮飞、李克农、胡底）
合成材料、仿陶
400cm × 480cm × 150cm
2002年
上海国家安全博物馆收藏

《平民教育家——陶行知》
青铜
高200cm
2011年
上海美术馆收藏

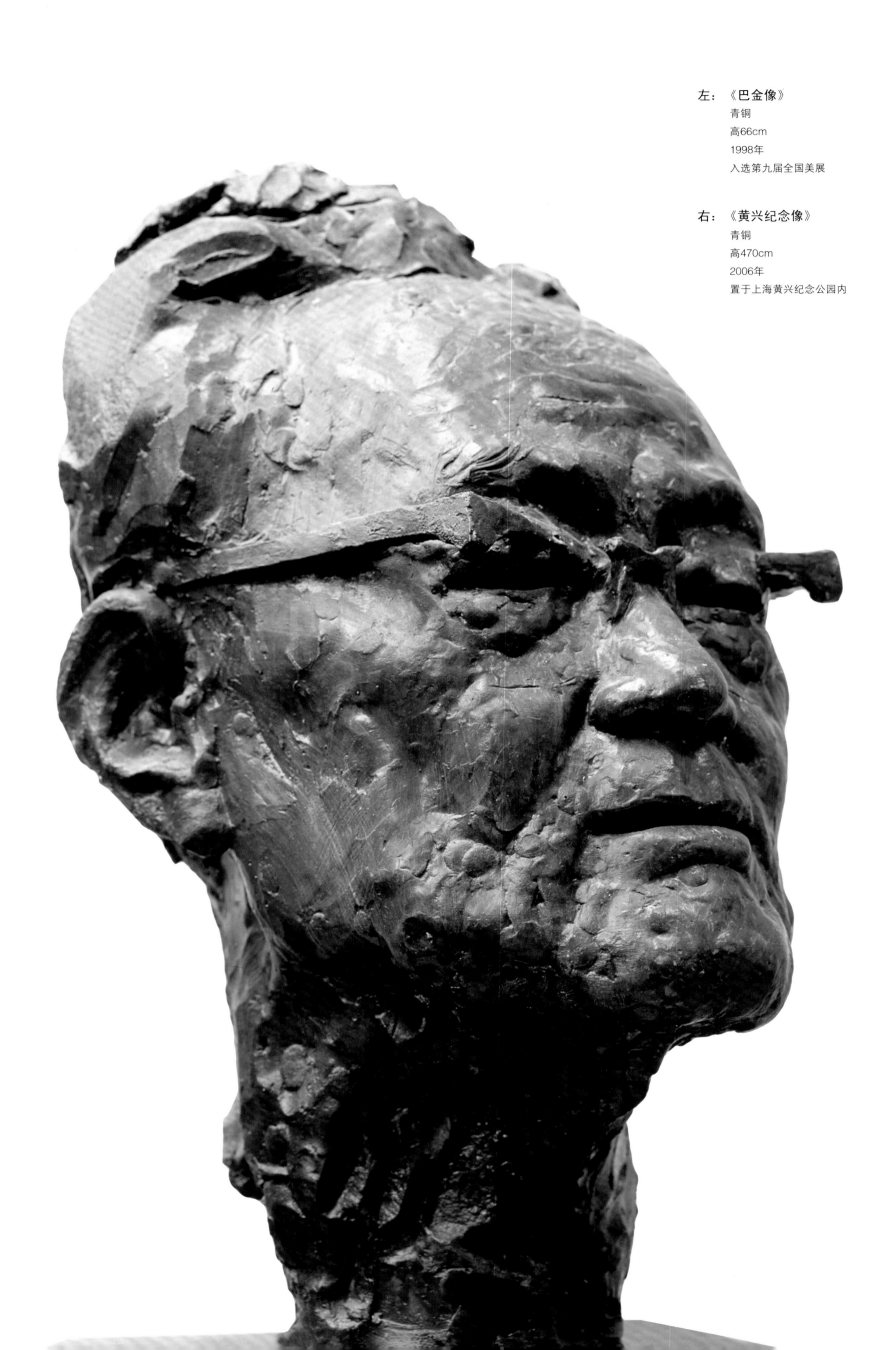

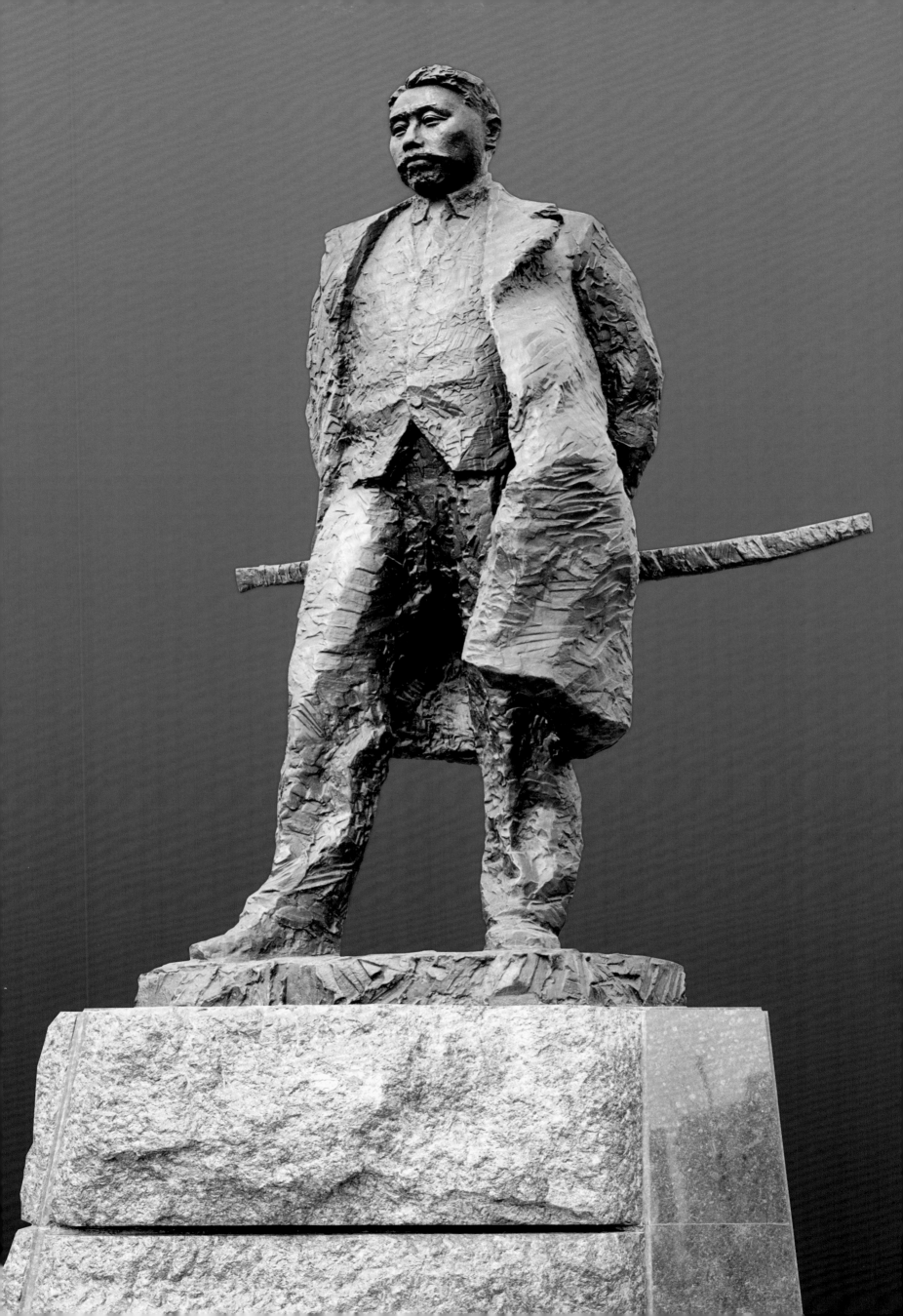

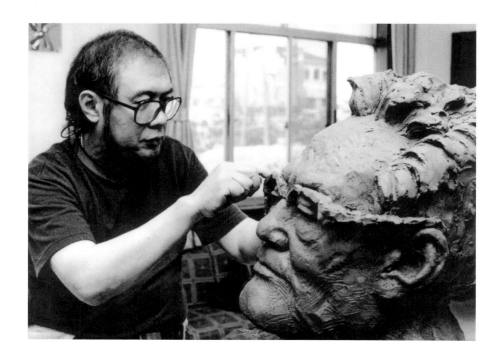

严友人

1943年生于上海，师从张充仁。

1965年毕业于上海美专雕塑系本科，

在上海油画雕塑院任职二十年。

1985年辞职成为职业雕塑家，

作品多为讴歌生命的题材，尤擅长肖像雕塑。

创办有上海严友人艺术工作室，

上海友人雕塑艺术工程有限公司。

《旋》 110cm × 110cm × 540cm／2005年

　　严友人的作品力求雕塑的大气魄，力避细节破坏整体。返璞归真，还雕塑以原始本真的面目。他反对奢华铺陈、繁琐罗列和刻意造作。

　　他把宇宙概念中不确定的未知数作为创作的追求境界，在虚无中有深沉音韵、智慧闪光。

　　严友人将西方的"法"与东方的"魂"结合起来，抛开物象之象，追求心中高蹈之象，从形而下的"法"攀升至形而上的"道"，摆脱对象物的束缚，追求"天知道"的释然开悟。

　　他努力探索开拓诗意雕塑的新语境，言简意赅，使雕塑成为意象的诗意雕塑。拙朴的外形富有深刻的内涵、观念和哲理。

　　严友人的雕塑中有萌动的羞涩，有希冀的期盼，有再思的沉痛，有遗憾的告别，有凝重的疑问，有躲闪的暗示。青春的躁动在清新的飘逸中渗透朦胧的欢愉……

　　严友人的作品大都透着一股清阳之气，总的感觉就是——在一切爱之上，还有着生死心切的自我生命意识，刻骨铭心、荡气回肠。

友人雕塑"十论"
You Ren's 'Ten Discussions' about Sculpture

——献给坚守严肃艺术阵地的写实主义雕塑家们
To all the realism sculpture artists who stick to serious art field all the time

导 言

首先声明，本论系专指经典传统意义上的写实论。

"形神兼备，精气到位，法理有度，道法自然"，这16个字是写实雕塑艺术入门之心诀，也是本论开宗明义的卷首语。它概括了一条写实雕塑艺术从无法到有法，再从有法化无法的艺术必由之路。为此，"友人雕塑十论"（以下简称"十论"）提炼出以下十个字：整、比、带、型、构、透、旋、气、舍、度，来指导写实雕塑，实践魂法结合得道，引领写实雕塑入门。

实践证明，得"十论"者，真艺术；离"十论"者，伪艺术。

一份稚拙的艺术感觉或具备小小天才条件者，涂鸦或许也能"形神兼备"，这是原生态的"无法"。雕塑艺术的灵光闪现，并不是写实雕塑家的真功力、真艺术，只有通过"十论"训练，才能达到"精气到位，法理有度"的"有法"。再由"十论"整合融汇贯通达到"道法自然"的境，从而上升到高层次的"无法"。

我们欣赏写实雕塑，通常说很有"味道"。所谓"味道"，其实就是人的直观知觉"味"和理性分析"道"魂法结合后的体会。

"味"，就是"魂"，就是"感觉"，就是情感流。"味而后滋，滋者品也"，"品"是交流，就是对写实雕塑总体结构和基本型体中的"魂魄"进行交流。

"道"，就是"法"，就是"道理"，就是逻辑流。它理智地抽象出雕塑实体中各种关系形成的客观存在的特性。

"味"是直觉和感受，具体表现在"精"、"气"、"神"三个方面，并由"十论"中的"气"贯通全部内容，形成情感流，最终交融为整体感，并从整体感上升到主观意识的整体观念。整体观念是写实雕塑艺术的"魂"，"魂"由"气"生，这个"魂"主宰着写实雕塑作品的"整体效果"。"味之思也，其神远矣"！古训"神思"，"神思"之妙，思接千载，视通万里，形象生成，悄焉动容，故云有滋有味，回味无穷，塑思于形、雕神入象。气韵生动，出神入化，源出于精，真情实性，极致入微。精气神和，一也！合也！

"道"是根本法度，它是对"关系"的认知（一般在第一感觉时即已获得）。认知主要通过带有哲理的逻辑流洗涤，然后再于对"关系"进行观察、分析、比较的过程中获得。对这个"过程"必须保持始终如一的积极态度，并以"准"为正确的表达方式，这种表达将通过"生活的真实"艺术再现为"艺术的真实"，这是根本的手段。即如毕加索所说："艺术家必须懂得如何让人们相信虚伪中的真实。"他的话表达了艺术真实要去伪存真。

"关系"全方位存在于对象物的实体与空间之中，"关系"无处不在。所有的艺术元素都只因相互存在着"关系"，才有其自身存在的意义。

"关系"使艺术作品迸发出的"情感流"和"逻辑流"恣意流淌，使"艺术的真实"获得生命力，这就是魂法结合的结果。

给一个提醒！"关系"存在于写实雕塑多个方面，并由"分寸感"（即"度"），规范在"法度"的"认知"中：关系于精准度，关系于三维度，关系于比较（对比）的结果（指掌握"关系"必定通过观察比较来达到），关系于虚实贯气的神韵和情感流，关系于位置（三维空间的深度、宽度和高度；比例、动态和

结构；实体与空间），关系于结构（间架结构、解剖结构、心理结构），关系于基本型（自身型体内部构成的最基本关系以及与占有空间形成空实对比的关系），关系于素描感（明暗、对比、虚实、空间感、立体感、体积感、量感、力度、透明度），关系于色彩（调子、冷热、互补、基调等），关系于肌理（枯湿浓淡、硬软粗细、虚实表象、质感、贯气等），关系于取舍得失，关系于"度"的掌握（分寸感），关系于魂法。

通过"味道"品赏体会写实雕塑艺术，可谓一种通俗易懂的提示。"味道"从"味"着眼，从"道"入手，"整体"主宰着"关系"。"魂"主宰着"法"，"魂"与"法"一旦交融，势必升华成一种主客体共鸣的"情感流"，这是一种由"气"贯通、在"十论"中如行云流水般倾泻的"激情"，给予艺术作品以无限的生命力。我们可以从罗丹的人体雕塑中品咂到生命力与激情，他作品中的每一处似乎都在跳动、都在呼吸、都想说话。米开朗基罗的雕塑除了他解剖精深，更有其执著崇尚生命并充满热爱和向往的情感，那就是"味"，就是气韵贯穿于一体的情感流驱使魂魄游走于整体之中，并决定着关系的发展变化，使艺术生命永远琢磨不透却又始终鲜活，永放光彩。

"魂"游走在"十论"中，与"法"结合，还能使其内在的因果关系合成有意志、有内在逻辑的逻辑流。这样的作品能使人"疑"，其含蓄的"暗示"层出不穷，给出了无限的想象空间。而这一切美妙的所以然，在于具有逻辑暗示的"节点"都是从"关系"生成，由"关系"延伸，至"关系"到位。

综上所述，我们通过"味道"得到了两个关键词："整体"和"关系"。整体就是"味"，"关系"就是"道"。这两个关键词是"味道"里的主要矛盾："整体"是矛盾的主要方面，"整体"始终支配着"关系"。如果有朝一日矛盾双方互换，成了"关系"破坏"整体"，那就是釜底抽薪了，原来那件艺术作品会变得面目全非，产生本质变化，成了另外一回事。这种艺术创作中所谓的"偶然所得"，不在本论训练范畴之列。

本论讲究形式，非唯形式，重视观念开拓，不搞观念游戏，立足求真务实，和合善美一体，完成经典传统意义上的写实论。

"整体"和"关系"是上文所述"十论"入门之匙。通过"味道"之说，意在方便学者抓住入门之匙，贯彻"十论"精神，整合融汇贯通"十论"，掌握"十论"以领悟"形神兼备，精气到位，法理有度，道法自然"十六字心诀之真谛，到达魂法结合的高层次彼岸。

小艺悦人，大艺撼人。情感流和逻辑流的交融互动，是魂法结合的高级形式，它给予写实雕塑永远的生命力，使写实雕塑成为永恒的艺术。

[文] 严友人

2011.10.1

147

《孔子》 高53cm／2004年

《老子》 高53cm／2004年

《弘一法师》 75cm×55cm×125cm／2006年

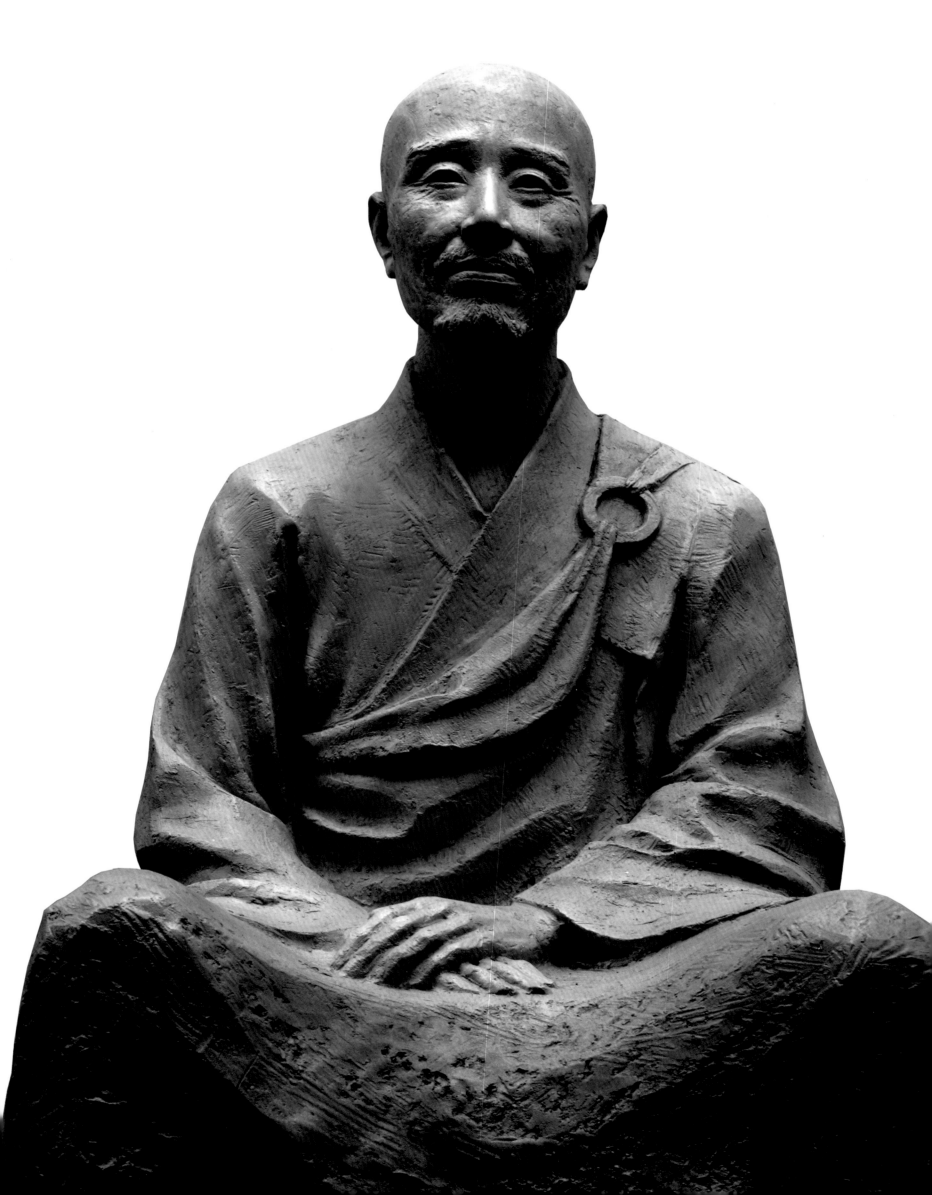

《黄佐临》 65cm×40cm×75cm／1995年

《再思——世纪良知巴金》75cm×50cm×75cm／2005年

《飞天浮云》 130cm × 50cm × 80cm / 1998年

《春》 高85cm / 2007年

《夏》高85cm / 2007年

《情侣》铜120×150×145cm / 2003年

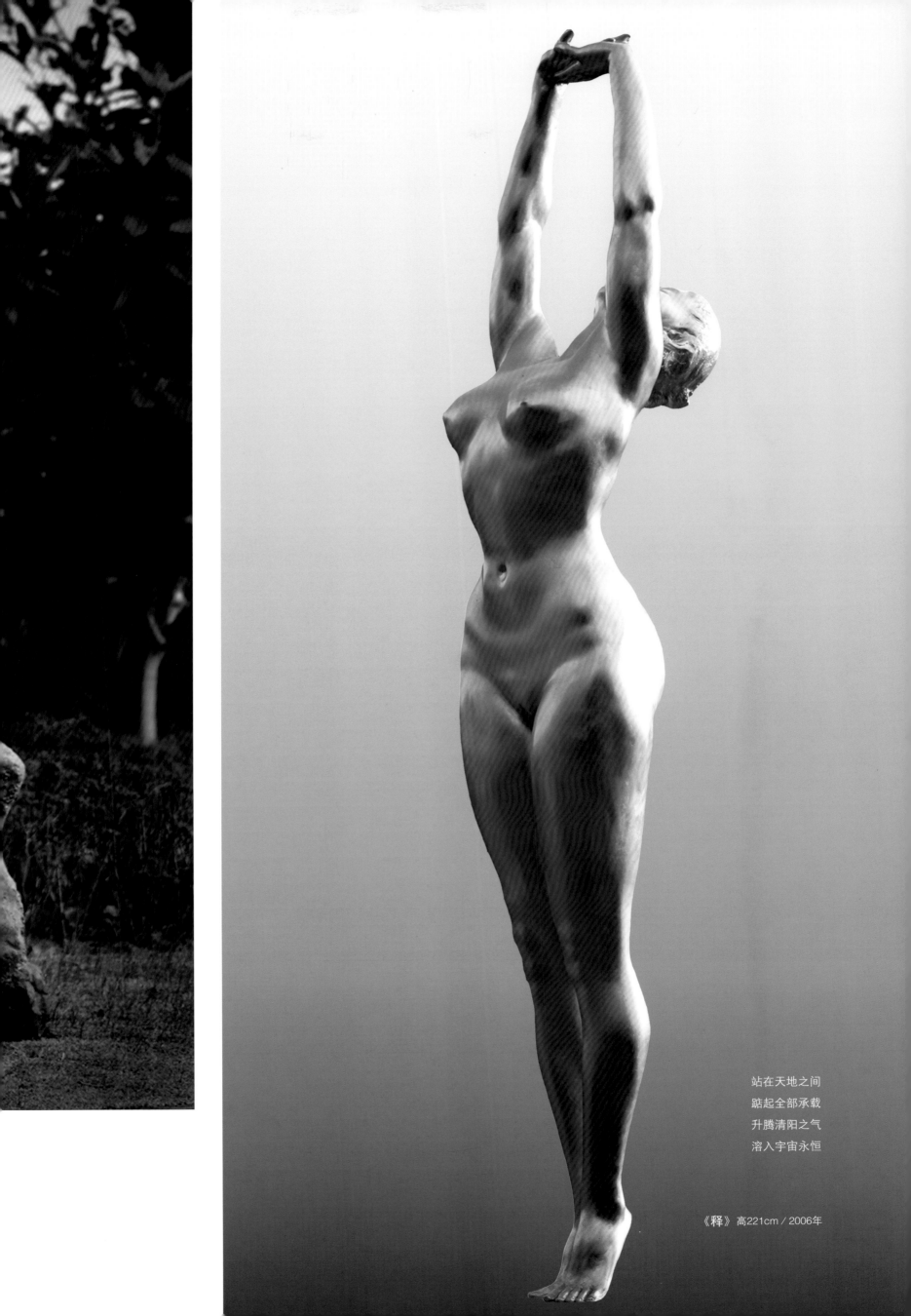

站在天地之间
踮起全部承载
升腾清阳之气
溶入宇宙永恒

《释》 高221cm / 2006年

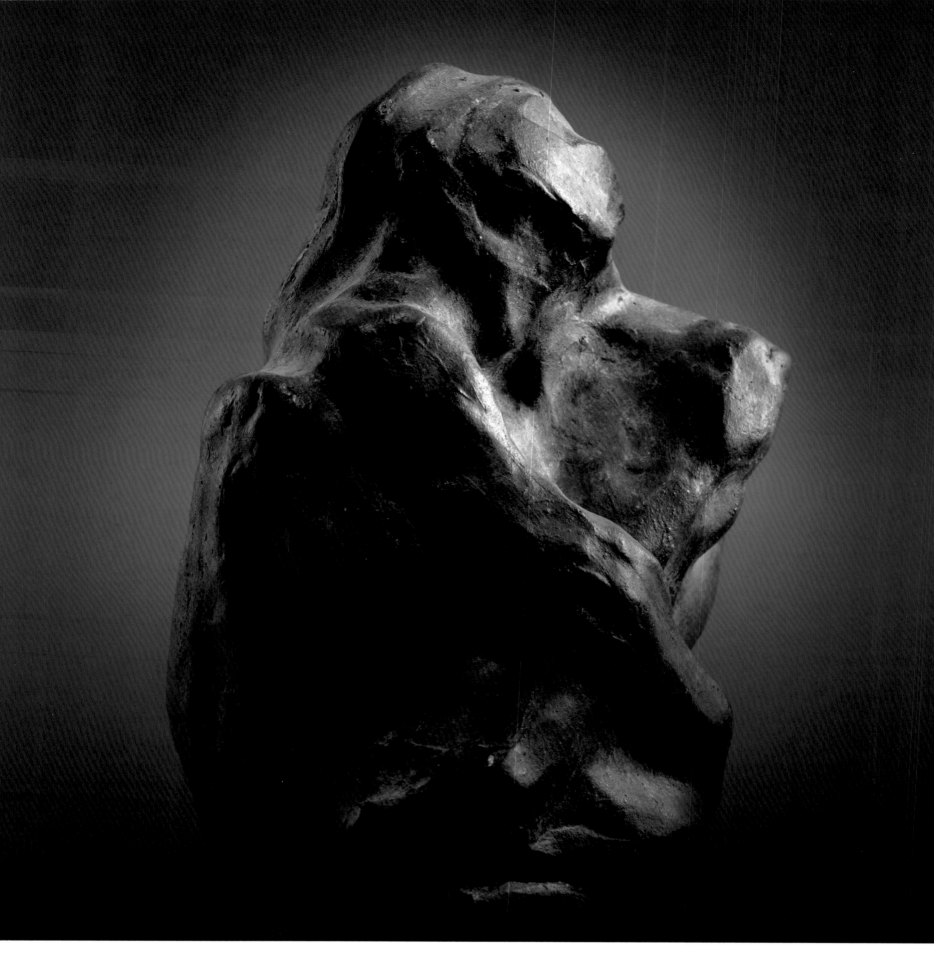

《噬》 30cm×20cm×44cm / 1981年

　　"噬"——神农架野人，这是主观幻想的产物，作品的悲剧色彩具有十分丰富的意蕴。野人龇牙咧嘴地咬住自己的肩膀，显示出面对文明压力下的焦灼不安。那种与文明远离隔绝的日子将被终止，人类文明的包围圈日趋缩小，朦胧的下意识驱使"野人"与其被毁不如自毁。"野人"的自我吞噬，是文明对野蛮的必然吞噬，人类在推动文明发展的同时又在不断地异化自己。

　　"噬"揭示了文明与自然间内在的矛盾，人类在自然中更新和变革，既改变了自然、发展了自身，也破坏了自然、异化了自己。这就是人类聪明和愚蠢的两面：人类再醒悟也摆脱不了的就是——要回归自然，然而又回归不到自然。

爱——是给予，是吞没，是升华；
爱——在欢娱中包含着自我消解的悲剧。
浑厚团壮的石块，
层层叠叠的肌理，
风化的石纹刻下了道道历史的痕迹。
一种不敢承认的欺骗和真诚；
一种千百年的身心相敌；
一种无奈追求的轮回；
轮回了多少万年！
能从执著中获得解脱吗？
我的天……

《天》 50cm×30cm×62cm ／ 1980年

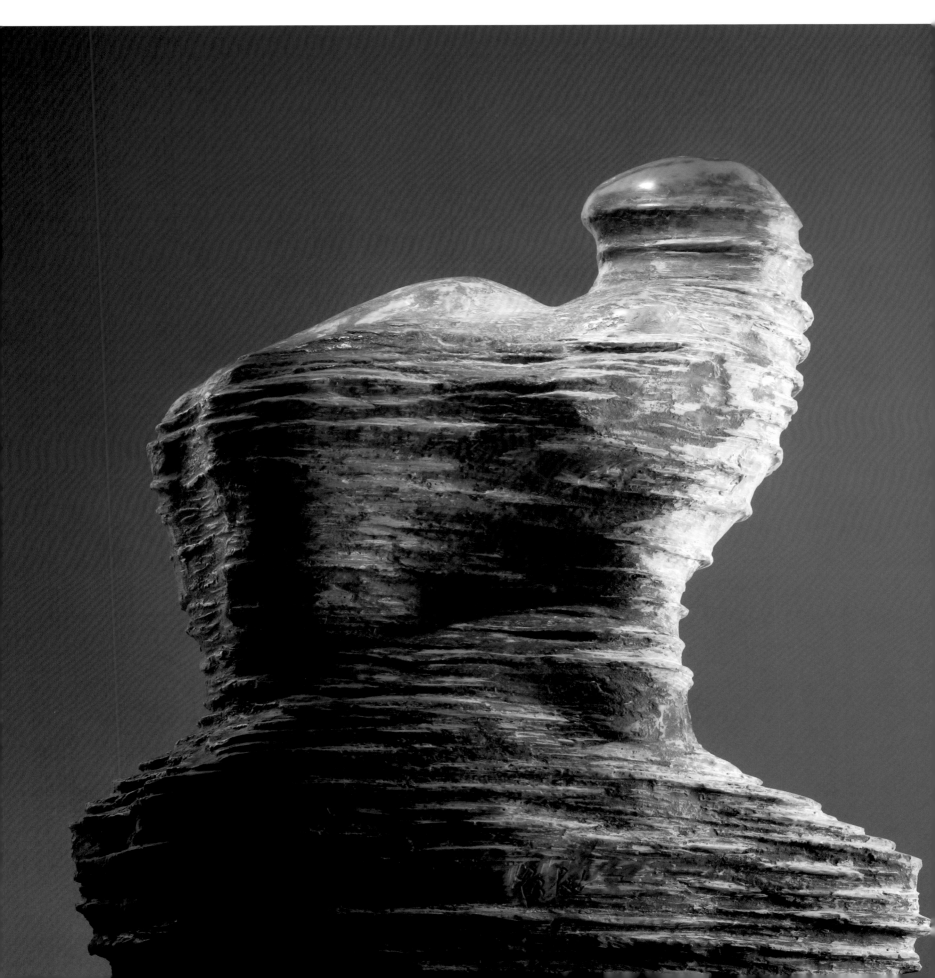

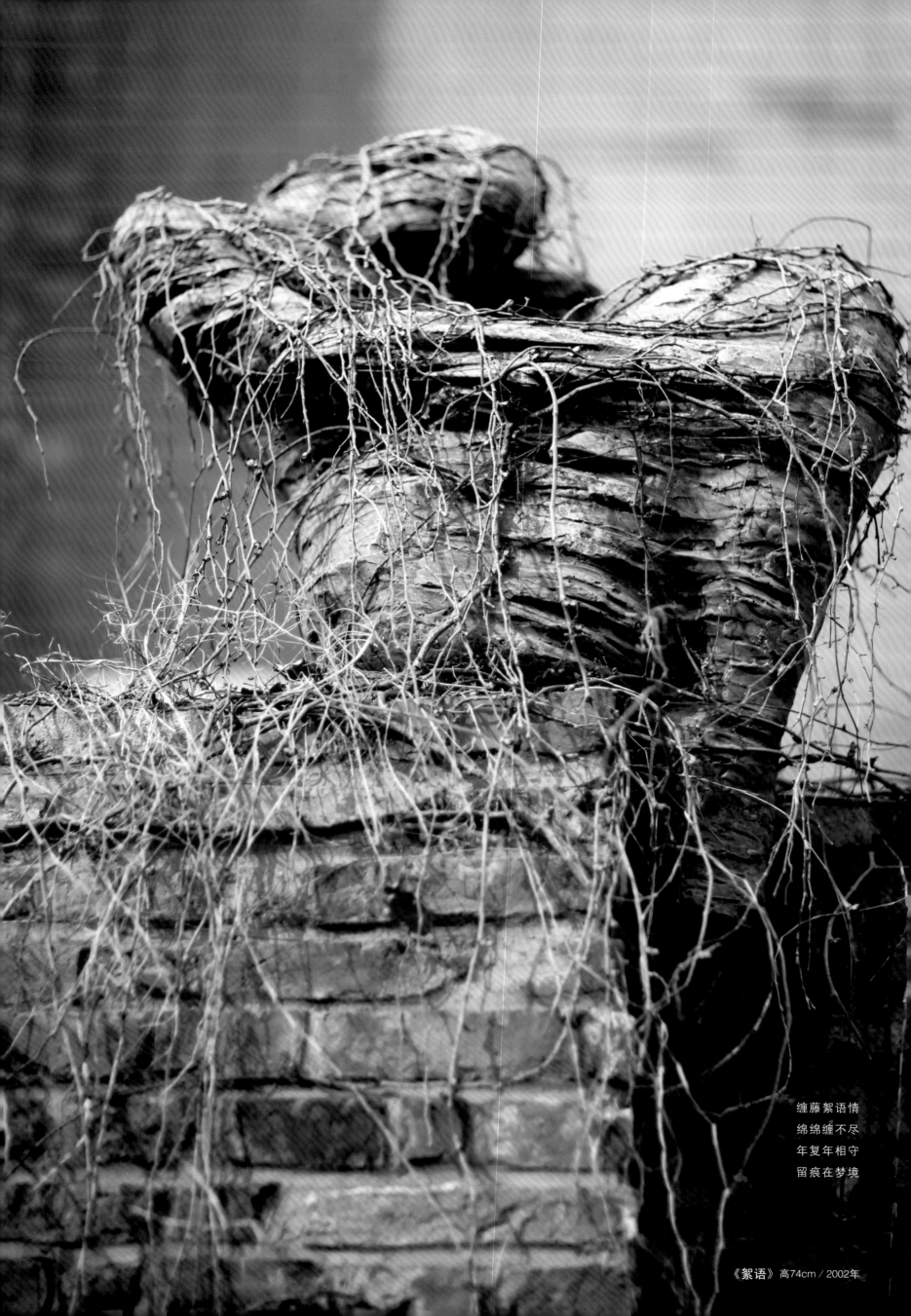

缠藤絮语情
绵绵缠不尽
年复年相守
留痕在梦境

《絮语》 高74cm / 2002年

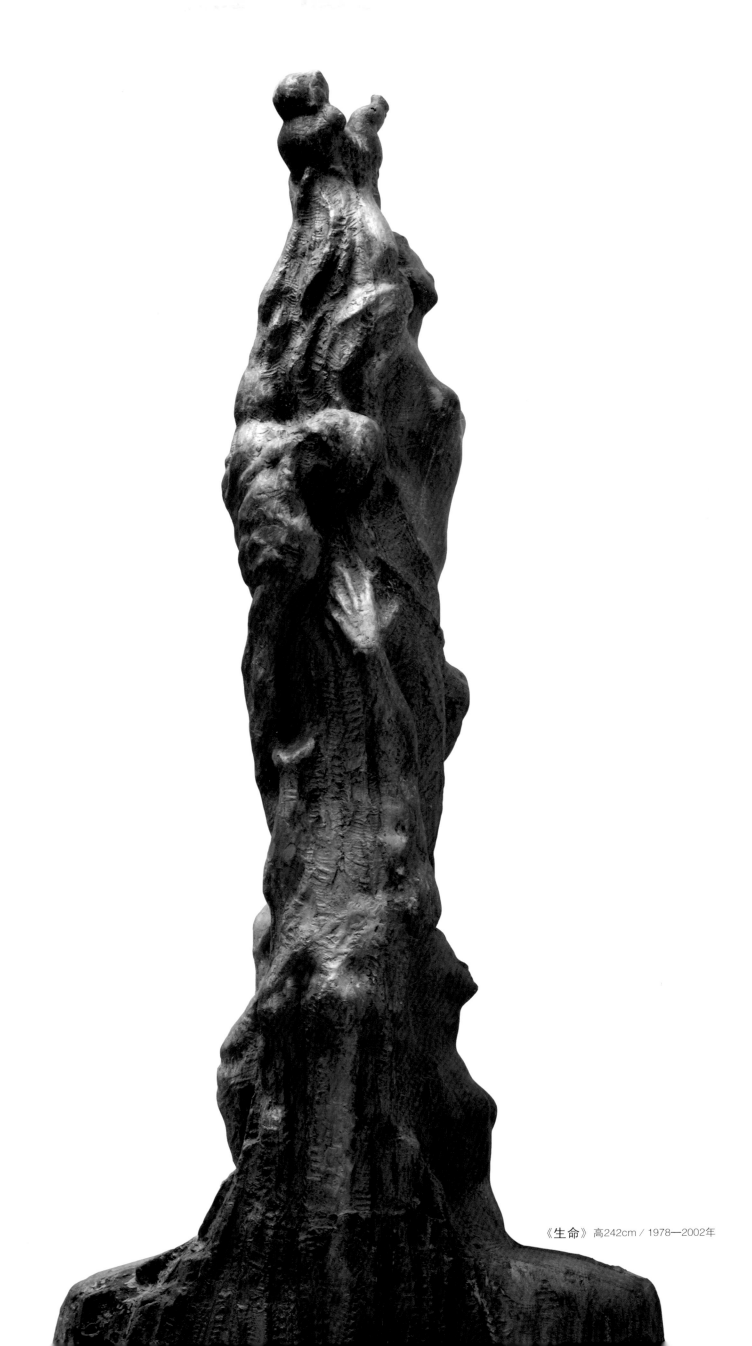

《生命》 高242cm ／ 1978—2002年

2011年6月于列宾美术学院前

李 学

生于1946年，

国家一级美术师，资深雕塑家、画家。

中国美术家协会会员、中国雕塑学会会员，

全国少数民族协会理事，

中国煤矿文联理事，美协雕委会主任，

中国大众文学学会理事，

城市公共艺术研究中心专家委员，

《中华盛世》杂志艺术总监，

民革中央《团结报》顾问，

宋庆龄基金会海南文昌名誉主席，

鹤壁市人民政府文化艺术顾问。

主要雕塑作品：

《宋庆龄》立于海南文昌宋氏祖居广场；

《白求恩》立于中国人民抗日战争纪念馆；

《鲁迅》分别立于北京鲁迅博物馆、日本东北大学；

《周而复》立于中国现代文学馆；

《方国瑜》立于云南丽江方国瑜纪念馆；

《普济大师》立于五台山龙泉寺；

《精卫填海》立于吉安庐陵文化生态园中心广场；

表现司法鼻祖皋陶的《法魂》立于温州瓯海人民法院等。

油画《国魂》被毛主席纪念堂收藏，

水粉画写生在中国美术馆举办个人展览，

论文及美术作品多见于《人民日报》及其海外版。

出版有：

《李学雕塑随笔》、《李学水粉写生画集》、《李学诗集》（十部）、小说《追梦》、《水中花影移》、《李学短篇小说选》、《李学纪实文学集》、《李学写意百鹰图》、《李学雕塑、油画、国画、水粉画作品选集》等多部专著，均由人民美术出版社、中国文联出版社、人民文学出版社等出版。个人事迹载入《世界名人录》等多部大型辞书。

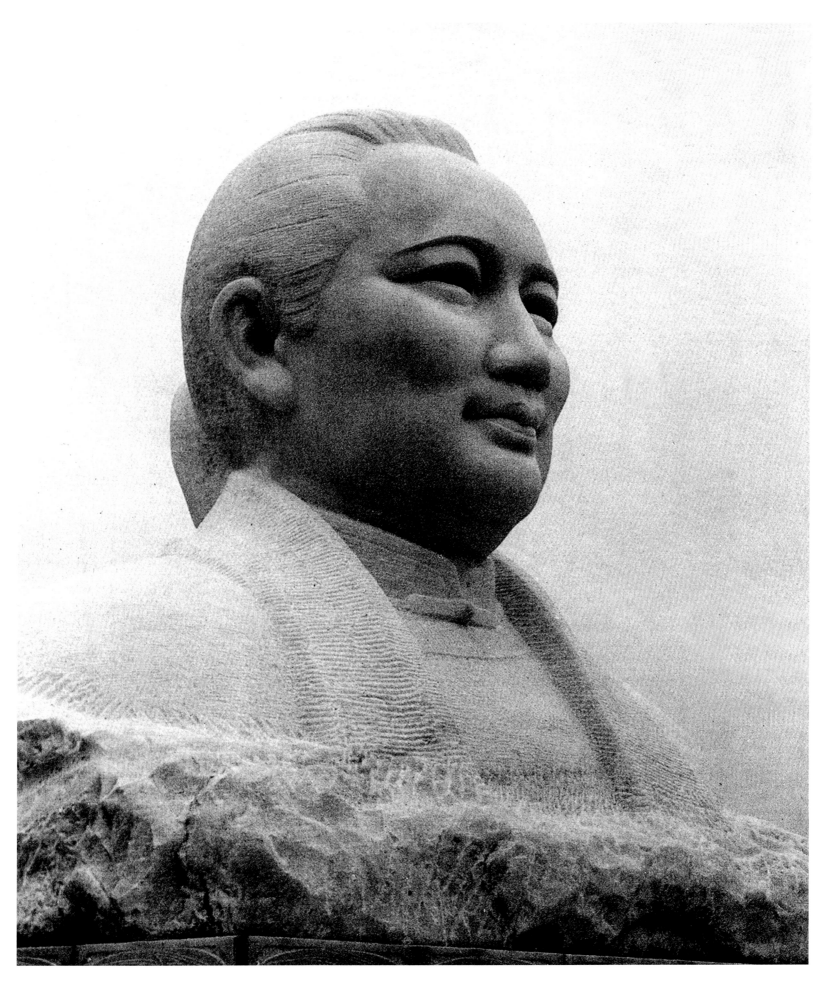

《中华人民共和国名誉主席——宋庆龄》
1991年在海南文昌宋氏祖居广场落成

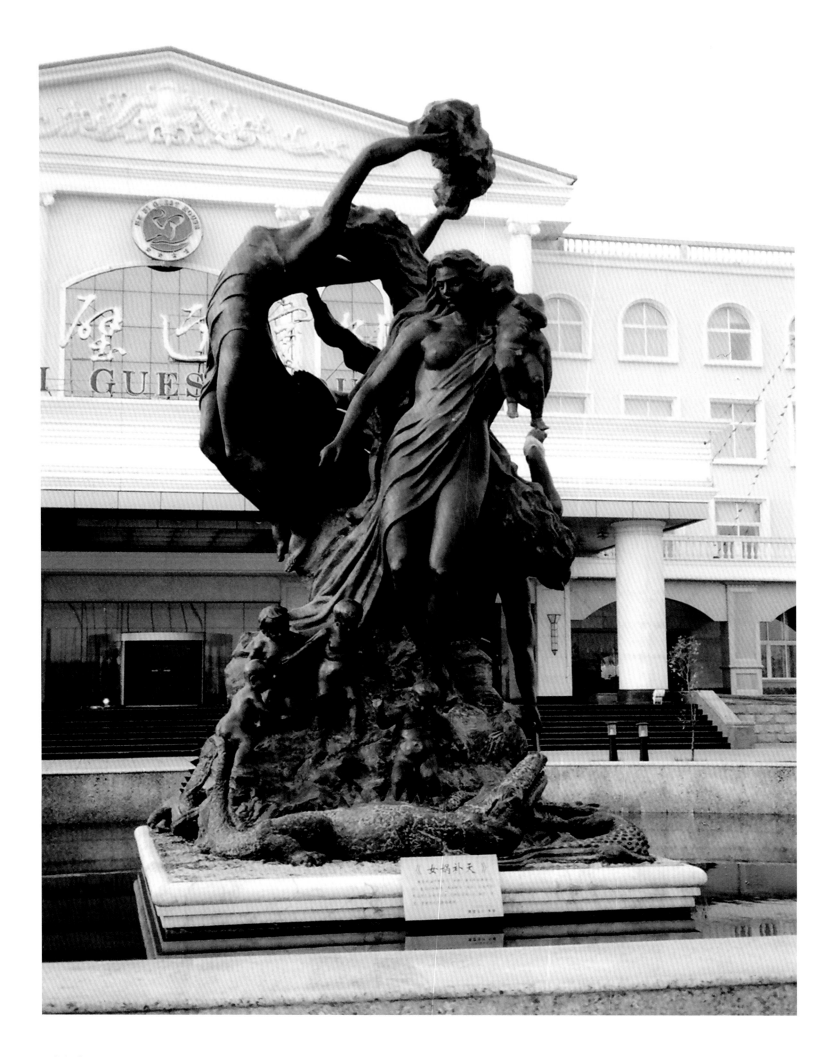

《女娲补天》

青铜／2004年

置于河南鹤壁

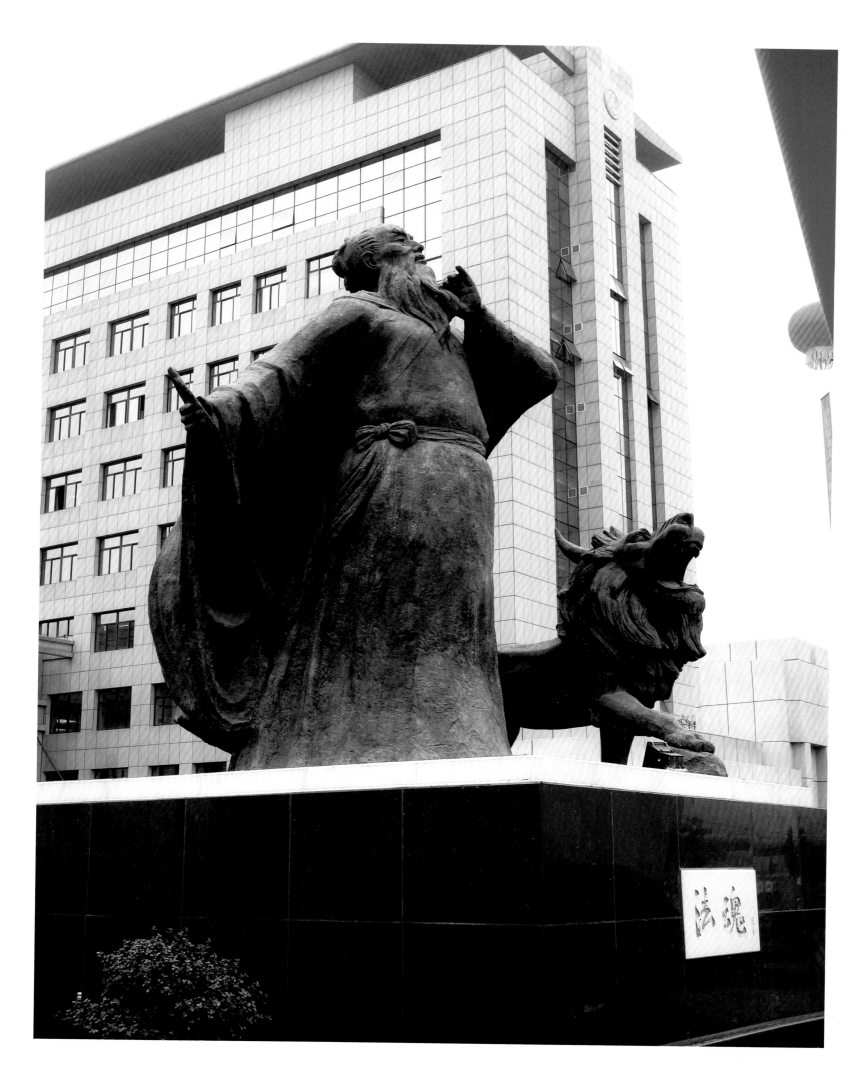

《法魂》
青铜／2011年
置于温州瓯海人民法院

《易经的起源》

青铜 / 2007年

置于河南鹤壁

《精卫填海》
青铜／2011年
置于吉安庐陵文化局生态园

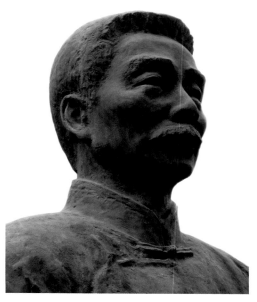

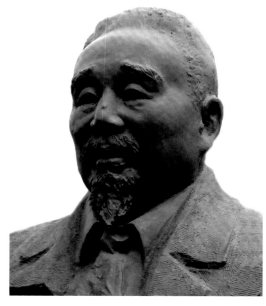

《白求恩》铜／2005年　置于中国人民抗日战争纪念馆

《鲁迅》青铜／2007年
置于鲁迅博物馆、日本东北大学

《江树峰》青铜／1994年　置于北京

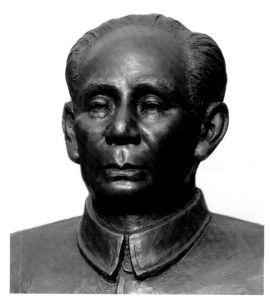

《周而复》汉白玉／1995年　置于中国现代文学馆

《维纳》汉白玉／1995年

《方国瑜》青铜／2005年　置于云南丽江方国瑜纪念馆

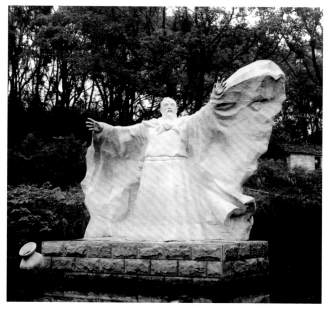

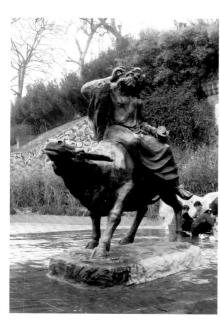

《天钓》汉白玉／2003年　置于江西吉安

《雄鹰》青铜／2005年　置于河南鹤壁

《老子》青铜／2005年　置于江西吉安

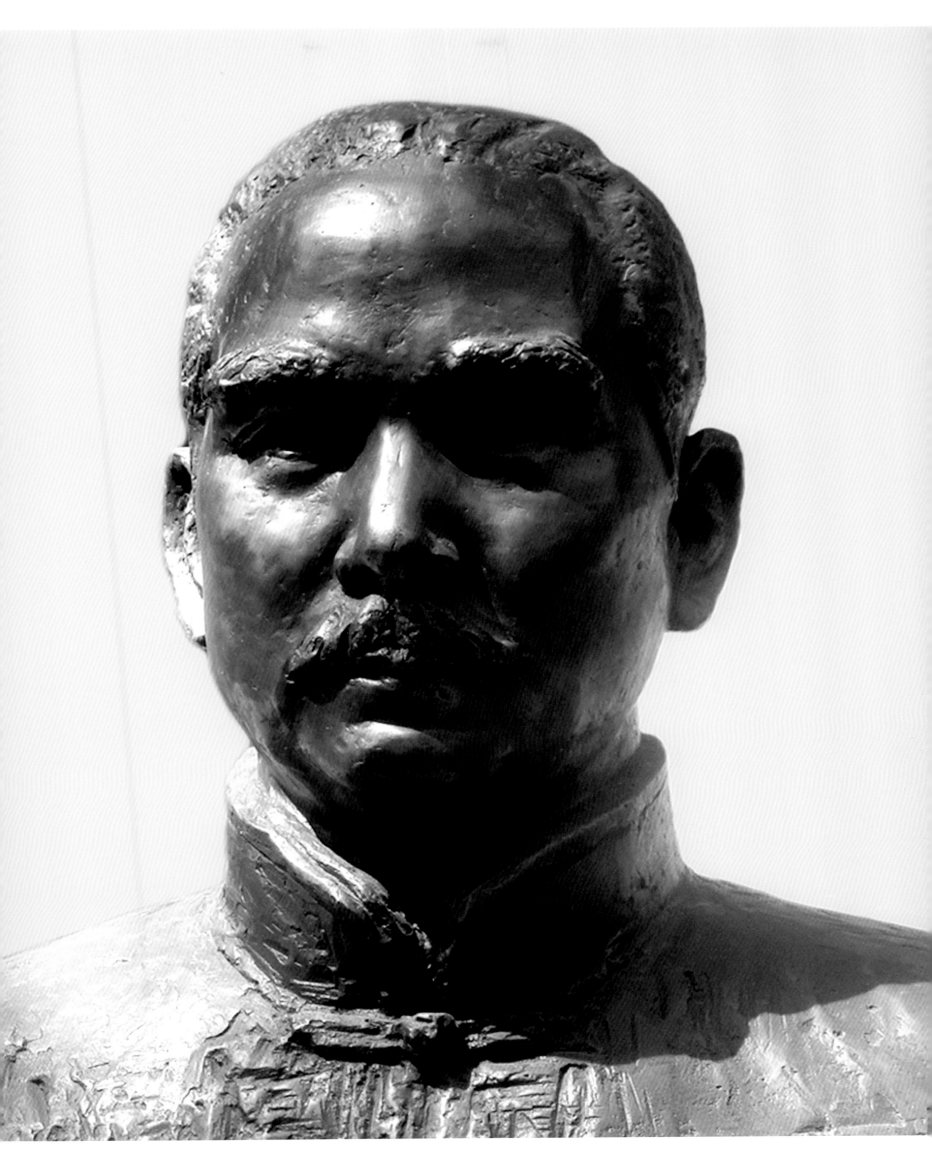

《孙中山》青铜／1993年

黎 明

1957年出生于湖南长沙。

1981—1988年就读于广州美术学院雕塑系，获硕士学位并留校任教，

1996—2000年担任广州美术学院雕塑系主任，

1999—2000年赴欧洲游学。

2000—2004年任广州美术学院副院长，

2004年至今任广州美术学院院长。

广州美术学院教授、校学术委员会主任，

中国美术家协会雕塑艺术委员会主任、中国美术家协会理事，

中国雕塑学会副会长，

中国国家画院雕塑院副院长，

广东省美术家协会副主席、雕塑艺术委员会主任，

广东高校美术与设计教育专业委员会会长。

主要学术成就：

1984年作品《天地间》入选"第六届全国美术作品展"；

1989年作品《浪潮》入选"第七届全国美术作品展"；

1990年作品《崛起》获"第二届全国体育美术作品展"特等奖，被国际奥林匹克委员会收藏；

1993年作品《圣火》获"第三届全国体育美术作品展"铜奖，被中国奥林匹克委员会收藏；

1994年作品《龙脊》获"第八届全国美术作品展"优秀作品奖；

1999年作品《解放》获"第九届全国美术作品展"优秀作品奖；

2004年作品《一线》获"第十届全国美术作品展"铜奖；

2005年作品《人墙》获"第六届全国体育美术作品展"一等奖，被中国奥委会收藏；

2007年作品《邓小平在联合国大会上的发言》入选"国家重大历史题材美术创作工程"；

2008年作品《旋律》安置于中国国家大剧院；

2009年大型作品《青年毛泽东艺术雕塑》安置于长沙橘子洲。

主要荣誉：

1991年获广东省高等教育系统"教书育人先进个人"荣誉称号（广东省高等院校工作委员会、高
教局、教育工会授予）；

1991年获"广东省优秀青年知识分子"荣誉称号（广东省委组织部、团省委授予）；

1993年获"广东省优秀青年"荣誉称号（广东省团省委、全国青年联合会授予）；

1996年获"首届广东省优秀中青年文艺家"荣誉称号（广东省委宣传部、省文联等授予）；

1997年获"跨世纪之星"荣誉称号（广东省委宣传部、文化厅授予）；

2005年被批准为享受国务院政府特殊津贴专家。

《龙腾》

综合材料 ／ 2010年

广州亚运会藤球馆雕塑

左：《解放》
青铜／高220cm／1990年
置于广州雕塑公园

右：《青年毛泽东艺术雕塑》
花岗岩／8300cm×4100cm×3200cm
2009年
置于长沙橘子洲

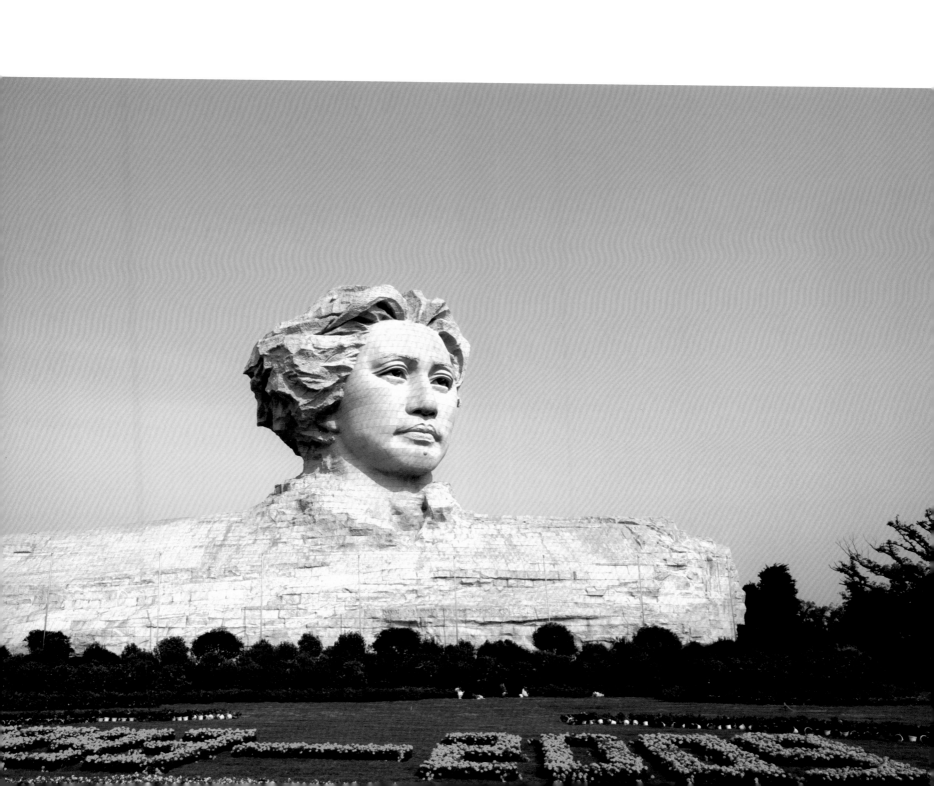

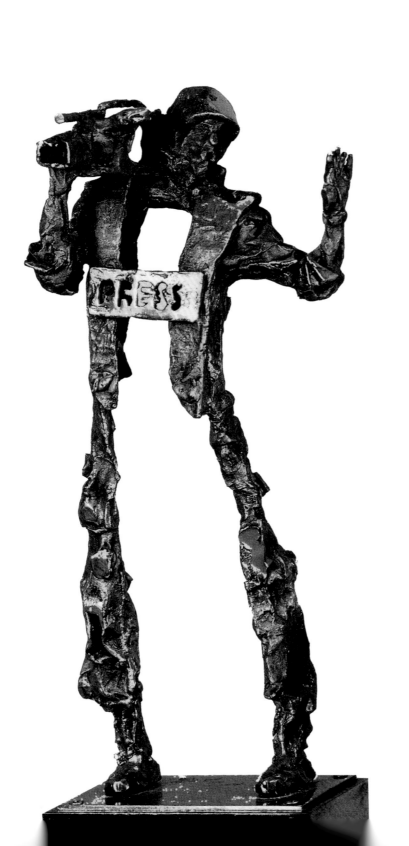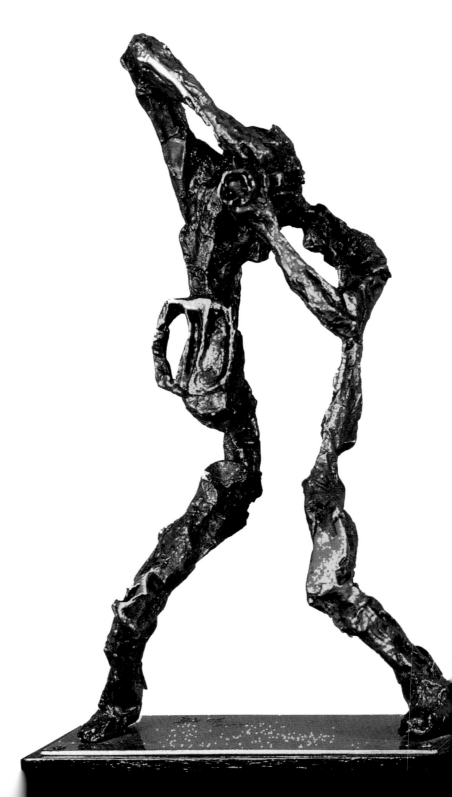

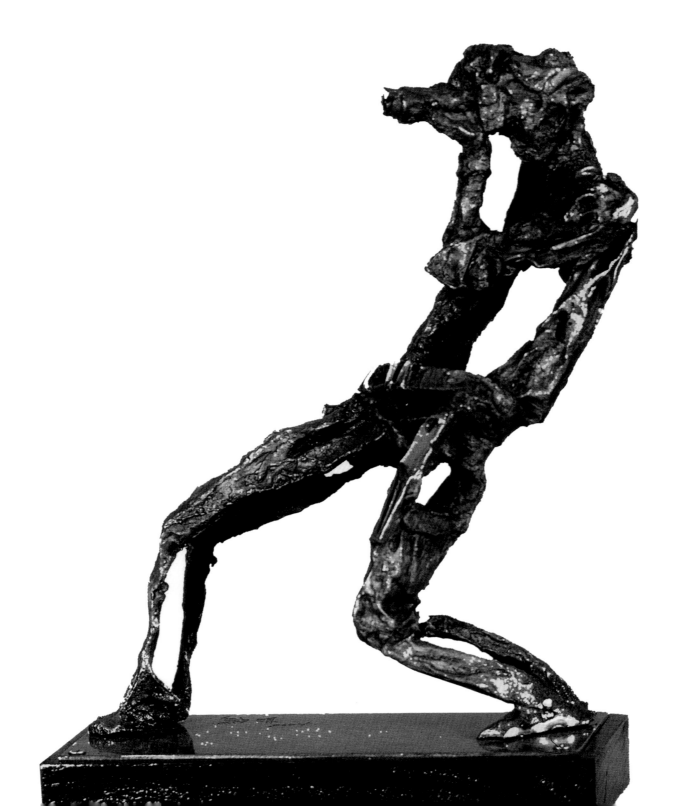

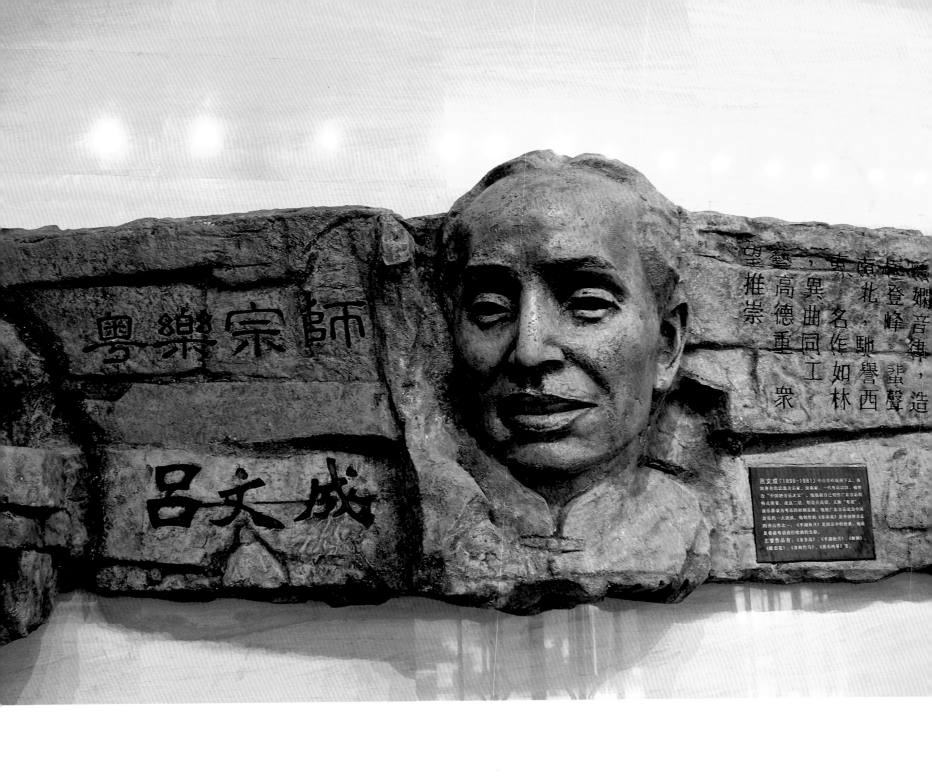

粤乐宗师

吕文成

吕文成（1898-1981）中山市郎城村人。我国著名民族音乐家、演奏家、一代名乐宗师。被誉为"中国粤乐之父"。他将高胡二胡、高胡与扬琴、高胡与琵琶相结合，创造了别具一格的粤乐新声，形成广东音乐的一大流派。他创作的《步步高》是中国粤乐法韵曲中的经典，是各省粤乐流行歌曲的代表。主要作品有：《平湖秋月》、《渔歌唱晚》、《醒狮》、《蝶恋花》、《青梅竹马》、《花开富贵》等。

左：《艺坛四杰·吕文成》
2006年
置于中山市文化艺术中心

右：《艺坛四杰·阮玲玉》
2006年
置于中山市文化艺术中心

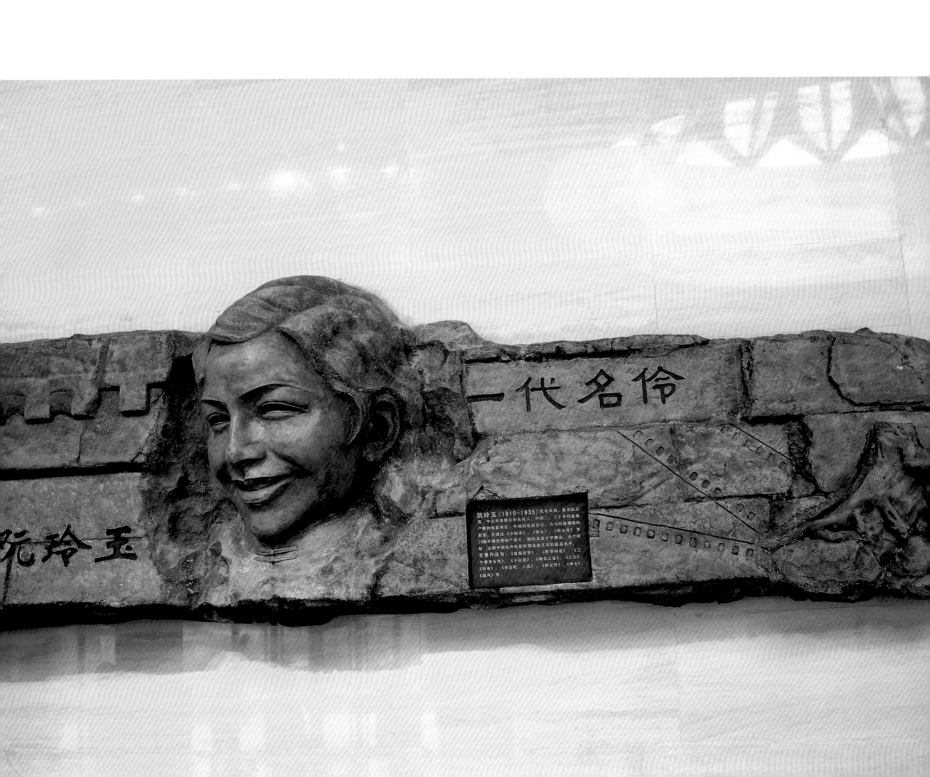

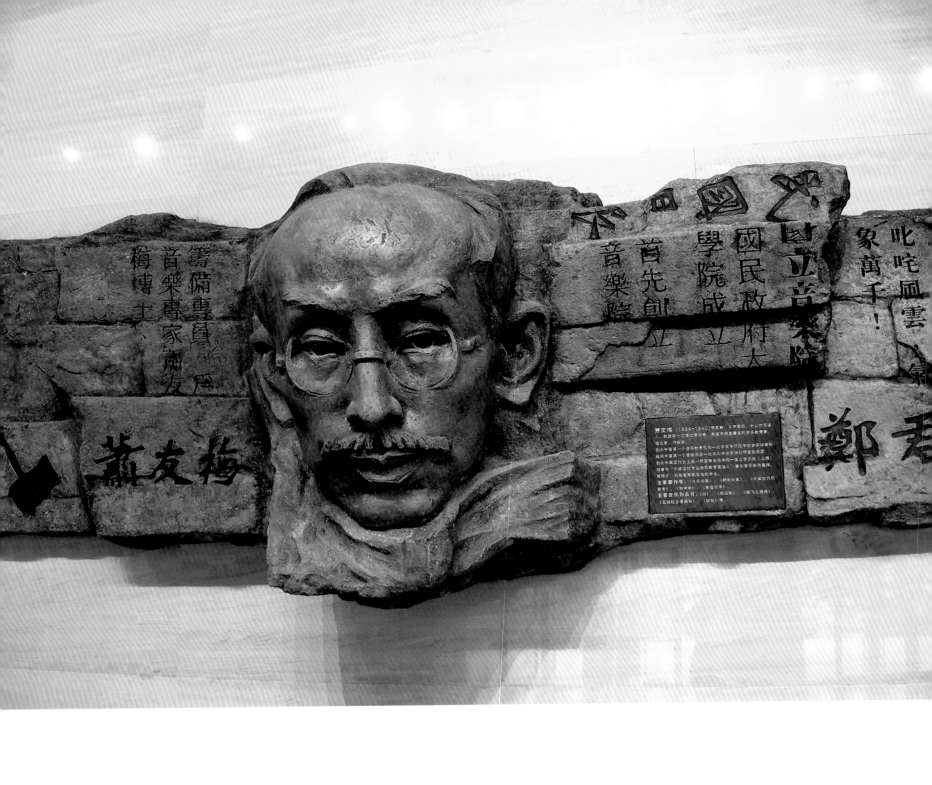

左：《艺坛四杰·萧友梅》
 2006年
 置于中山市文化艺术中心

右：《艺坛四杰·郑君里》
 2006年
 置于中山市文化艺术中心

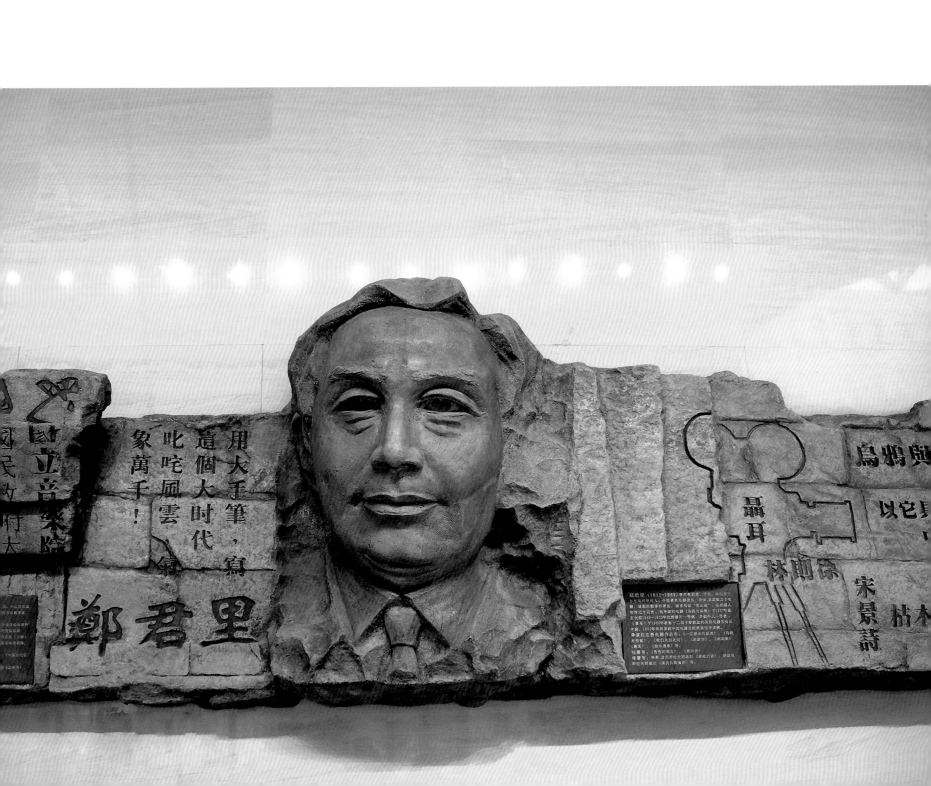

曾成钢

1982年毕业于中国美术学院雕塑系，
1991年获中国美术学院雕塑系硕士学位并留校任教，
1996年—2000年任中国美术学院雕塑系主任，
2000年调入清华大学美术学院任教，
2003年任清华大学美术学院美术分部主任。
2003—2009年担任全国城市雕塑艺委会副主任、秘书长，
2004年担任第十届全国美术展览总评委，
2009年担任第十一届全国美术展览总评委。
现为中国美术家协会副主席，
中国雕塑学会会长，
全国城市雕塑建设指导委员会委员，
清华大学美术学院雕塑系主任，
中国美术学院雕塑系博导组博导。
主要获奖作品：
1989年《鉴湖三杰》获"第七届全国美展"金奖（中国北京）；
1989年《鉴湖三杰》获"刘开渠雕塑艺术基金奖"，被中国美术馆收藏；
1990年《龙舟》获"第二届全国体育美术作品展"一等奖（中国北京）；
1994年《梁山好汉·提辖鲁智深》获"首届西湖美术节"金奖（中国杭州）；
2001年《空谷》参加"西湖国际雕塑邀请展"；
2003年《远山的呼唤》参加"首届北京国际美术作品双年展"（中国北京）；
2004年《圣火接力》获全国"奥林匹克体育与艺术展"金奖，世界"奥林匹克体育与艺术展"二等奖，并赴西班牙巴塞罗那参加开幕式及领奖；
2004年《秋收起义》获"第三届全国城市雕塑成就展"优秀奖；
2005年《远古回音》参加"第二届北京国际美术作品双年展"（中国北京）；
2008年《莲说》获"北京国际美术作品双年展"青年艺术家奖；
2009年参加"工业记忆——上海市雕塑作品展"；
2010年参加"第二届中韩雕塑作品交流展"；
2011年《愚公移山》浮雕永久陈列于中国国家博物馆（中国北京）；
2011年《山神》获"芜湖首届刘开渠奖国际雕塑大展"（中国安徽）；

2011年《大觉者》分别参加清华大学百年校庆"水木清华——国际校园雕塑大展"及"艺术清华——清华大学百年校庆造型艺术教师作品展"（中国北京）。
策划组织的主要展览：
1992年"第一回当代青年雕塑家邀请展"（中国杭州）；
2000年"第二回当代青年雕塑家邀请展"（中国杭州—青岛）；
2000年"西湖国际雕塑邀请展"（中国杭州）；
2001年"西湖国际雕塑邀请展"（中国杭州）；
2004年"全国第三届城市雕塑建设成就展"，任策划组织执行主任；
2005年"雕塑百年"展（中国上海）；
2006年上海多伦路"中国文化名人肖像展"（中国上海）；
2007年"城市与雕塑对话——迎世博城市雕塑国际邀请展"（中国上海）；
2007年"绿色雕塑与环境——实验作品邀请展"；
2008年"中国姿态——首届中国雕塑大展"（中国七城市巡展）；
2008年"金属之声——首届中国雕塑学术邀请展"（中国北京）；
2008年"百年奥运——同一梦想雕塑作品展"（中国北京）；
2009年"工业记忆——上海市雕塑作品展"；
2010年"第二届中韩雕塑作品交流展"；
2011年清华大学百年校庆"水木清华——国际校园雕塑大展"及"中国姿态——第二届中国雕塑大展"。
个人成就：
1992年被提名"联合国教科文组织促进艺术奖"候选人；
1998年被上海市政府授予"为上海龙华建设做出特殊贡献者"称号；
1998年被中国文联评为"德艺双馨"艺术家；
2000年被评为"浙江省十大杰出青年"；
2004年获得清华大学"学术新人奖"；
2004年被评为全国"四个一批"人才；
2004年获国务院"政府特殊津贴"；
2007年被选为全国政协委员；
2011年获清华大学百年校庆院先进工作者。

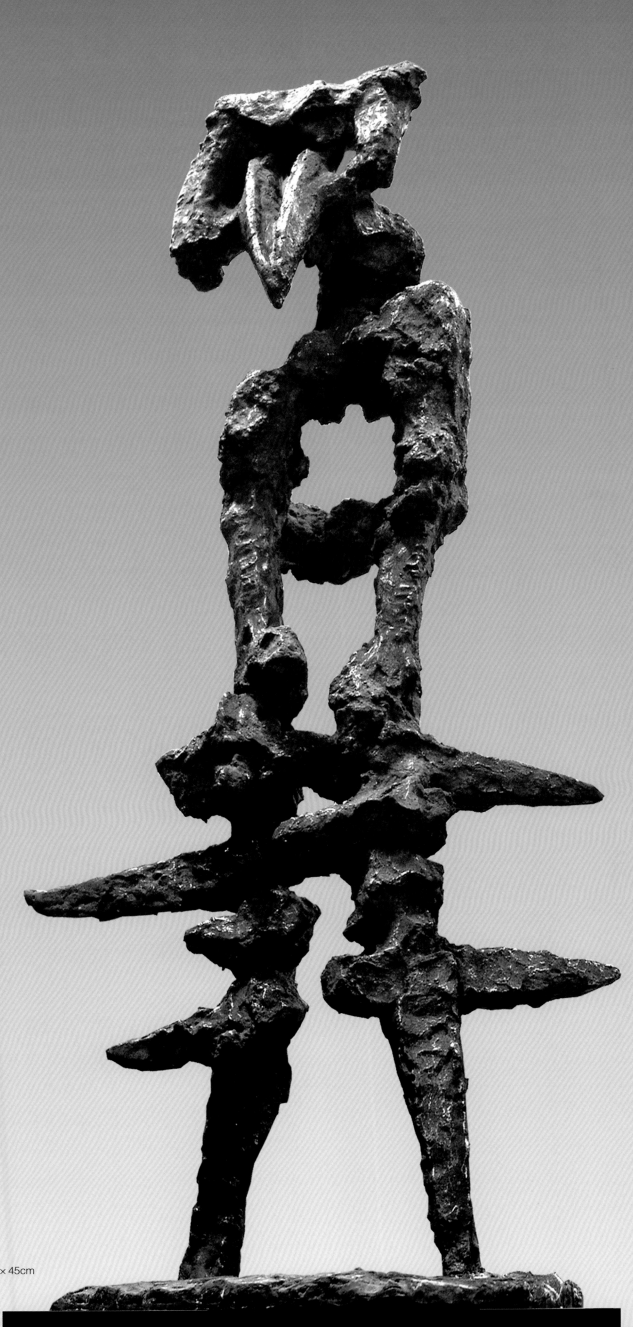

《孤独的鸟》

铸铜／90cm×50cm×45cm

1996年

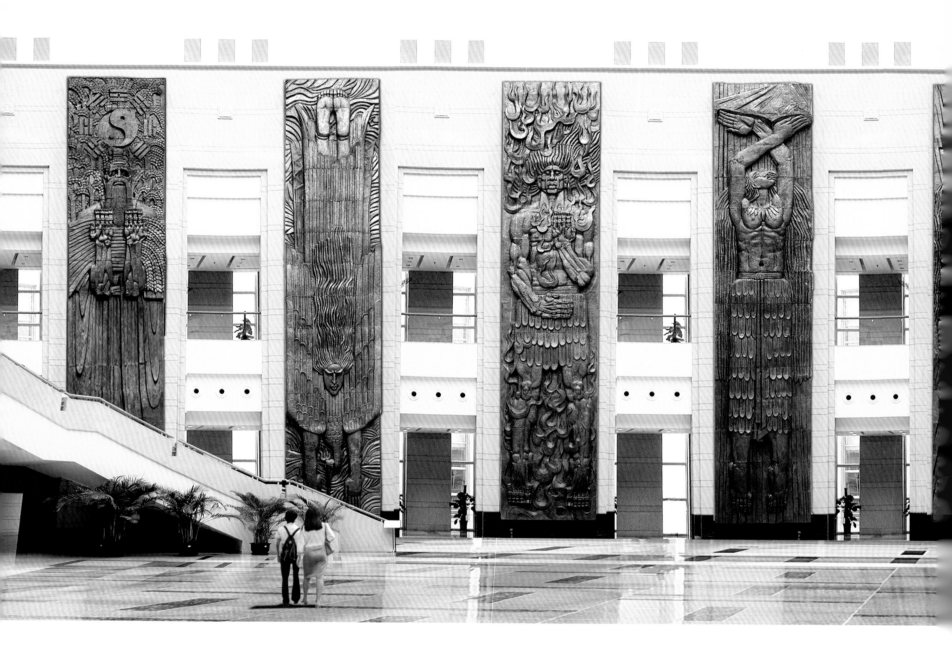

《远古神话》
铸铜
1550cm × 320cm × 40cm × 9
2003年

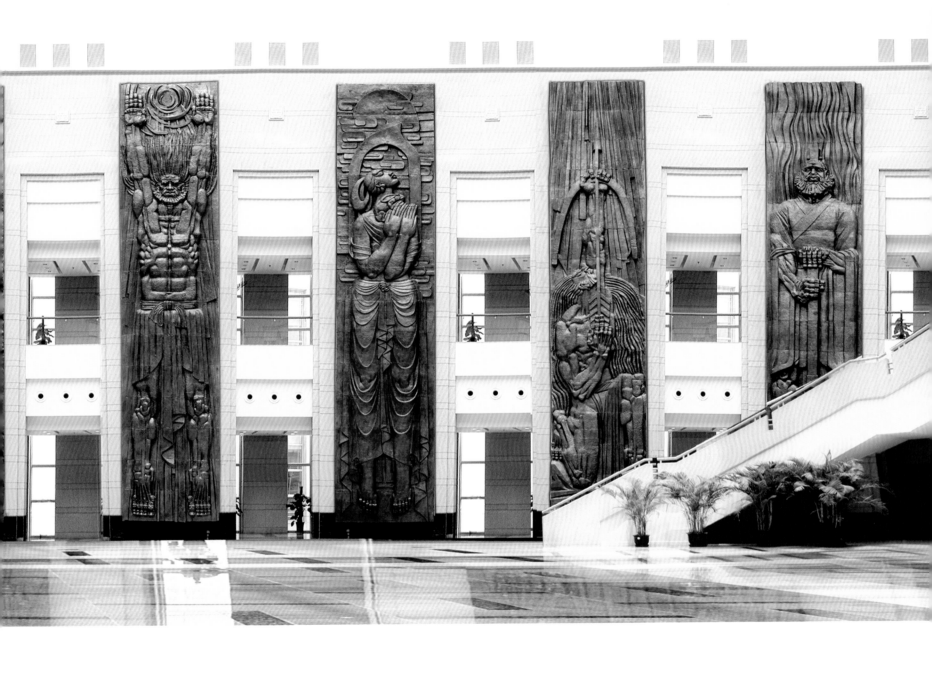

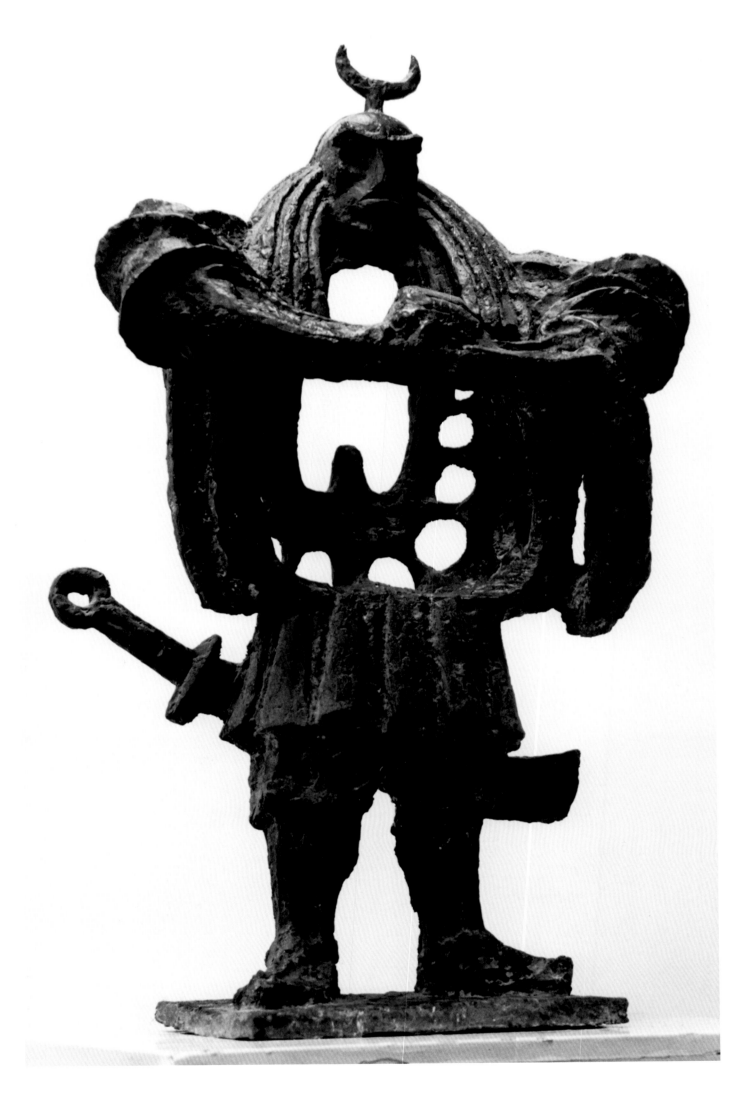

《梁山好汉系列·武松》

铸铜

120cm×80cm×50cm

1990年

《梁山好汉系列·史进》
铸铜
110cm×80cm×50cm
1990年

《梁山好汉系列·鲁智深》

铸铜

120cm × 140cm × 50cm

1990年

《梁山好汉系列·李逵》
铸铜
120cm×80cm×40cm
1990年

《海明威》
铸铜
260cm × 390cm × 140cm
2006年

《起舞》 锻铜 ／ 3000cm × 800cm × 500cm ／ 2002年

《我们同行》

铸铜

180cm × 120cm × 70cm

2000年

《莲说系列二号》
镜面不锈钢
240cm × 300cm × 180cm
2009年

李象群

曾先后任教于鲁迅美术学院和中央美术学院。
现任清华大学美术学院教授、院学术委员会委员，
北京市人民代表大会代表，
北京国际艺术双年展策划委员会委员，
中国美术家协会雕塑艺术委员会副主任，
中国雕塑研究院副院长，
中国国家画院青年画院副院长，
北京市朝阳区美术家协会副主席，
英国雕塑协会会员。
全国宣传文化系统"四个一批"人才，
获得"第三届全国中青年德艺双馨文艺工作者"称号。

　　李象群是中国当代具象雕塑的领军人物，在中国雕塑领域中占有重要地位，是
集艺术创作和艺术教育于一身的艺术家。他将"新人文主义"理念融入到作品中使
其作品具有强烈的艺术感染力。他所表现的肖像人物带给人震撼与感动，雕塑在他
的手中成为对历史的记载与延续，充分显示出艺术家思想的强大力量。其雕塑代表
作品有《堆云·堆雪》、《红星照耀中国》、《阳光下的毛泽东》、《我们走在大
路上》等。多件作品分别被中国美术馆、中国现代文学馆、国家博物馆、国际奥林
匹克委员会等收藏。曾分别荣获第三、四届全国体育美术作品展特等奖、一等奖，
第二届全国城市雕塑作品展优秀奖，第八届全国美术作品展优秀奖，新中国城市雕
塑建设成就奖，英国肖像雕塑年度展费瑞克里最佳作品奖，攀格林新人奖等奖项。
在进行艺术创作的同时，李象群在30余年的教学生涯中，培养了大批的优秀艺术人
才，为中国雕塑力量的延续做出了突出的贡献。

　　李象群作为人大代表，曾提交了一份《保护一个老工业建筑遗产，保护一个正在
发展的文化区》议案，多方奔走呼吁，为798艺术园区的保留及发展做出了贡献。他
注重保护文化遗产并提出议案，参与制作设计国家礼品，向教育机构捐赠雕塑。他
积极参与公益事业，并将拍卖所得善款捐赠给慈善机构。

《堆云·堆雪》 铜着色 ／ 140cm×80cm×160cm ／ 2006—2008年

《巴金》

铸铜

60cm × 50cm × 162cm

1998年

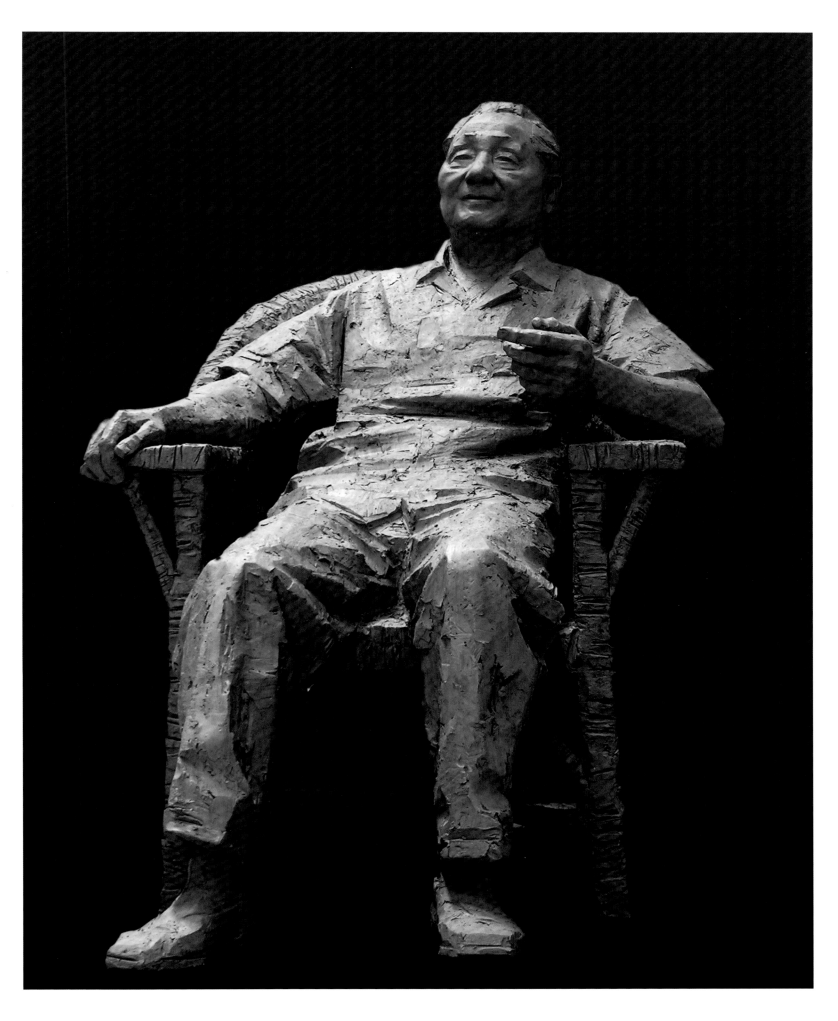

《**布衣邓小平**》 铸铜／250cm×250cm／2004年

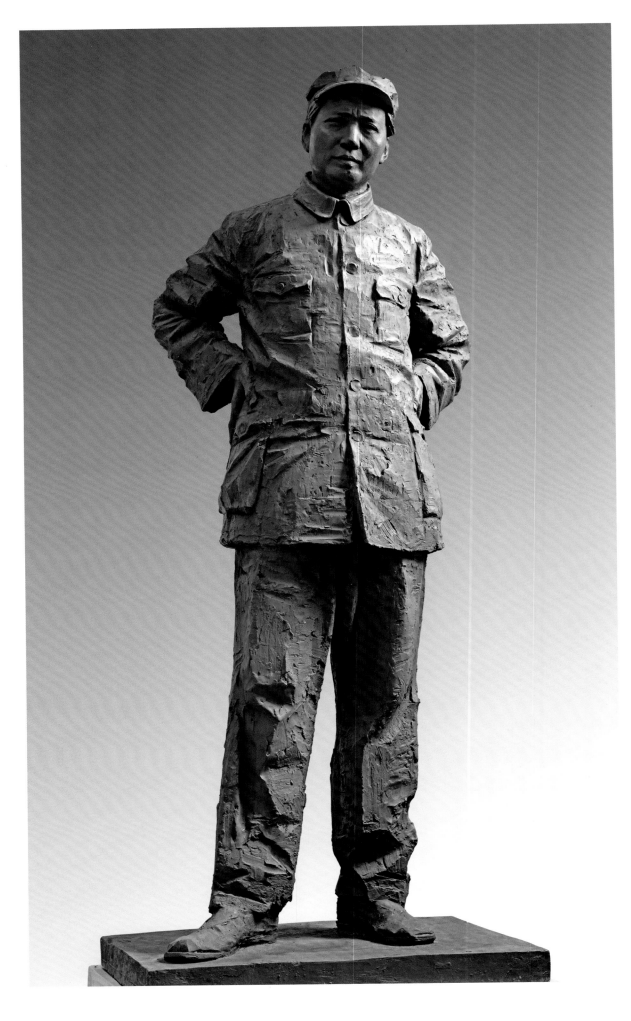

《红星照耀中国》 铸铜／190cm×80cm／2005年

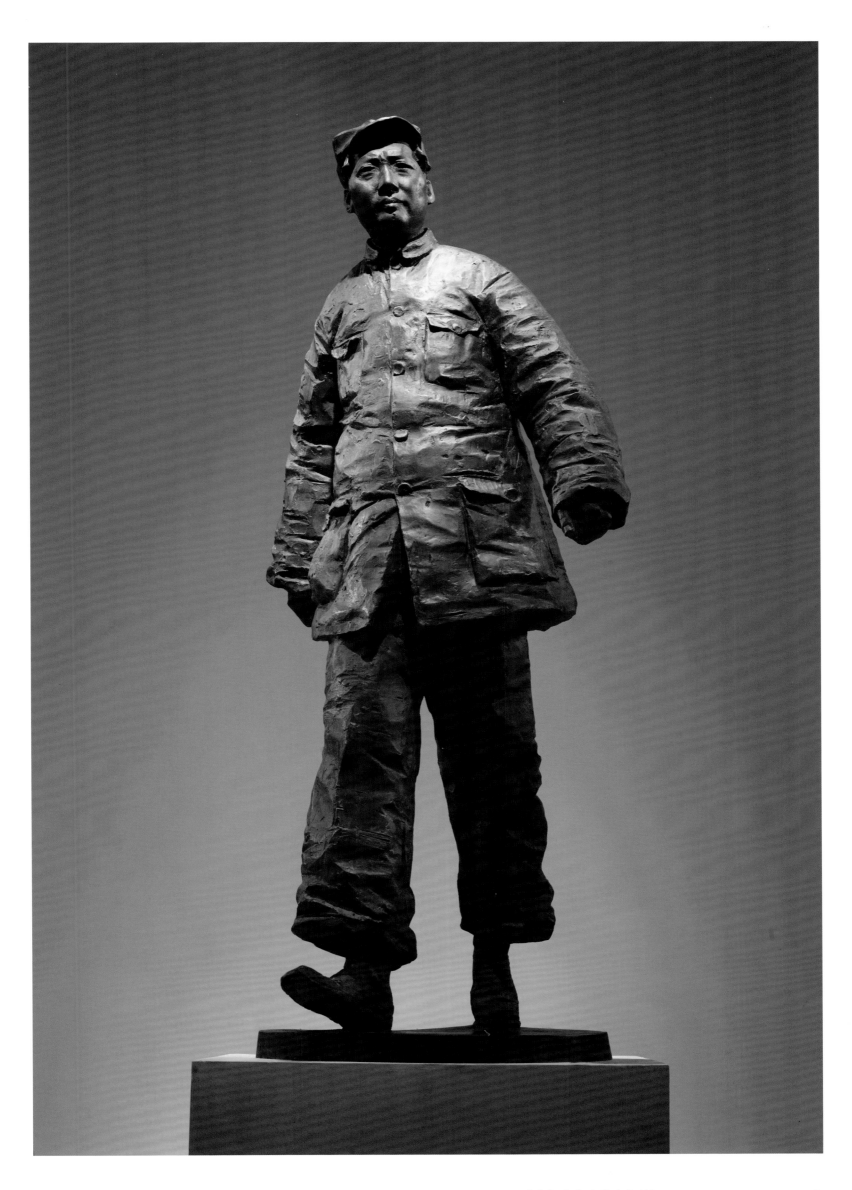

《我们走在大路上》 铸铜 / 50cm × 46cm × 115cm / 2008年

《行者・孔子》 白铜／7cm×8cm×22cm／2009年

《顾拜旦》铸铜／67cm×36cm×200cm／2009年

《日出》（小稿）白铜／36cm×18cm×26.5cm／2011年

《山丹丹花开红艳艳》白铜／113cm×100cm×65cm／2012年